瀚海拾萃

中科大附中50周年校庆师生艺术作品集

马运生　主编

中国科学技术大学出版社

内容简介

本书为中国科学技术大学附属中学（以下简称中科大附中）师生为纪念建校50周年而创作的艺术作品集，包含绘画、书法、篆刻、摄影等类别，均为师生原创作品。本书充分展现了新时代背景下，中科大附中全面推行素质教育，坚持五育并举，落实立德树人根本任务所取得的成果，彰显其办学特色。全书形式多样、内容活泼，体现出中科大附中师生开阔的视野及较高的艺术素质，利于进一步促进师生艺术素养的提升及学生的全面发展。

图书在版编目（CIP）数据

瀚海拾萃：中科大附中50周年校庆师生艺术作品集／马运生主编 .—合肥：中国科学技术大学出版社，2021.5
ISBN 978-7-312-05220-0

Ⅰ．瀚…　Ⅱ．马…　Ⅲ．艺术—作品综合集—中国—现代　Ⅳ．J121

中国版本图书馆CIP数据核字（2021）第087557号

瀚海拾萃：
中科大附中50周年校庆师生艺术作品集
HANHAI SHI CUI:
ZHONGKEDA FUZHONG 50 ZHOUNIAN
XIAOQING SHISHENG YISHU ZUOPIN JI

出版	中国科学技术大学出版社 安徽省合肥市金寨路96号，230026 http://press.ustc.edu.cn http://zgkxjsdxcbs.tmall.com
印刷	安徽联众印刷有限公司
发行	中国科学技术大学出版社
经销	全国新华书店
开本	889 mm×1194 mm　1/12
印张	13
字数	163 千
版次	2021年5月第1版
印次	2021年5月第1次印刷
定价	200.00元

瀚海拾萃

中科大附中50周年校庆师生艺术作品集

编委会

主　编　马运生

副主编　张峻菡（常务）　程春旭　江玉果

编　委（以姓氏笔画为序）

　　　　马慧宾　王　彦　杨　韩

　　　　陆　蔓　徐　尚　薛　静

序

五十载桃李芬芳，半世纪弦歌不辍。

五十年薪火相传。中国科学技术大学附属中学（以下简称中科大附中）从1971年迁校合肥至今，附中人艰苦创业，一路风雨跋涉，一路同心共渡，一路奋进求索，尽显岁月峥嵘。中科大附中五十年的发展史，始终坚持"以育人为中心，以学生为主体"，历经几代人的辛勤耕耘，承载着无数学子的成长印记。

五十年砥砺耕耘。世事如织，征程再启。回顾历史，展望新途。目前的中科大附中在社会各界的支持下，依托中国科学技术大学的丰富资源，发扬优良传统，构建崭新蓝图。学校环境优美，教学设施齐全，师资力量雄厚，教学成果显著，产生了良好的社会信誉和深远影响。中科大附中在教学、科研、管理、人才培养方面取得了丰硕的成果，为祖国建设和社会发展培养了大批人才。

五十年春华秋实。我们回忆过去，感念创业的艰辛与奋斗的激情；我们珍惜现在，激发实干的精神和创新的意识；我们展望未来，坚定开拓的决心及进取的信念。"雄关漫道真如铁，而今漫步从头越"，在中国教育进入高质量发展阶段的新形势下，中科大附中将进一步增强教育自信，推动基础教育站在新的历史起点上，以百倍信心，昂扬姿态，走向崭新未来。

傅尧

中国科学技术大学党委常委、校长助理、秘书长

前 言

走过半个世纪的中科大附中，随中国科大而生，伴中国科大成长。历经风雨，在鲜花和荆棘中迈步向前。

厚重的是她的历史，轻灵的是她的朝气。

五十年，名播大江南北，声传儒林之间。无论是前辈尊长，还是骐骥后学，无不受到她惠风美雨的浸润。

一帙画册，传递脉脉温情。中科大附中全体师生各展所长，书、画、摄影……作品种类繁多。书以言志，画以抒怀，影以寄情，在点线面的勾勒泼洒里，在起行收的章法气韵中，在明与暗的光影变幻间，无不倾注了师生们的真情，讲述着属于今天的校园故事。

在这里，生活洗涤了手中的画笔，阳光绚丽了心中的墨彩。在这里，妩媚的线条与时代的旋律同一条脉络，绚烂的色彩同创新的立意共一种色调。在这里，构图、线条、笔画……丹青盈目，翰墨飞香。

透过一个个被定格的精彩瞬间，我们似乎能够感受到美丽校园里一草一木的清新呼吸，触摸到追梦青春脉搏的强劲律动，也似乎听到了历史铿锵的足音，看到了对明日辉煌的美好憧憬。

光阴流转，岁月如歌。今天，我们为曾经的半个世纪轻点下一个逗号，愿逗号之后的另一个五十年会更加摇曳生辉！

中国科学技术大学基础教育集团党委书记、主任
中国科学技术大学附属中学校长

目 录

序言 I
前言 III

- 学生作品 001
 - 彩笔绘意 003
 - 墨笔丹青 073
 - 光影万千 109
- 教师作品 119

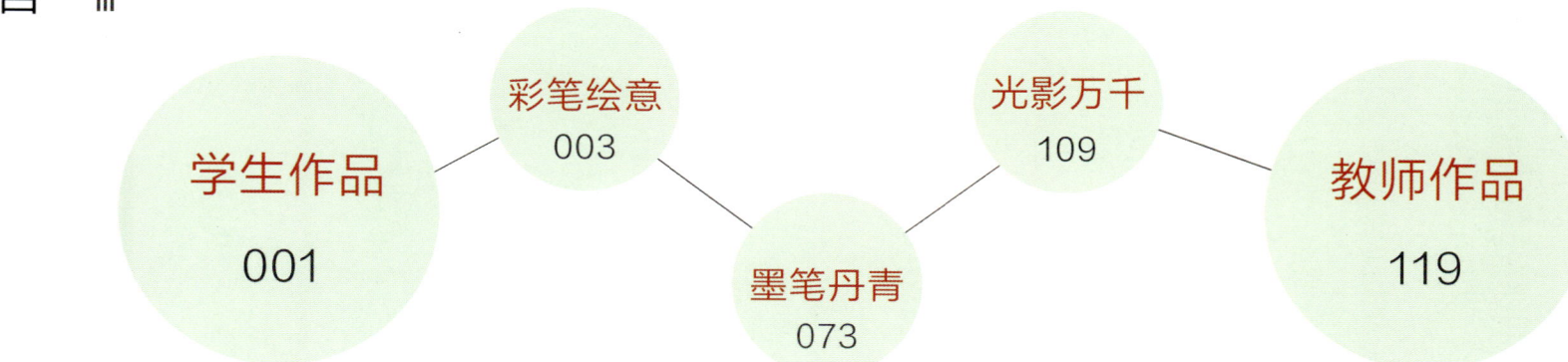

学生作品

彩笔绘意

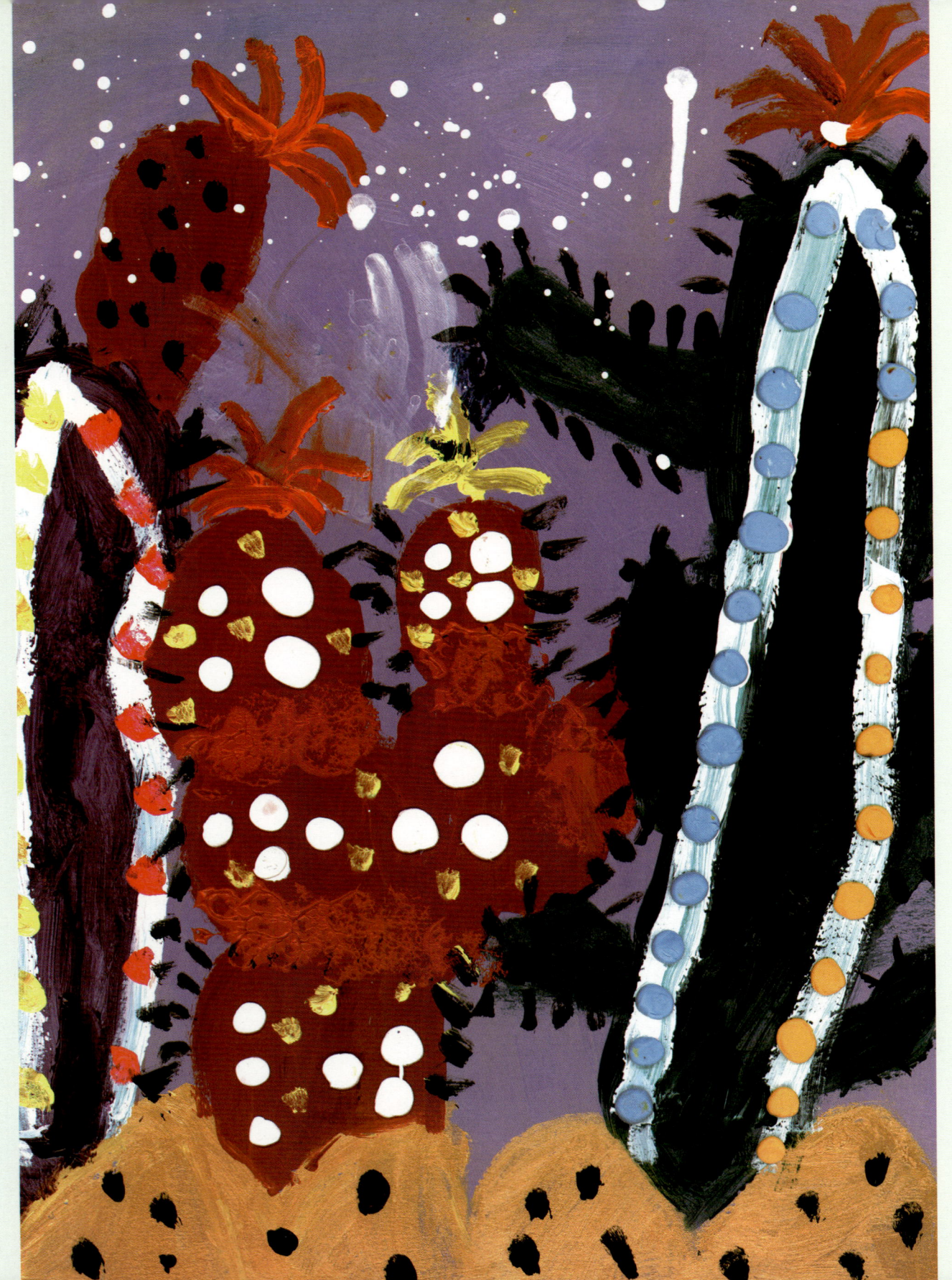

01 仙人掌

卢艺洋

6岁 / 女

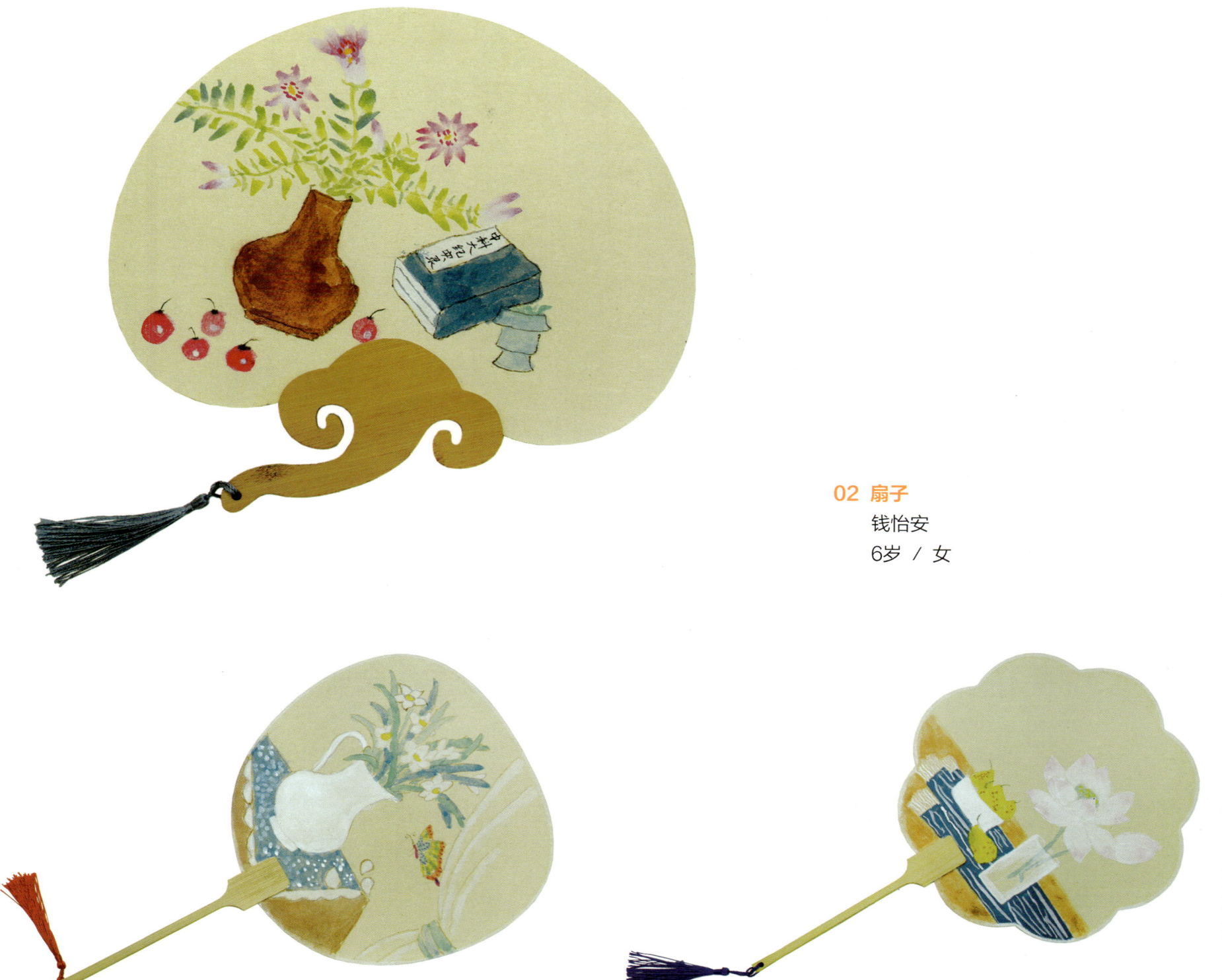

02 扇子
钱怡安
6岁 / 女

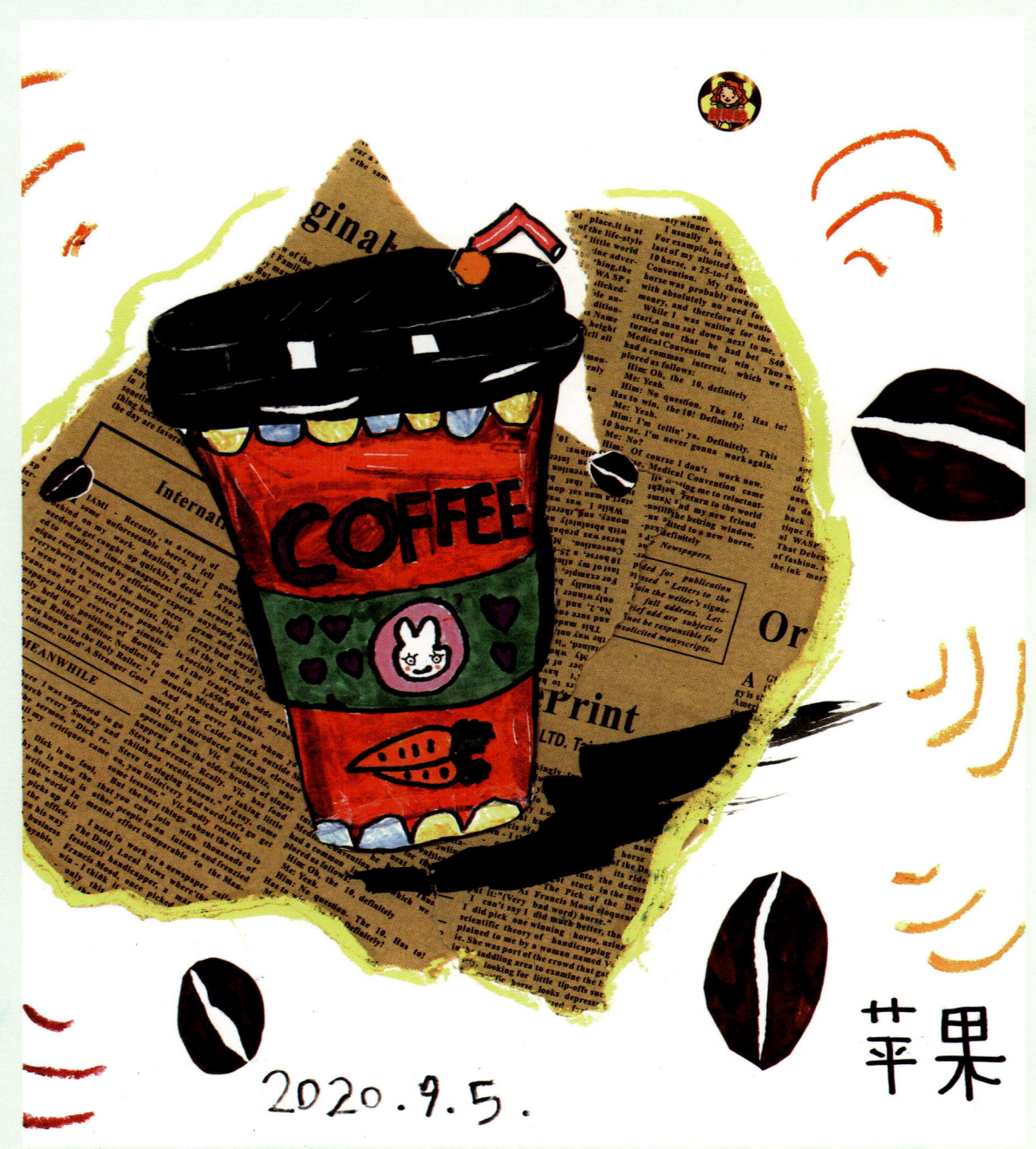

03 来一杯咖啡
卢艺洋
6岁 / 女

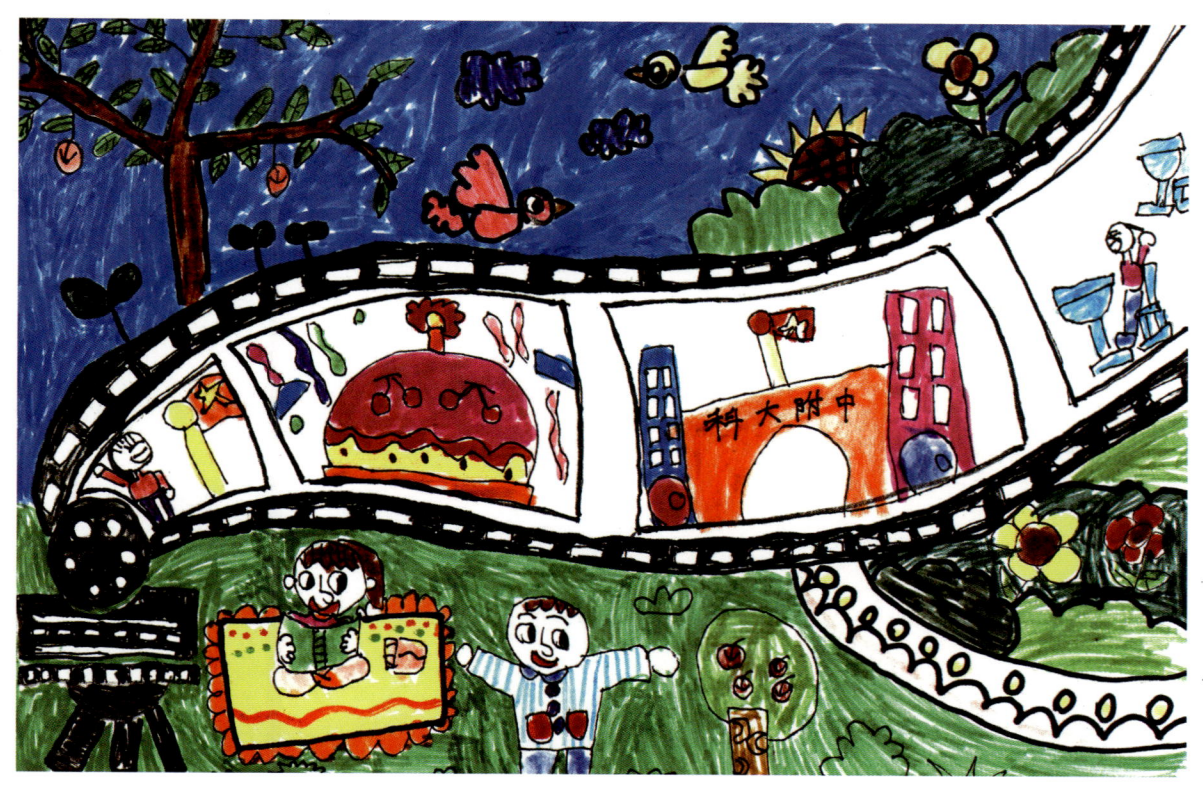

04 回忆
杨雅棋
7岁 / 女

05 我爱学校
殷辰希
7岁 / 女

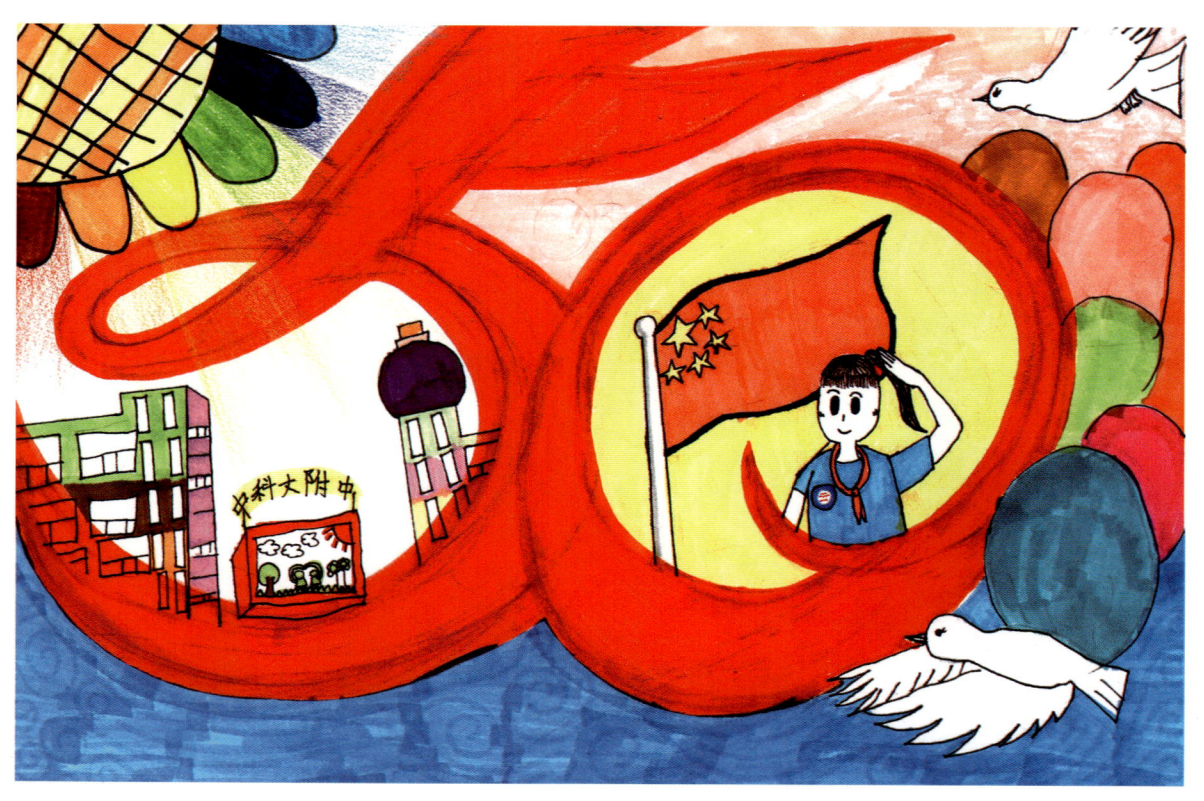

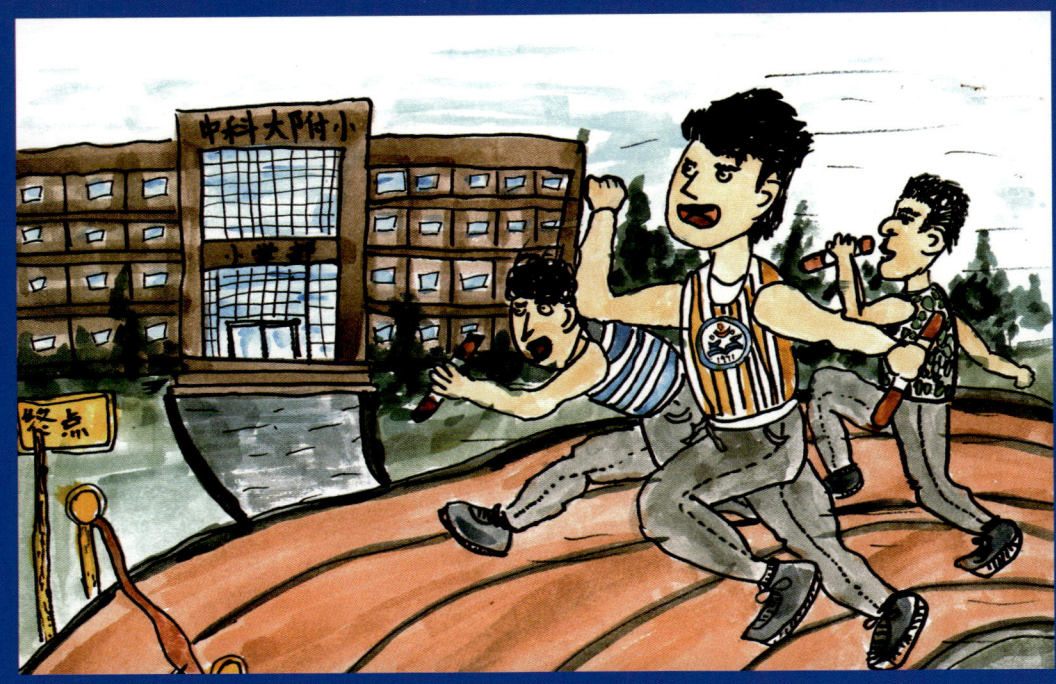

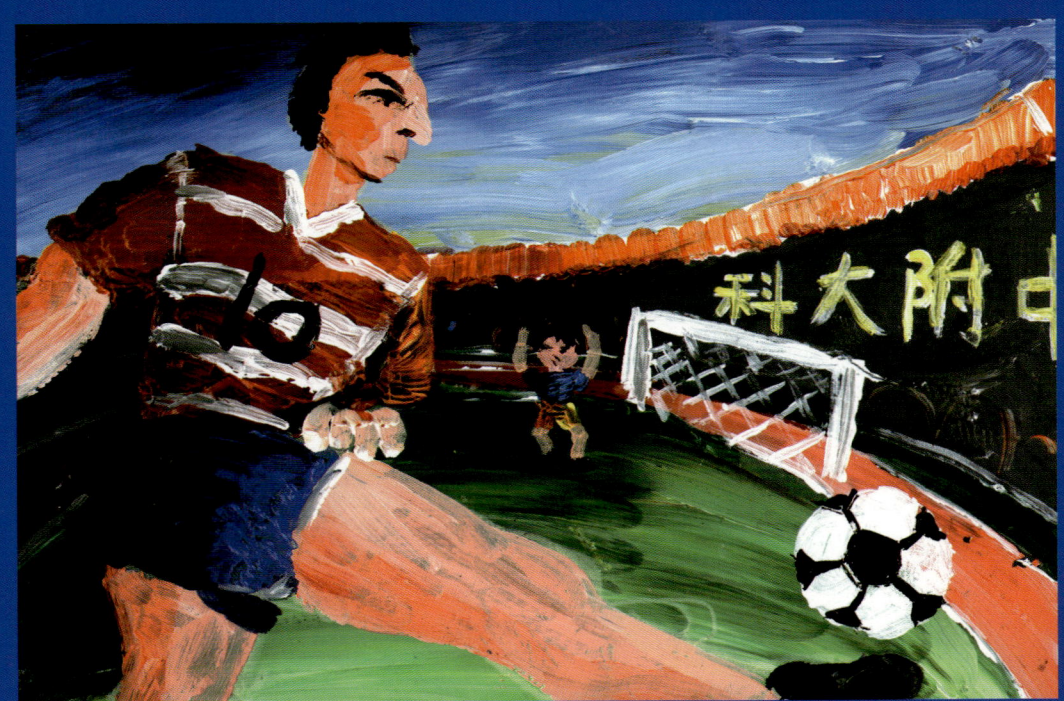

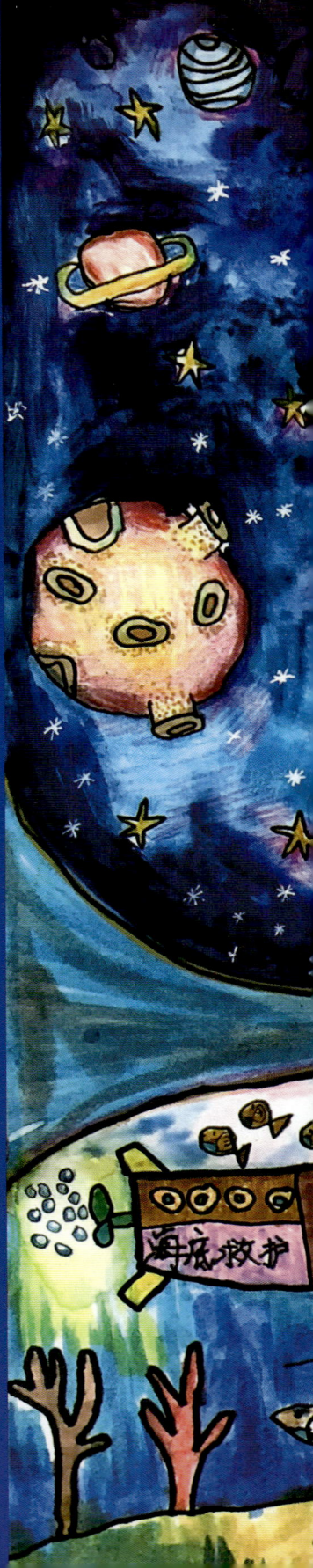

06 加油，小小少年
周炜昊
7岁 / 男

07 踢足球
宋如琳
7岁 / 女

08 神奇医院
光映筱
7岁 / 女

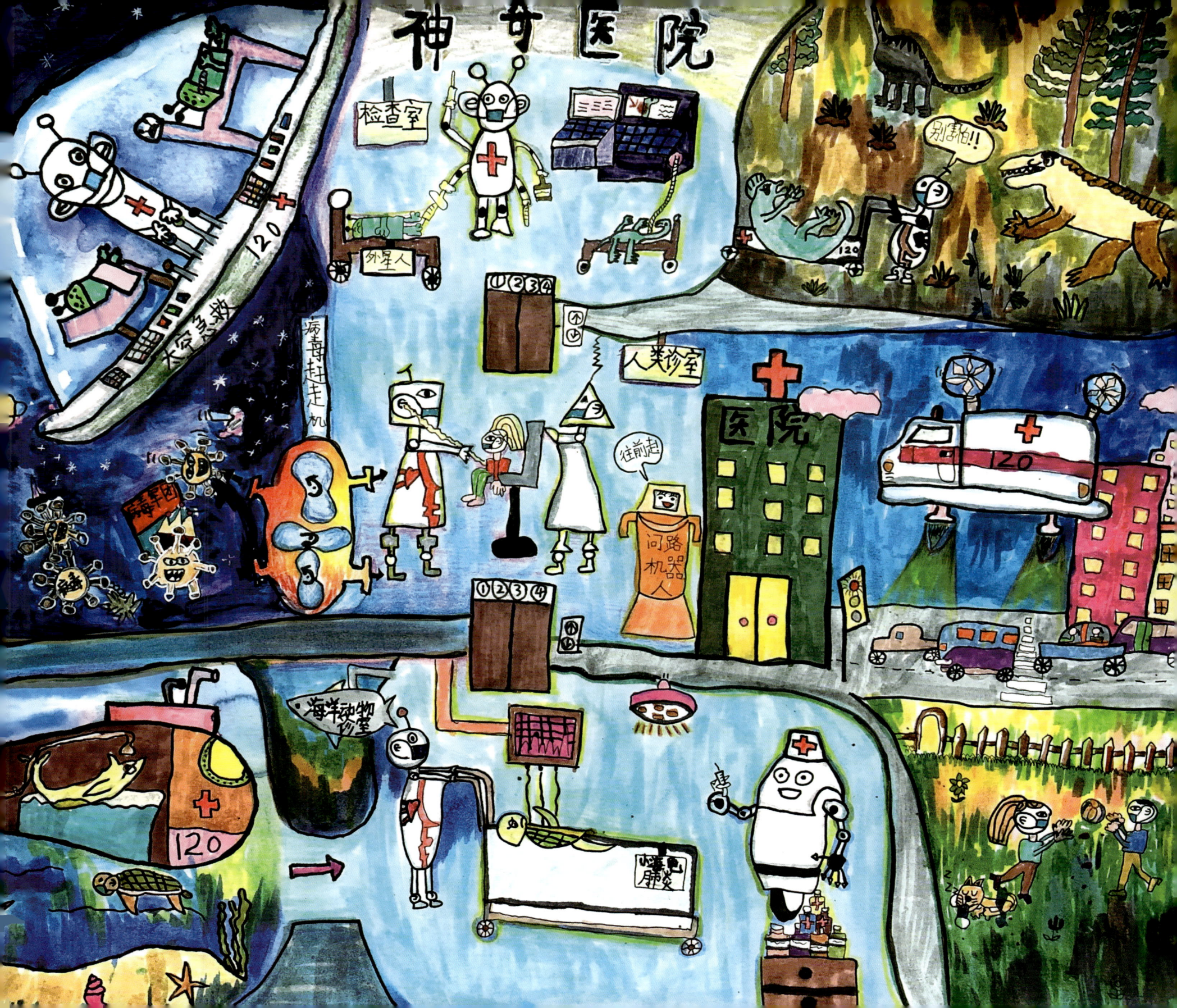

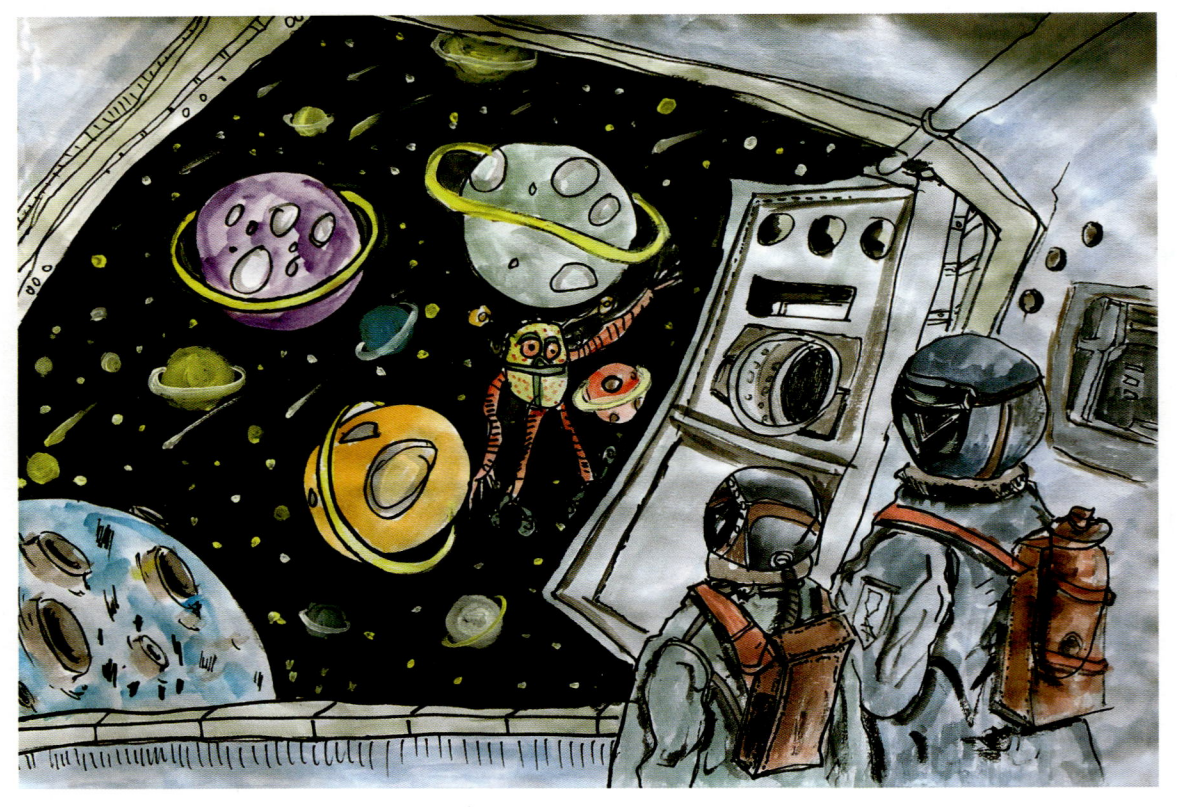

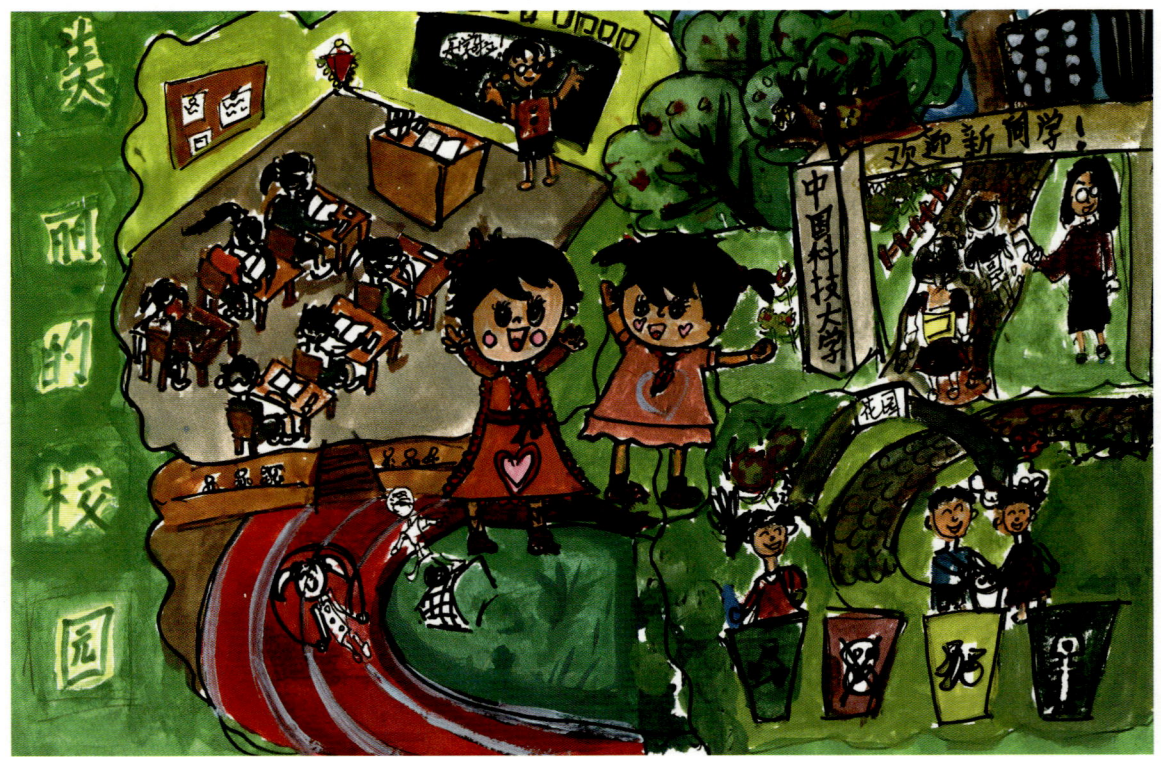

09 星际交流站
周炜昊
7岁 / 男

10 美丽的校园
王越卓
7岁 / 女

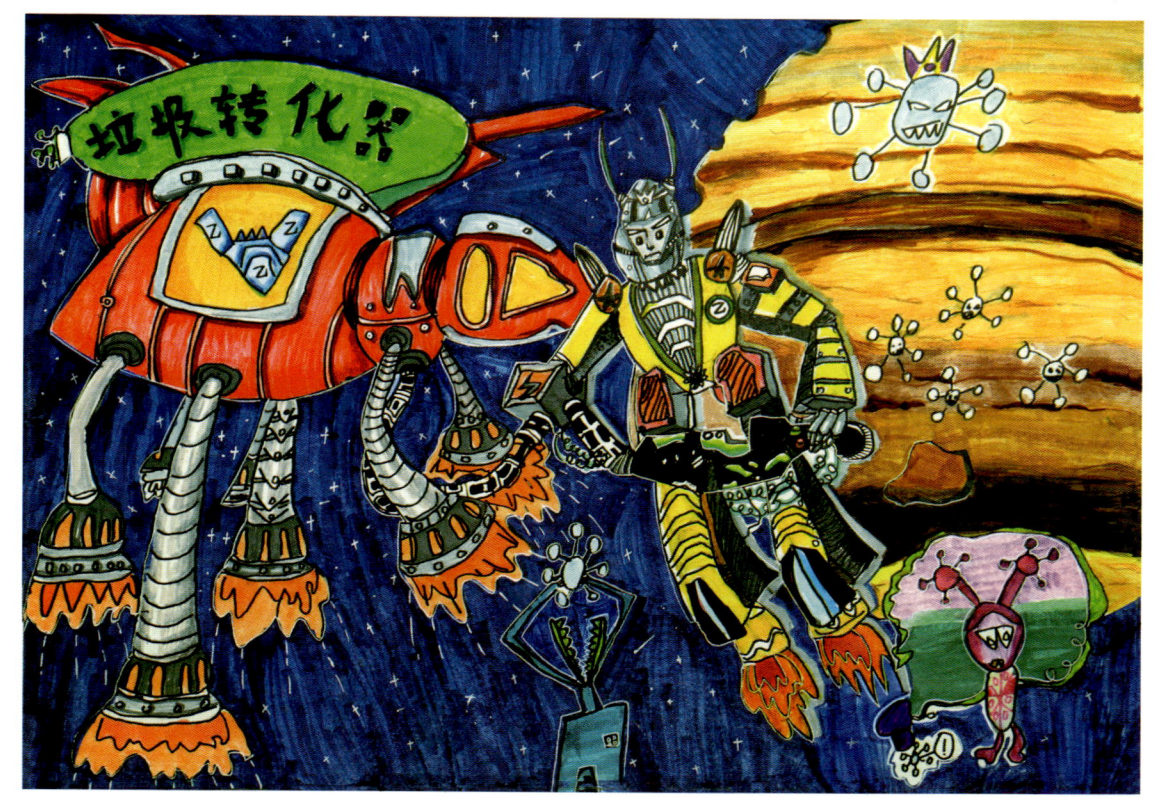

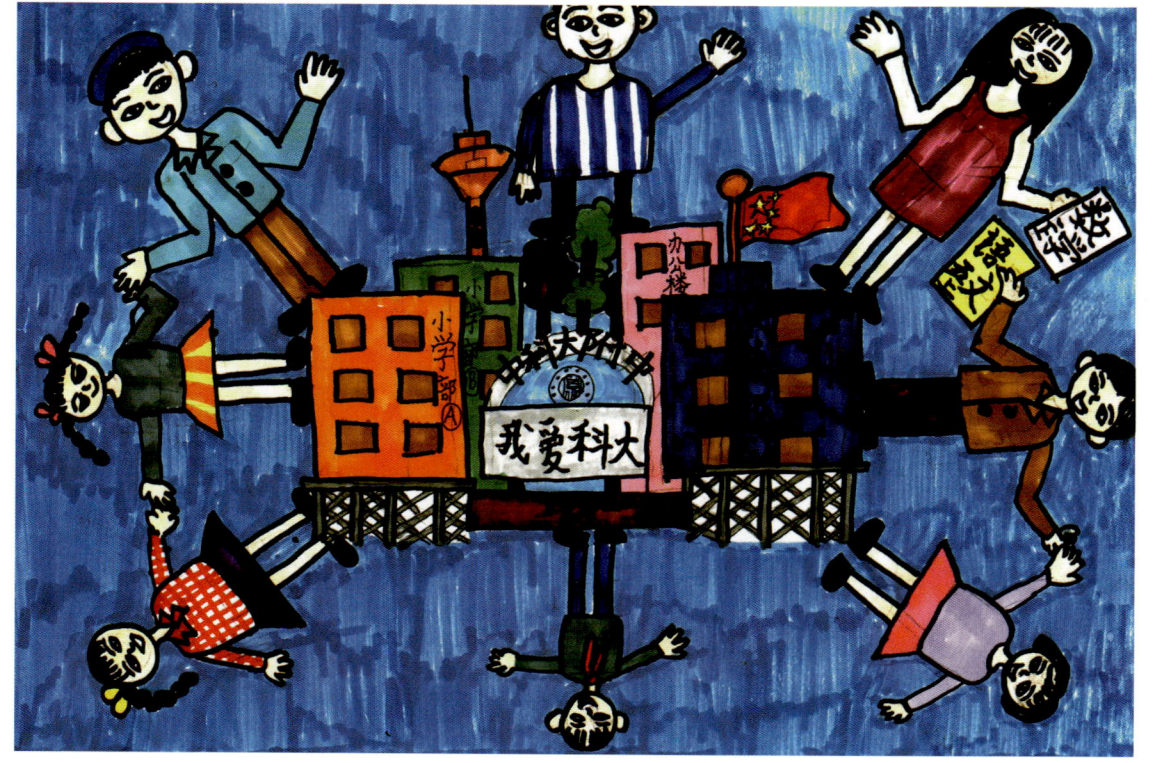

11 垃圾转换器
 董宇津
 7岁 / 男

12 我爱科大
 何禹辰
 7岁 / 男

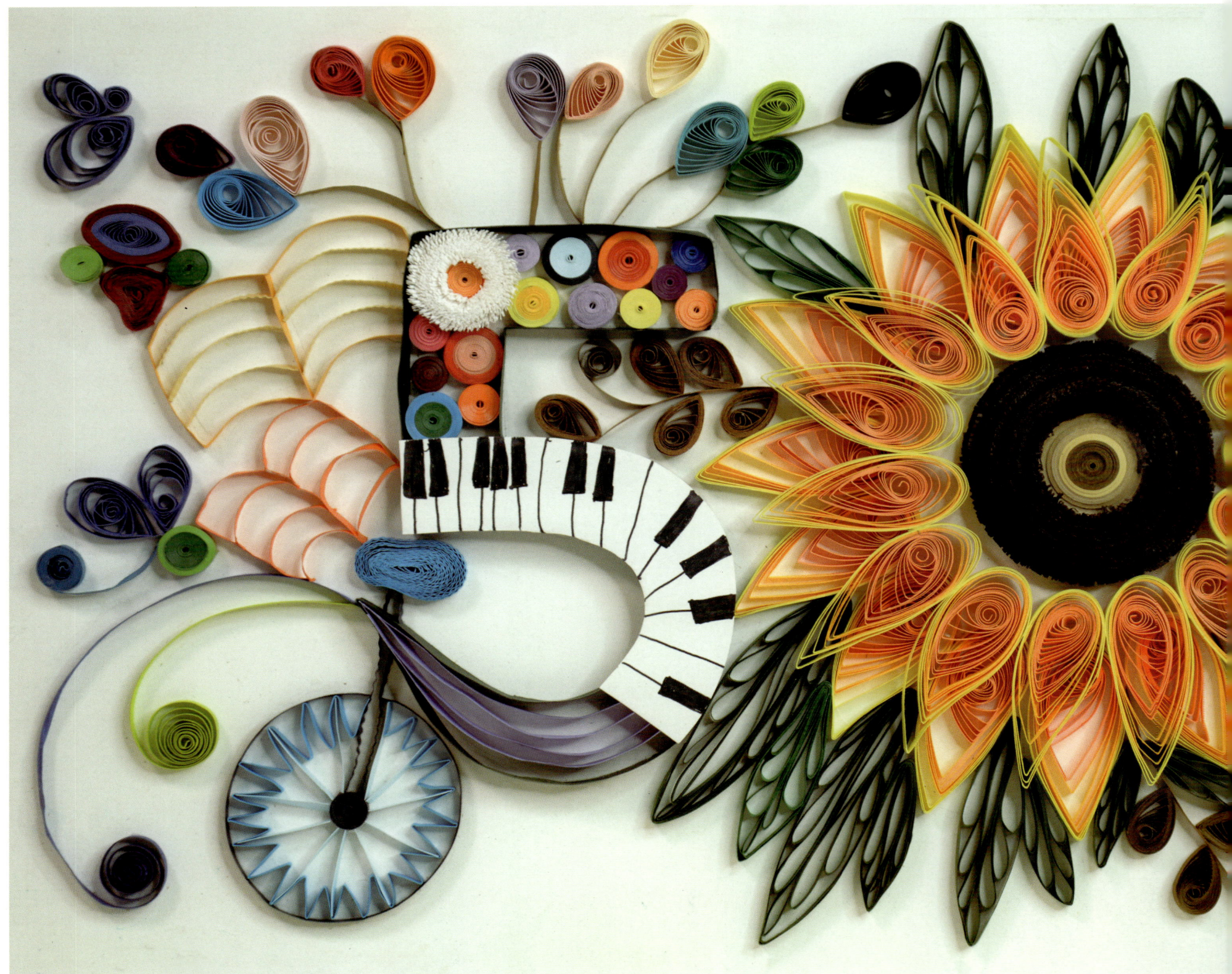

13 向阳
许培雍
7岁 / 男

14 开心机器人
李枢锋
7岁 / 男

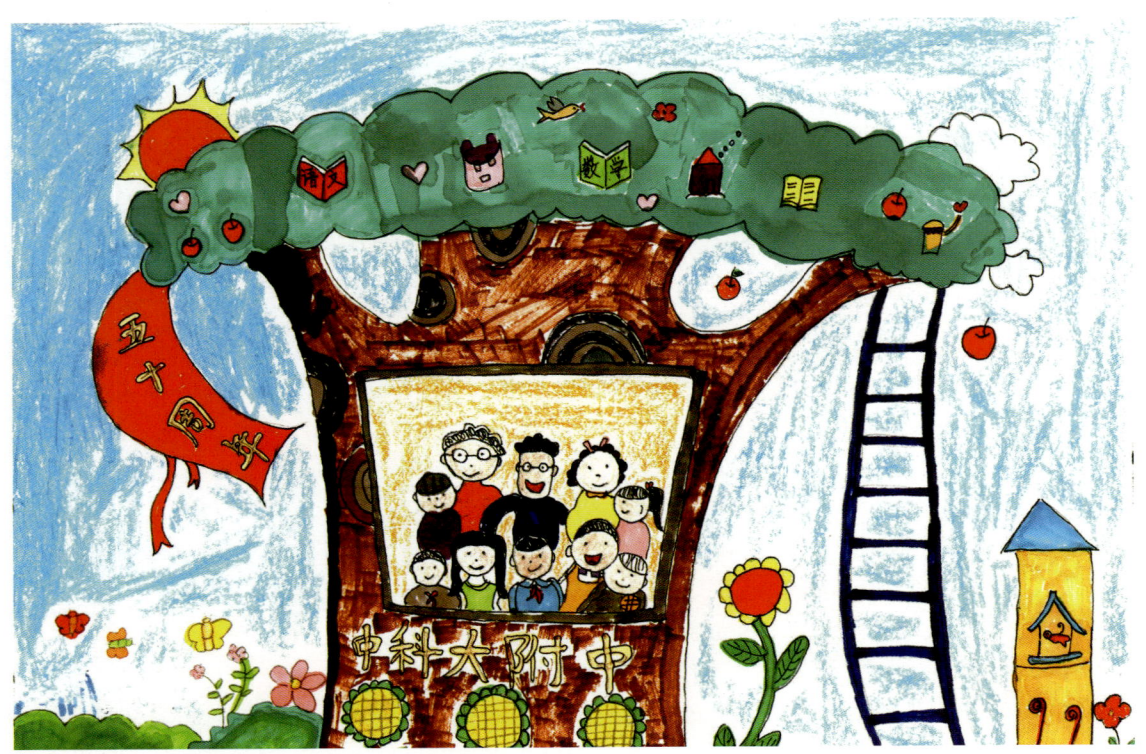

15 我的校园
李玉洁
8岁 / 女

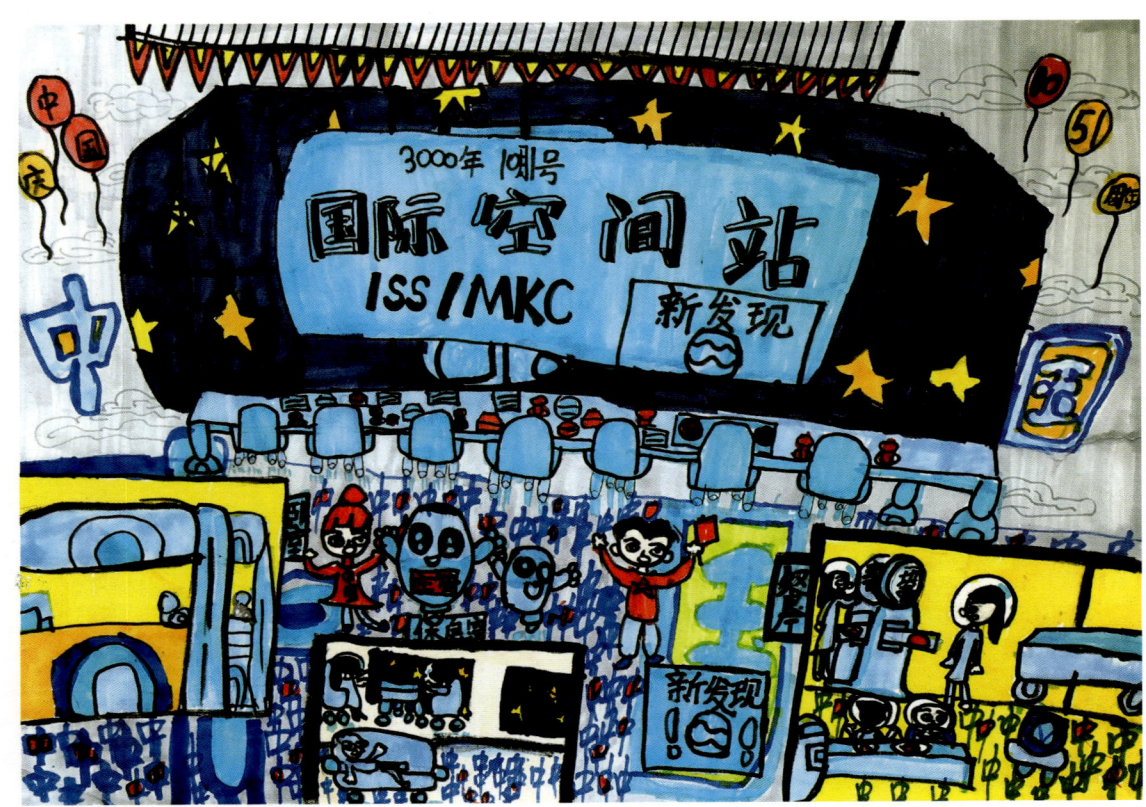

16 国际空间站
李子萌
8岁 / 女

17 同心抗战
朱书妍
8岁 / 女

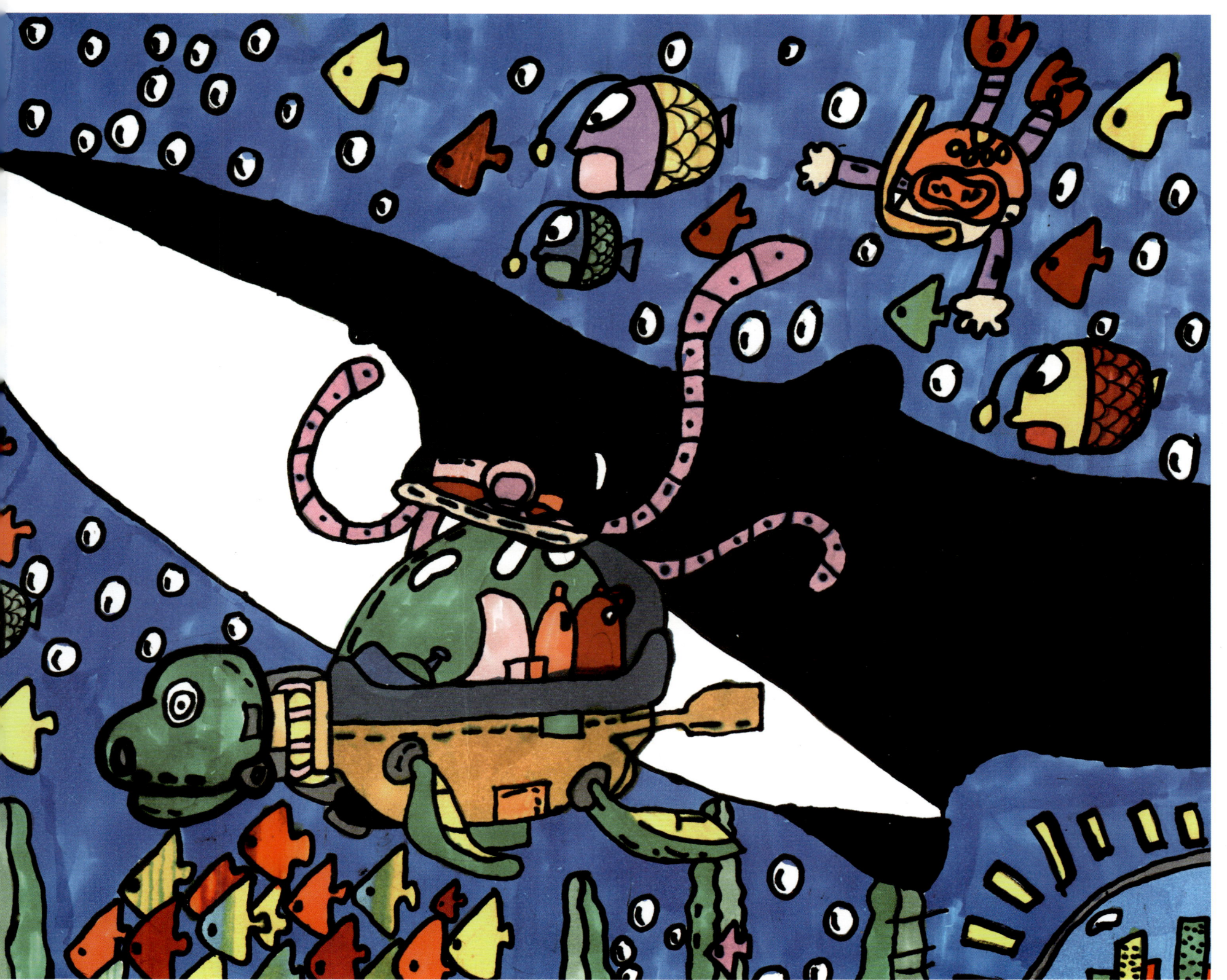

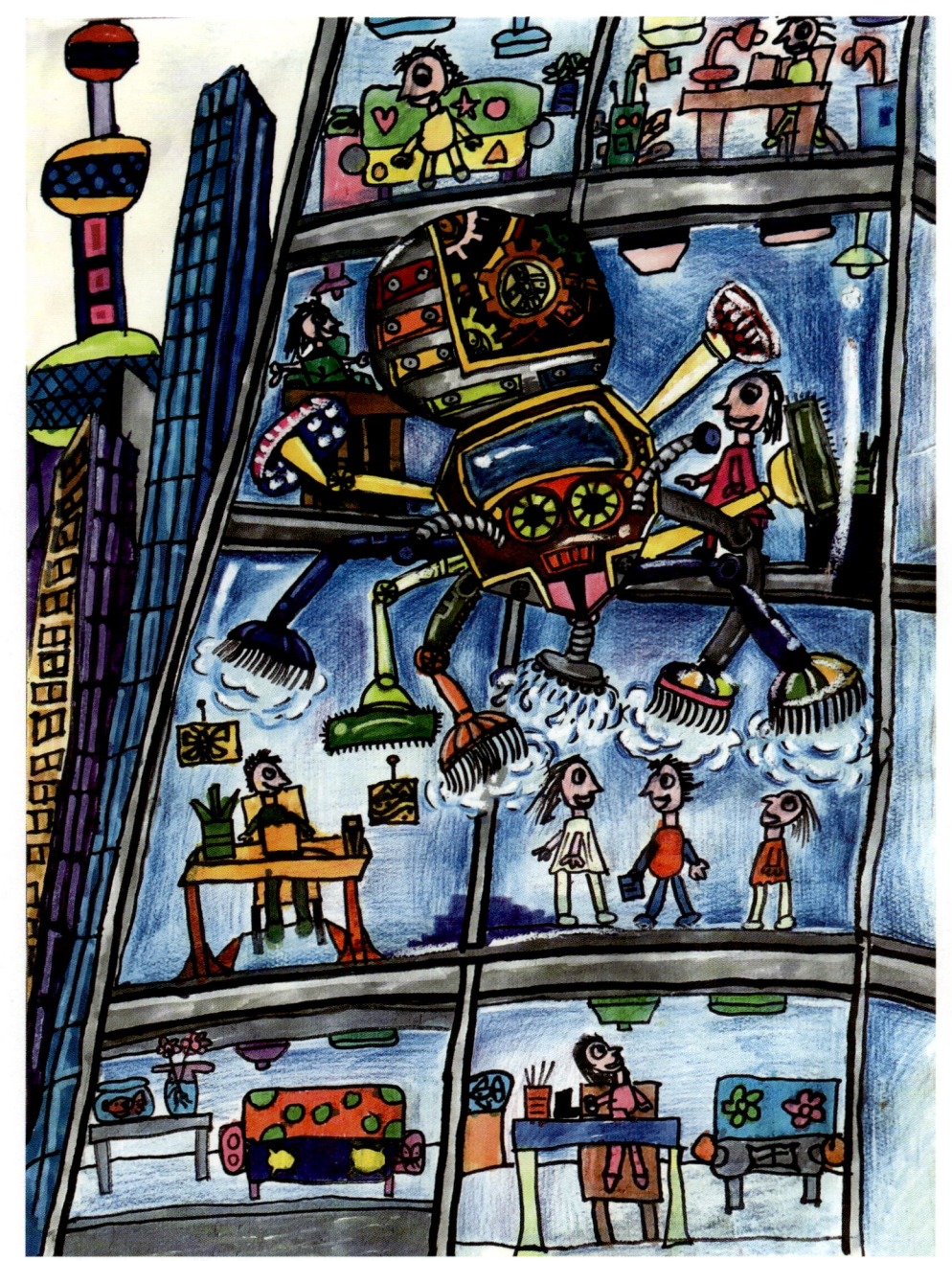

18 高楼玻璃清洗机器人
李海墨
8岁 / 女

19 美妙童年
朱书妍
8岁 / 女

20 邮差卢楠
刘江东
8岁 / 女

21 猫头鹰
孙唯韬
9岁 / 男

22 恐龙穿越
李悠扬
8岁 / 女

23 神话传说
王锦彤
8岁 / 女

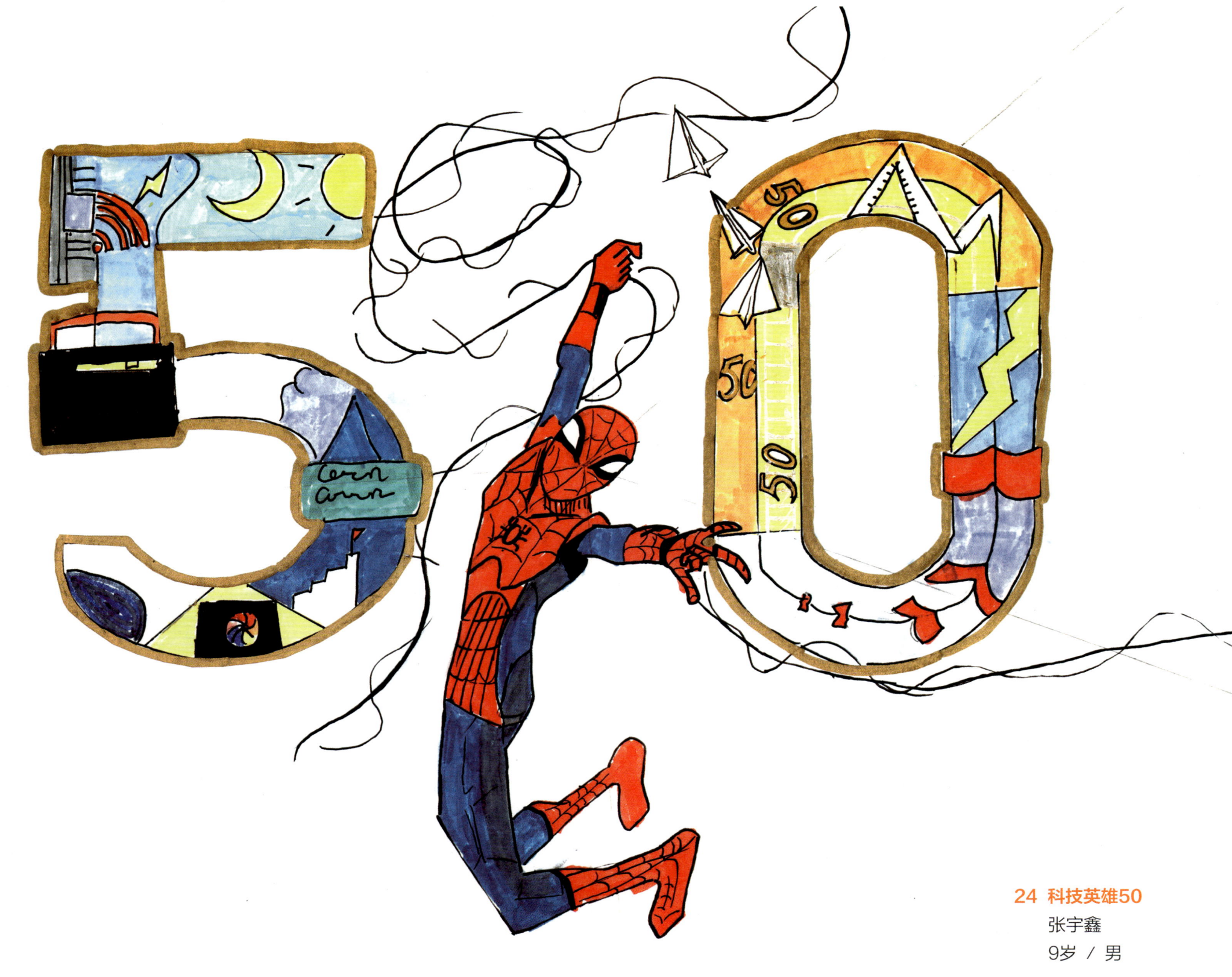

24 科技英雄50

张宇鑫

9岁 / 男

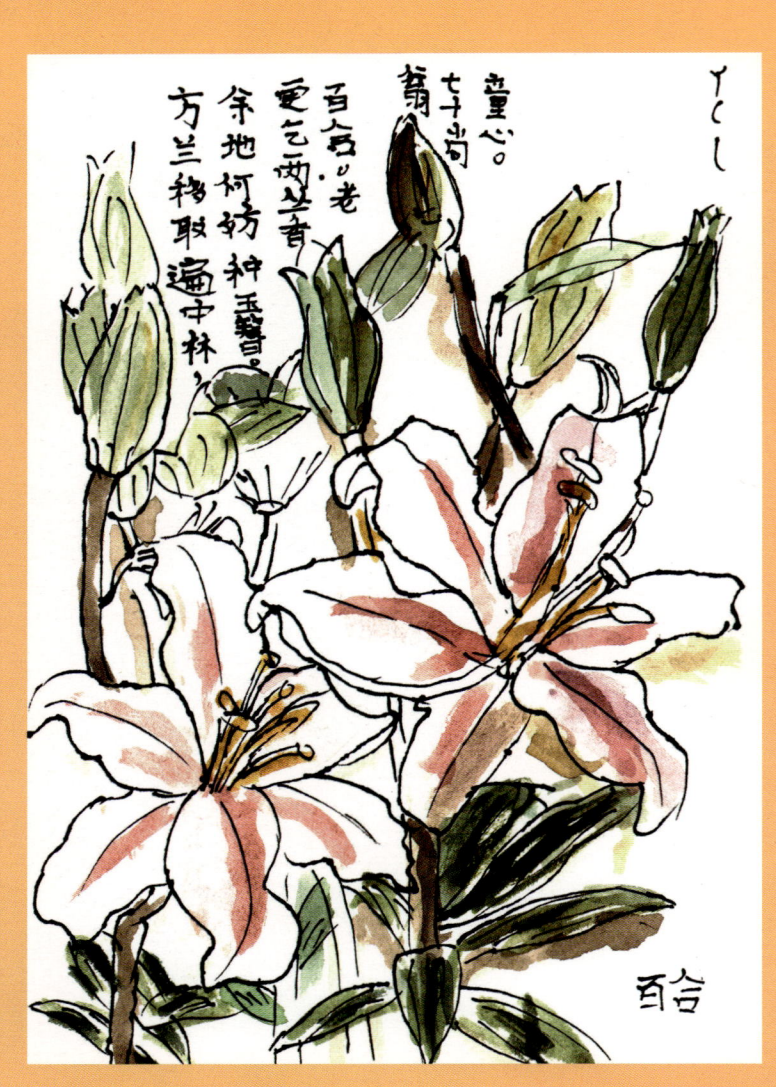
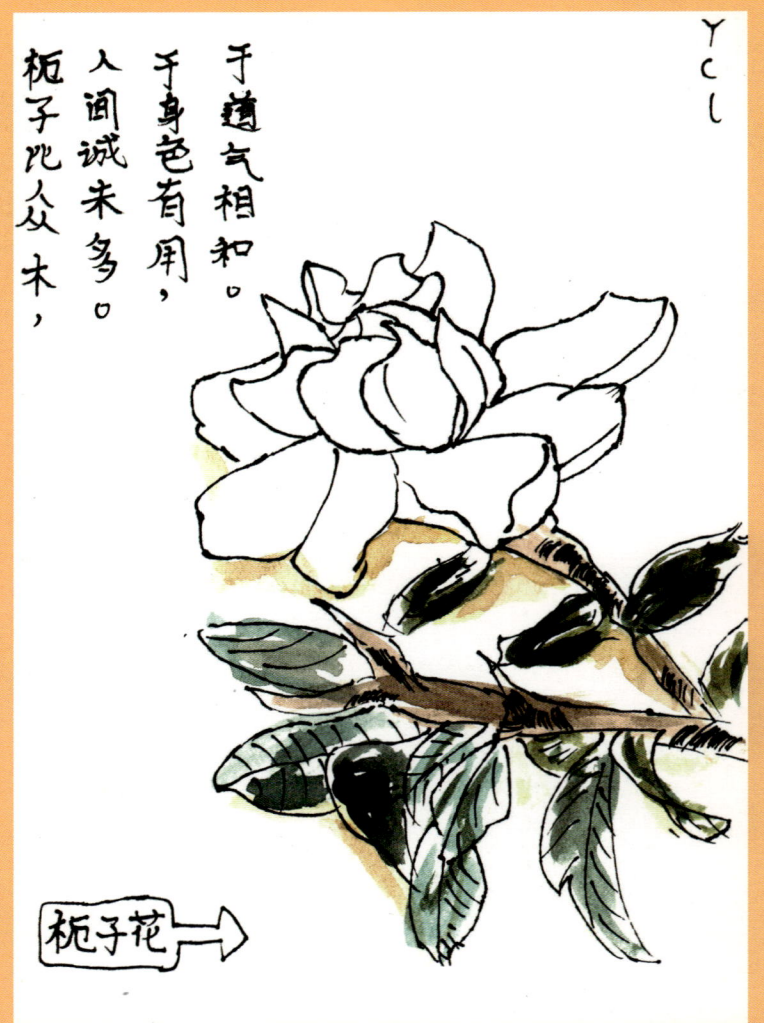

25 绽放

尹楚灵

9岁 / 女

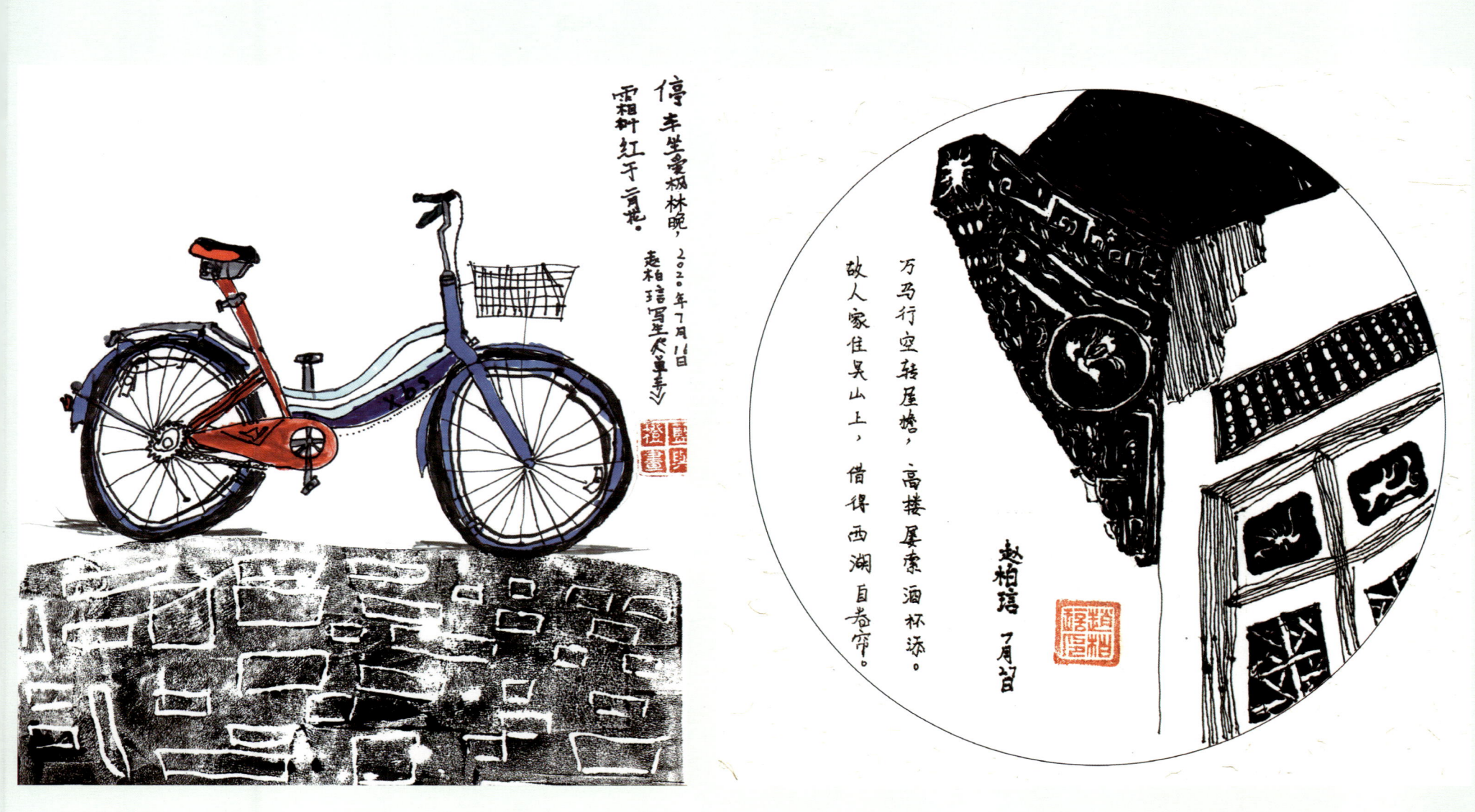

26 单车
赵柏琀
9岁 / 男

27 屋檐
赵柏琀
9岁 / 男

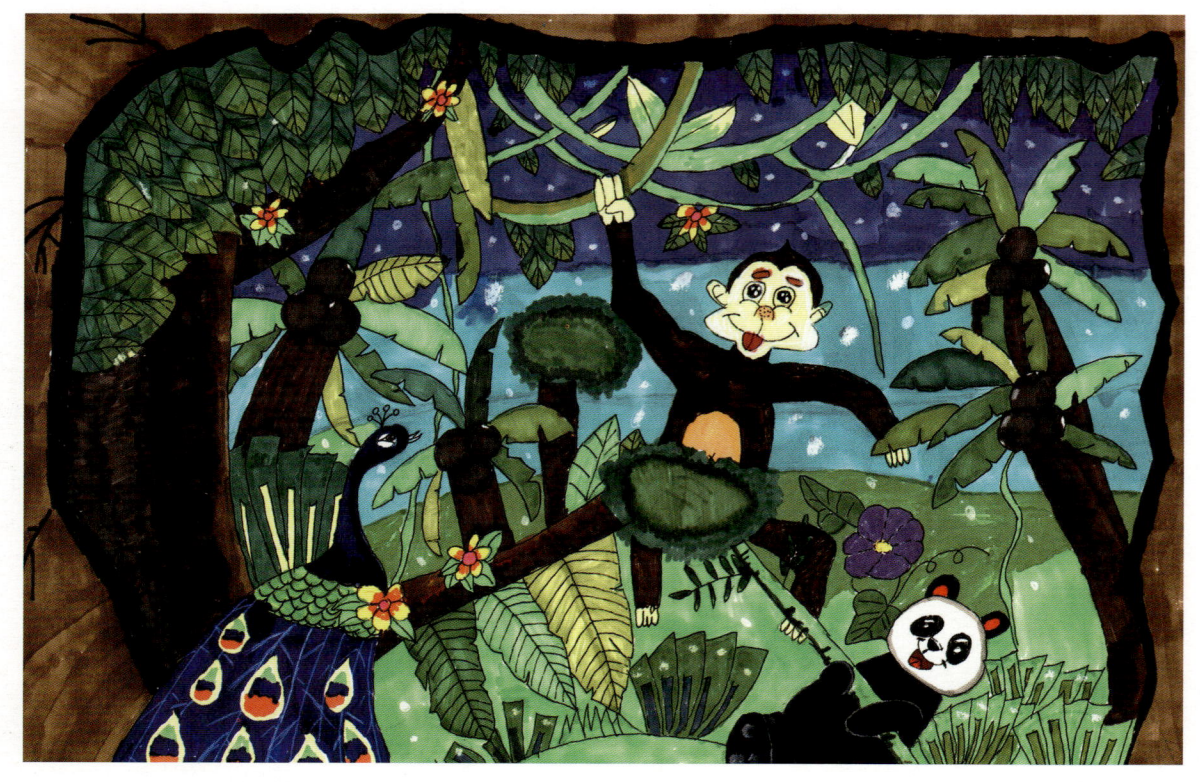

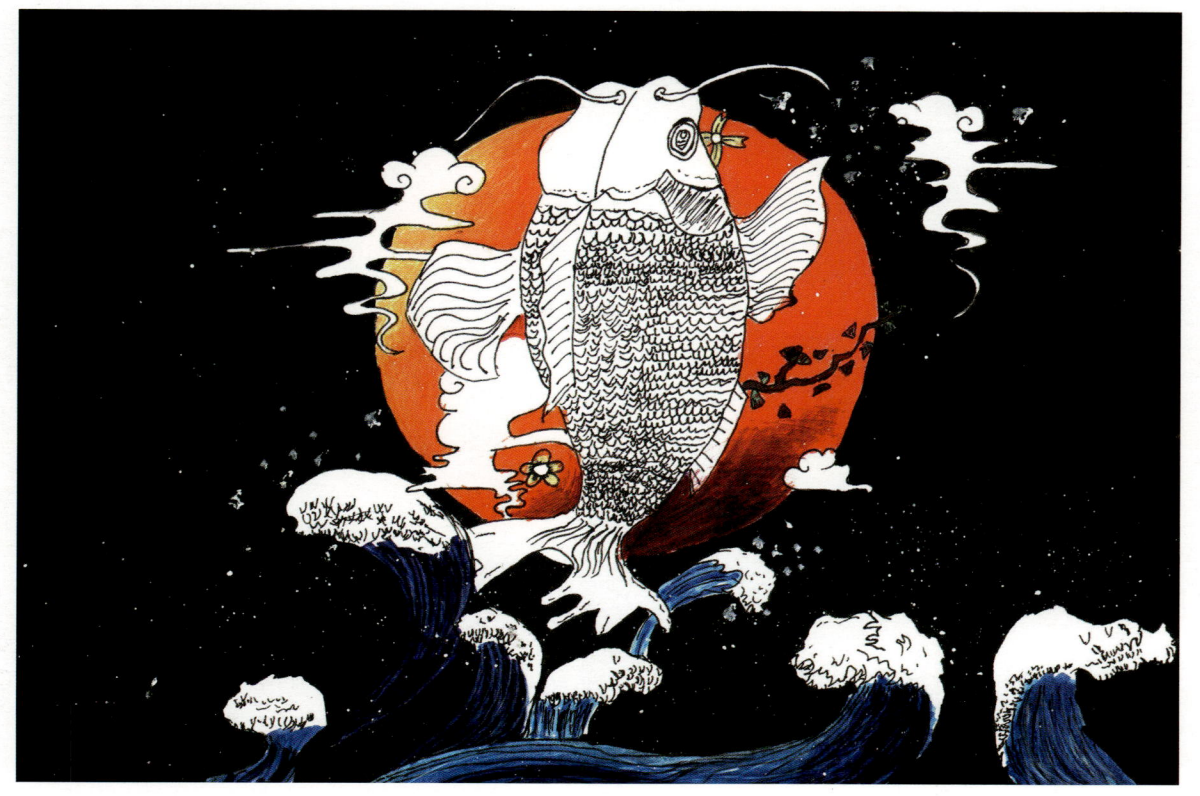

28 丛林深处
马溪若
9岁 / 女

29 鱼跃深波白浪开
缪青原
9岁 / 男

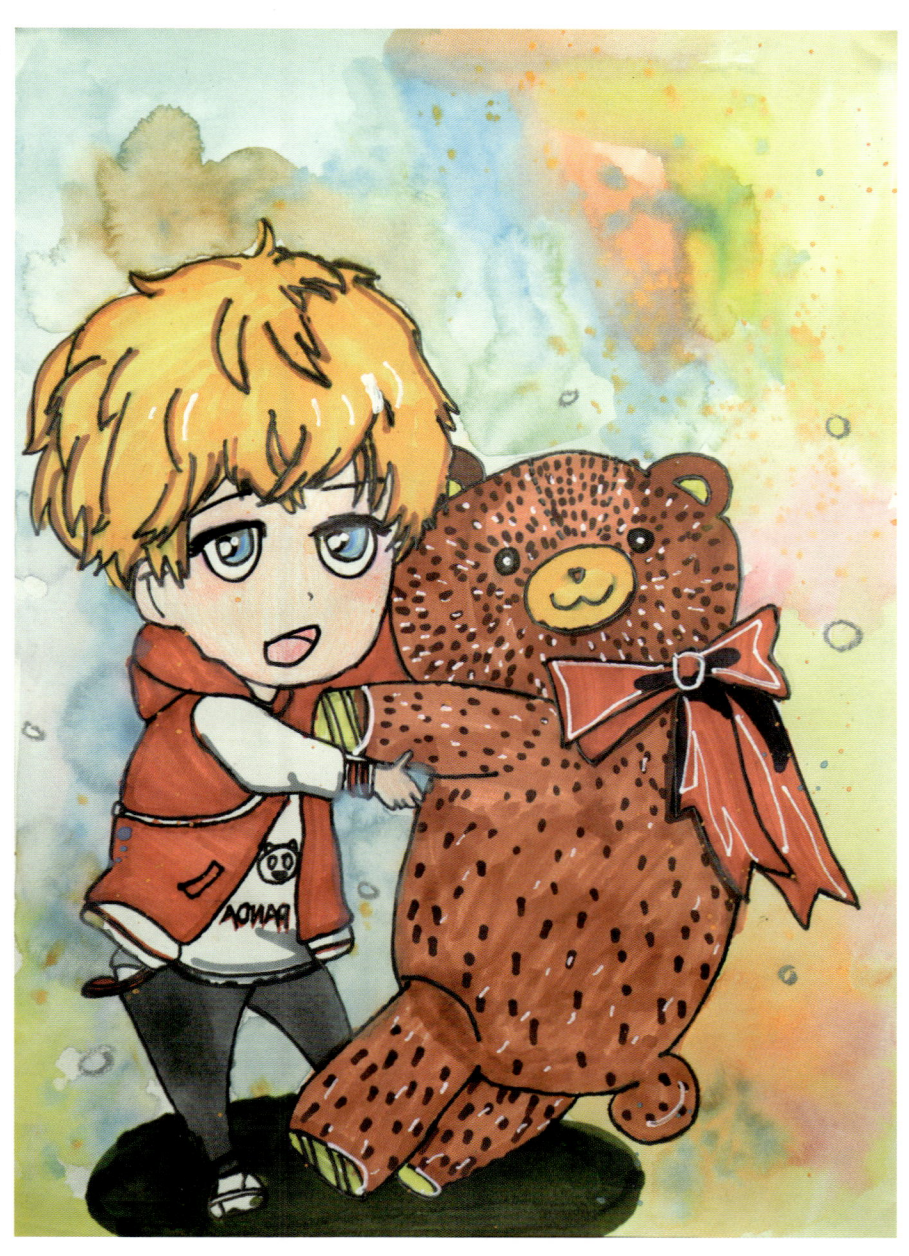
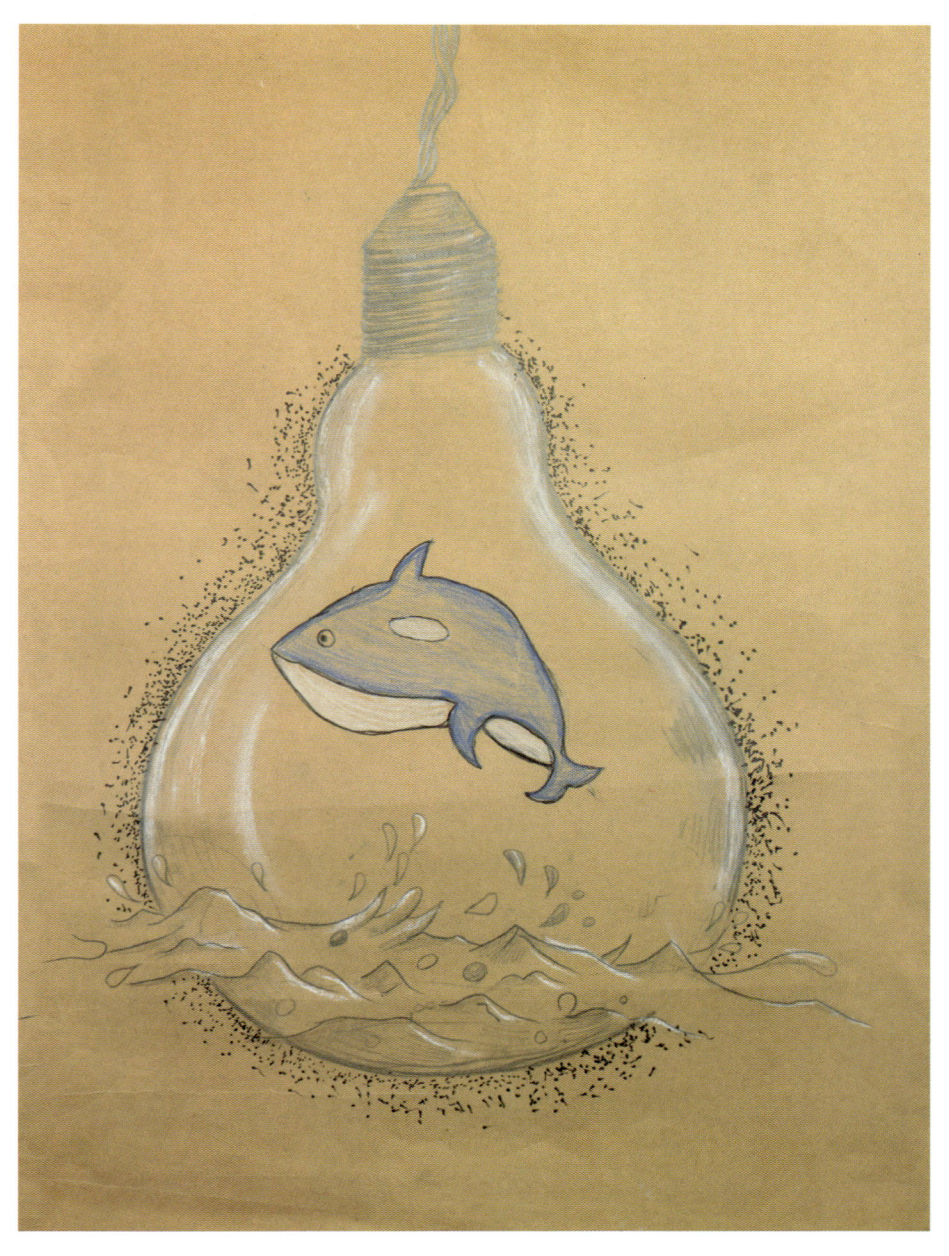

30 抱着熊的男孩 **31 如鲸向海**
孙唯韬 尹玥涵
9岁 / 男 9岁 / 女

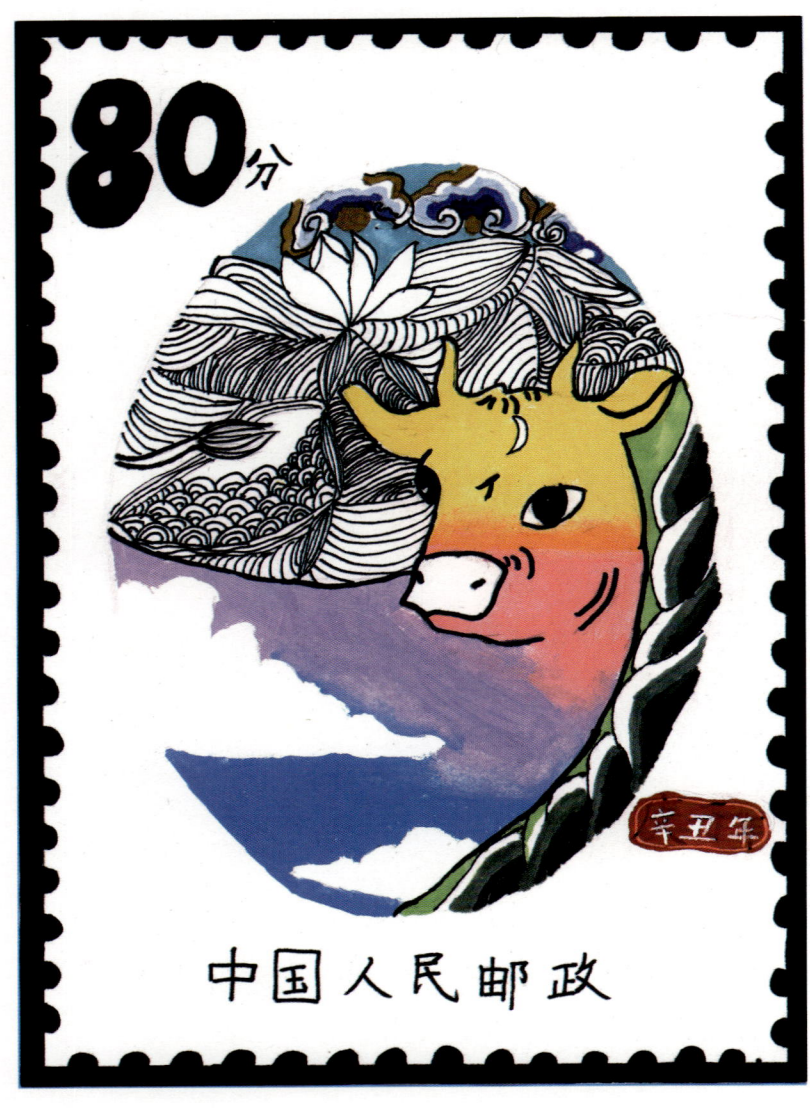
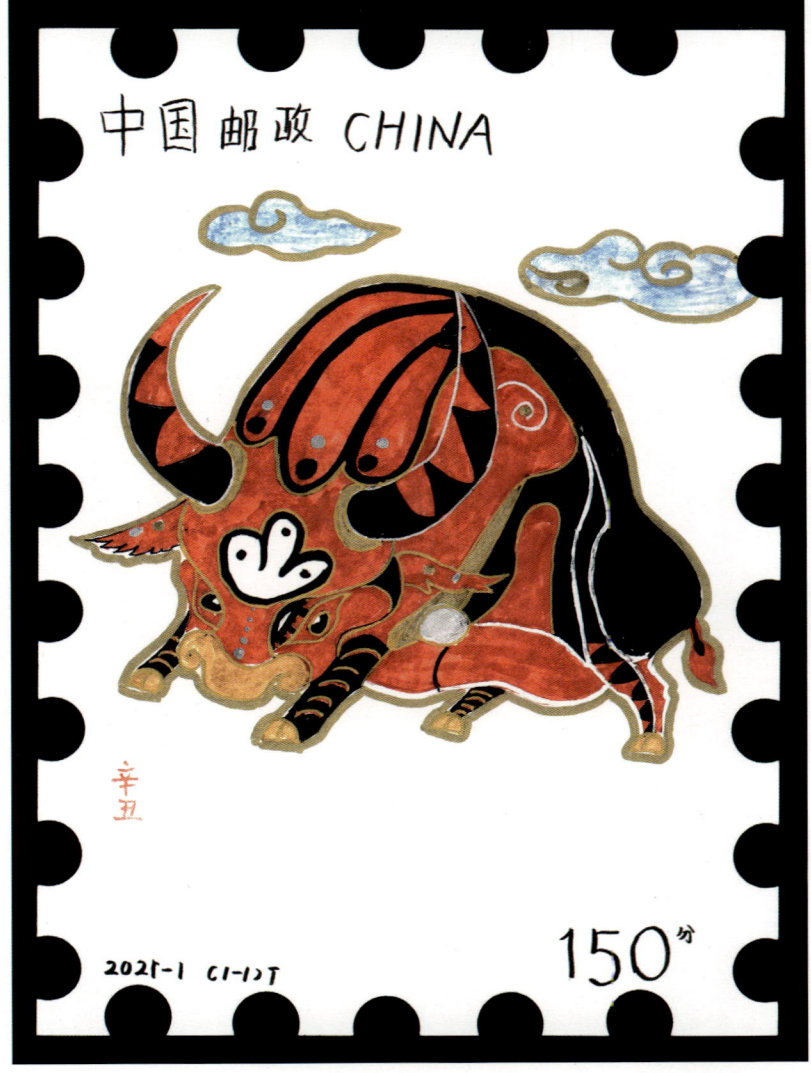

32 "牛"连忘返
季爱丽
9岁 / 女

33 中国牛
张宇鑫
9岁 / 男

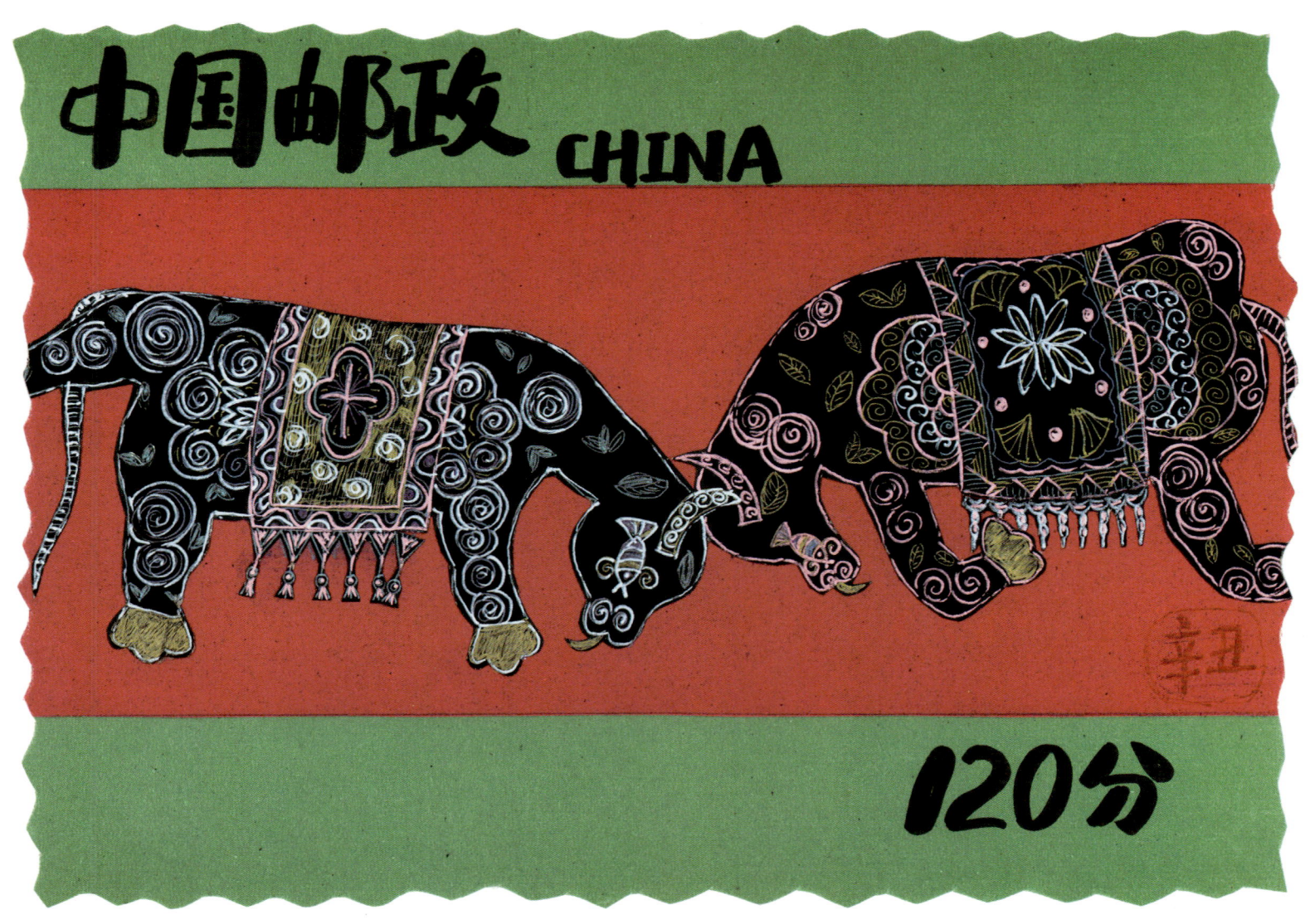

34 牛!
魏歆洋
10岁 / 女

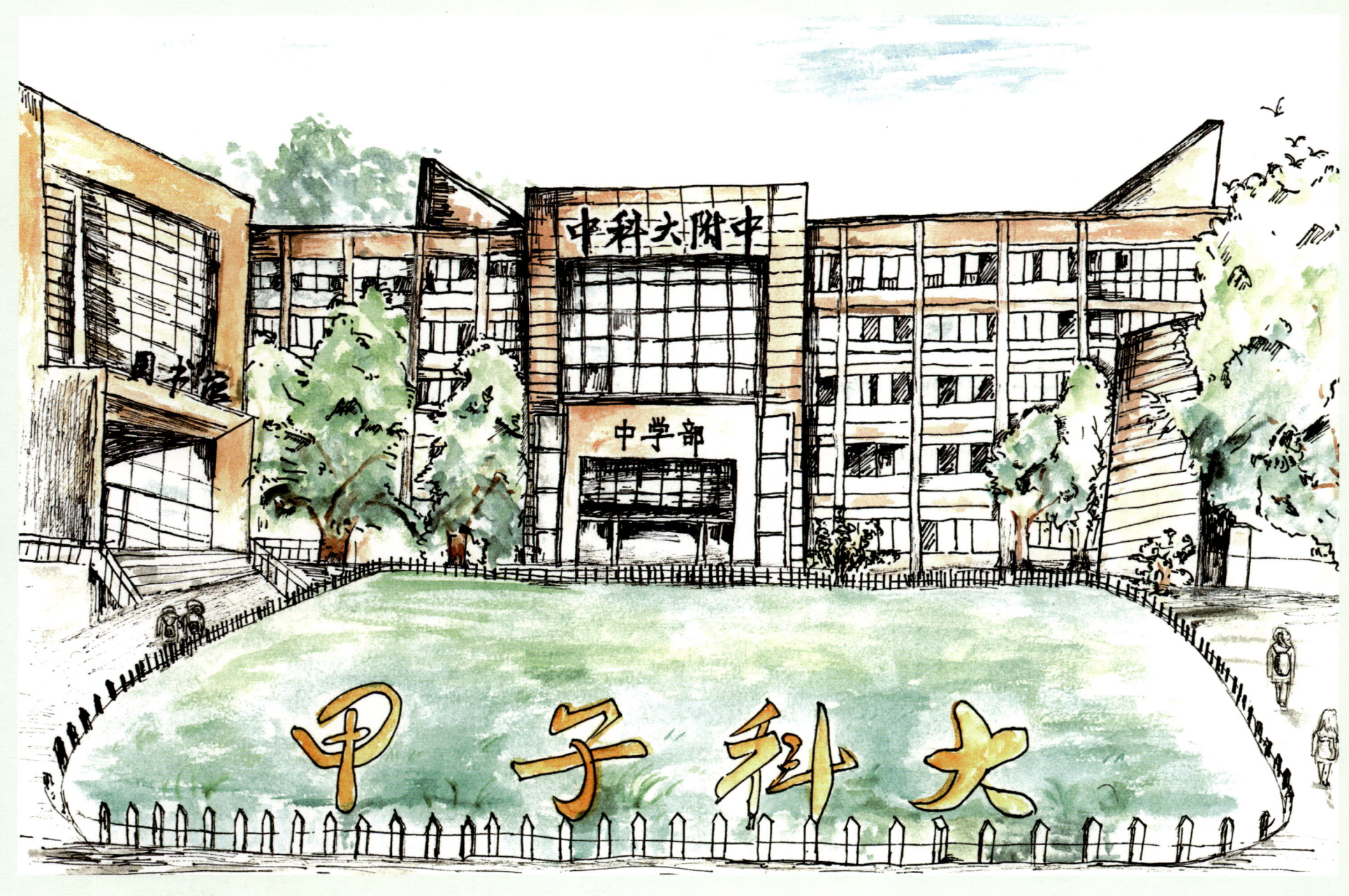

35 校园

张馨烨

10岁 / 女

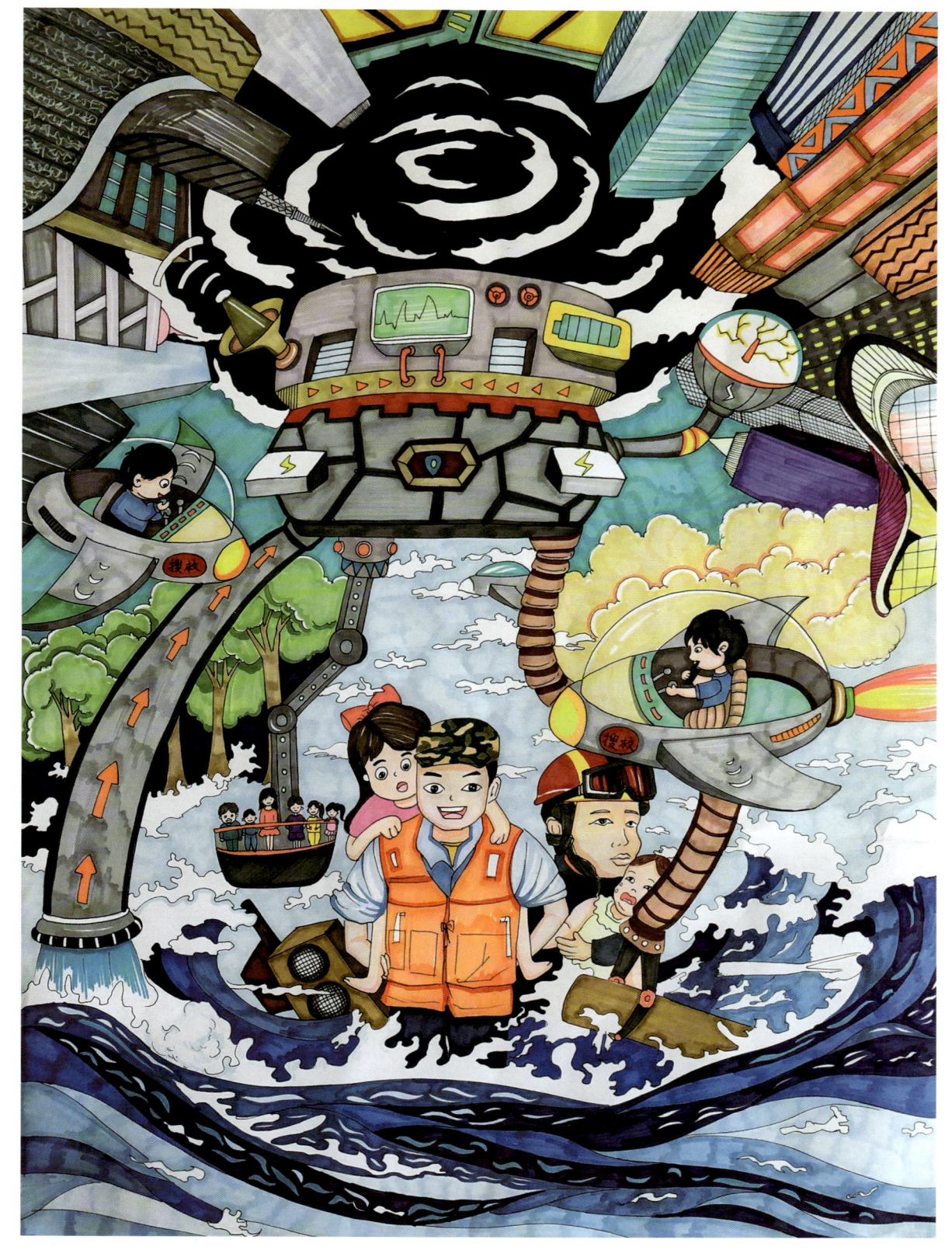

36 抗洪先锋1号

张雯熙

10岁 / 女

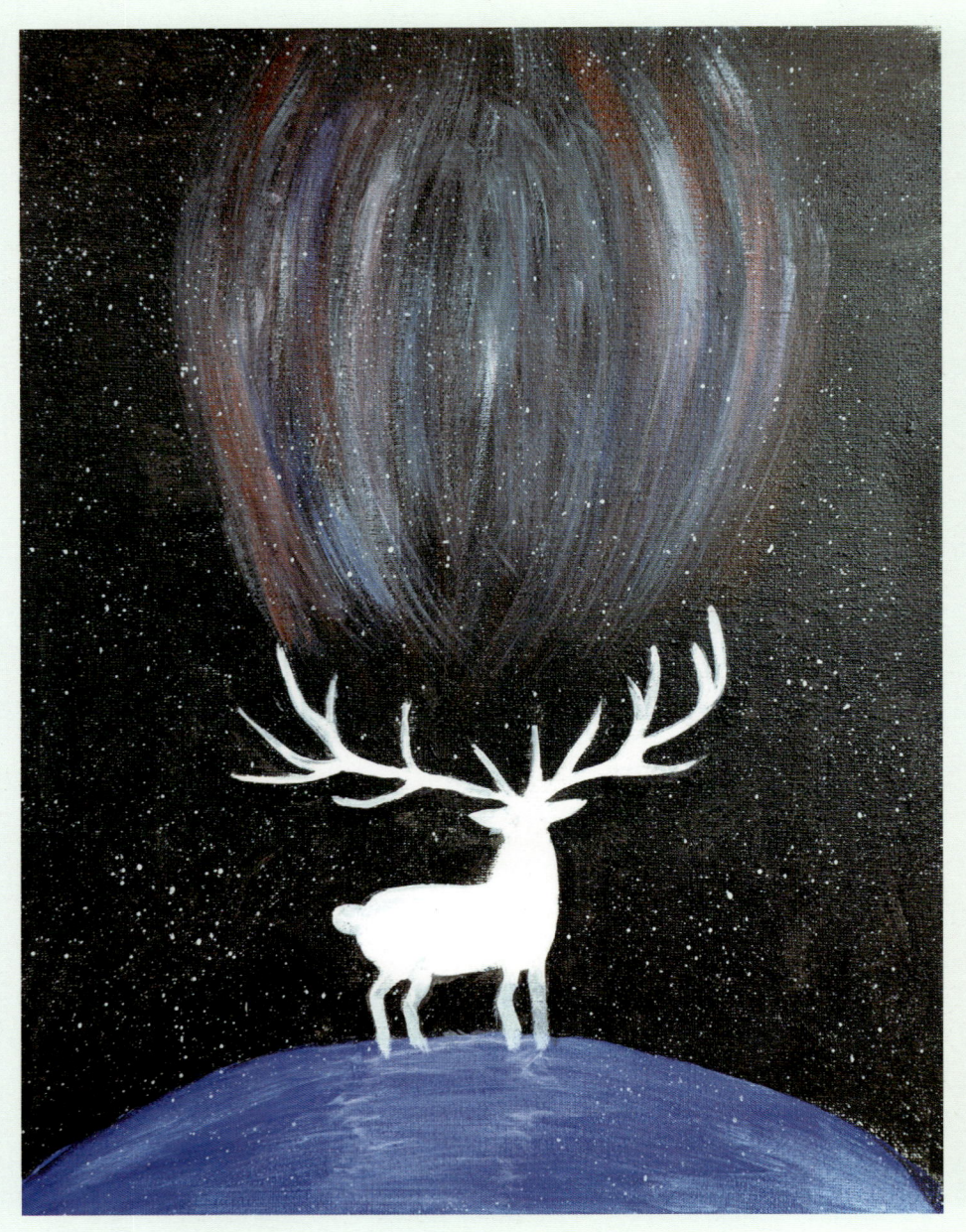
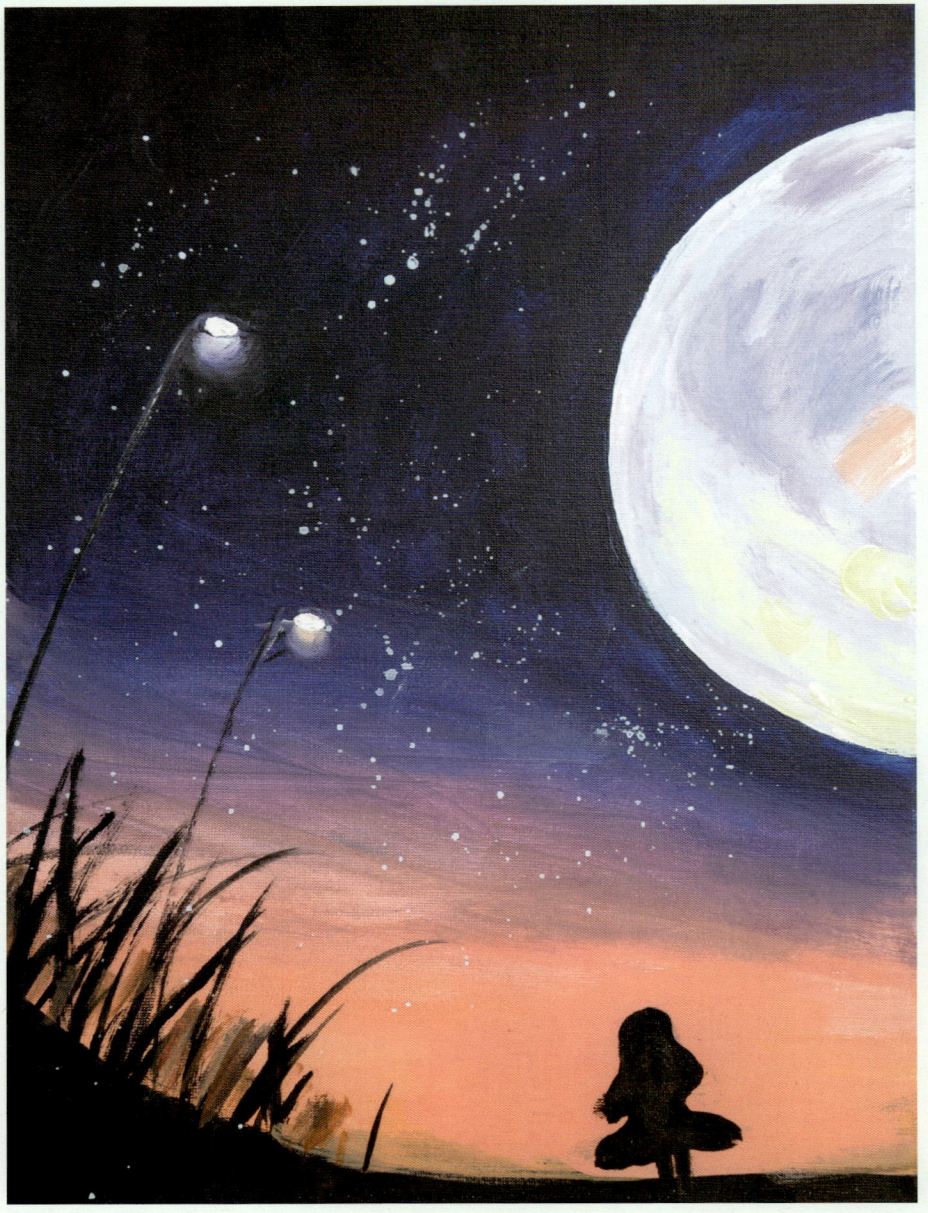

37 星空下
慈一扬
10岁 / 女

38 月亮与女孩
慈一扬
10岁 / 女

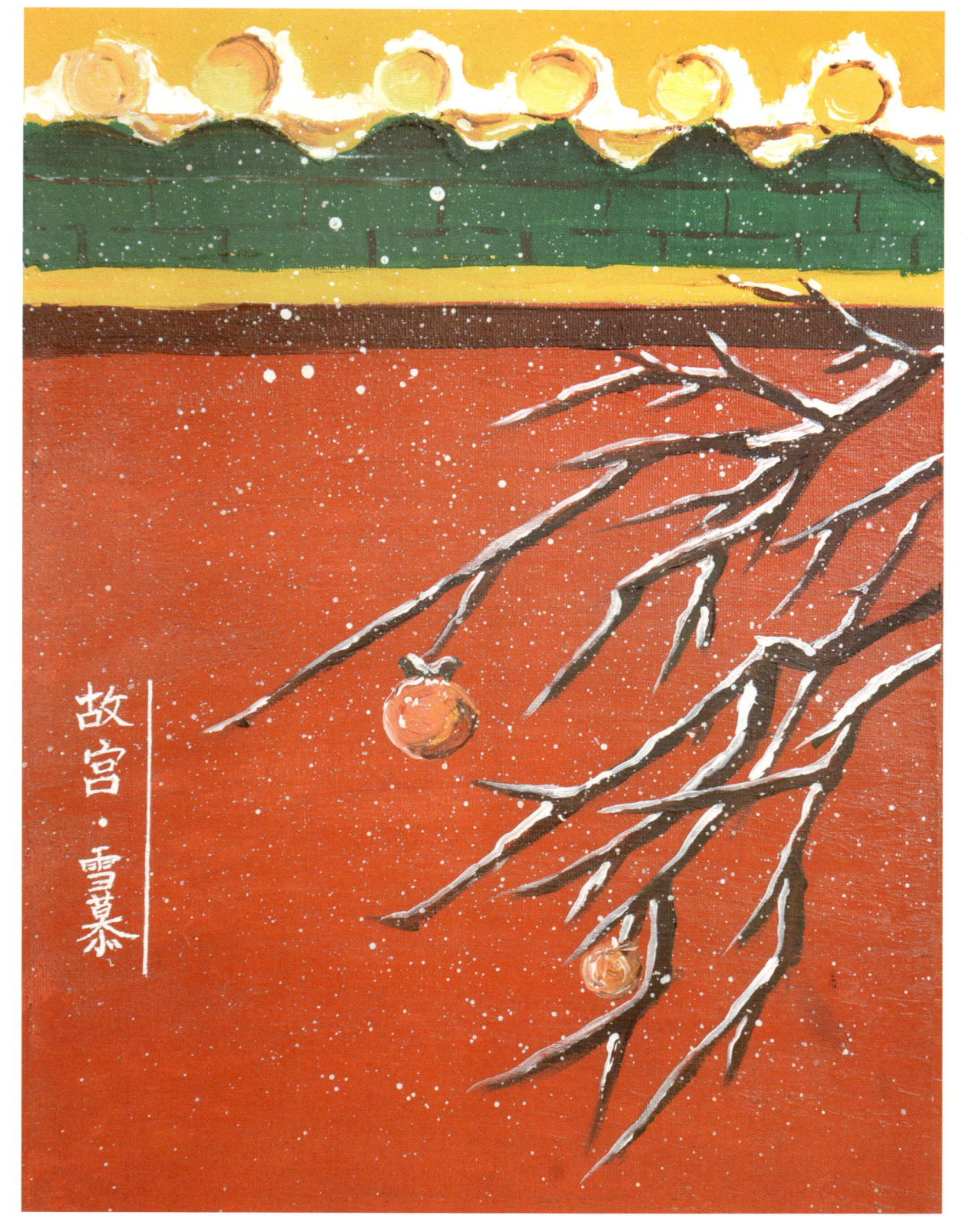

39 故宫·雪慕

郭依诺

10岁 / 女

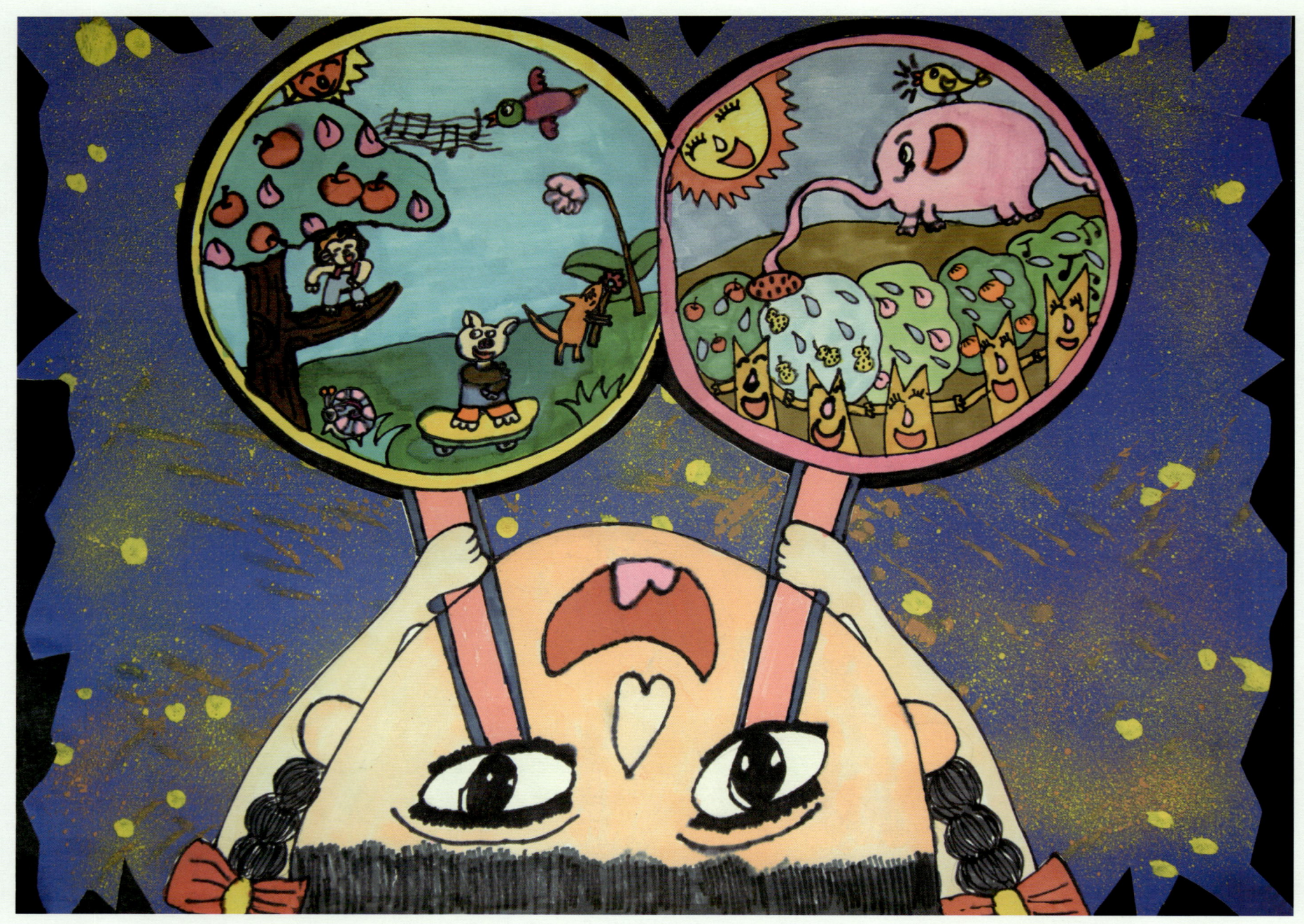

40 我的眼睛看世界
魏歆洋
10岁 / 女

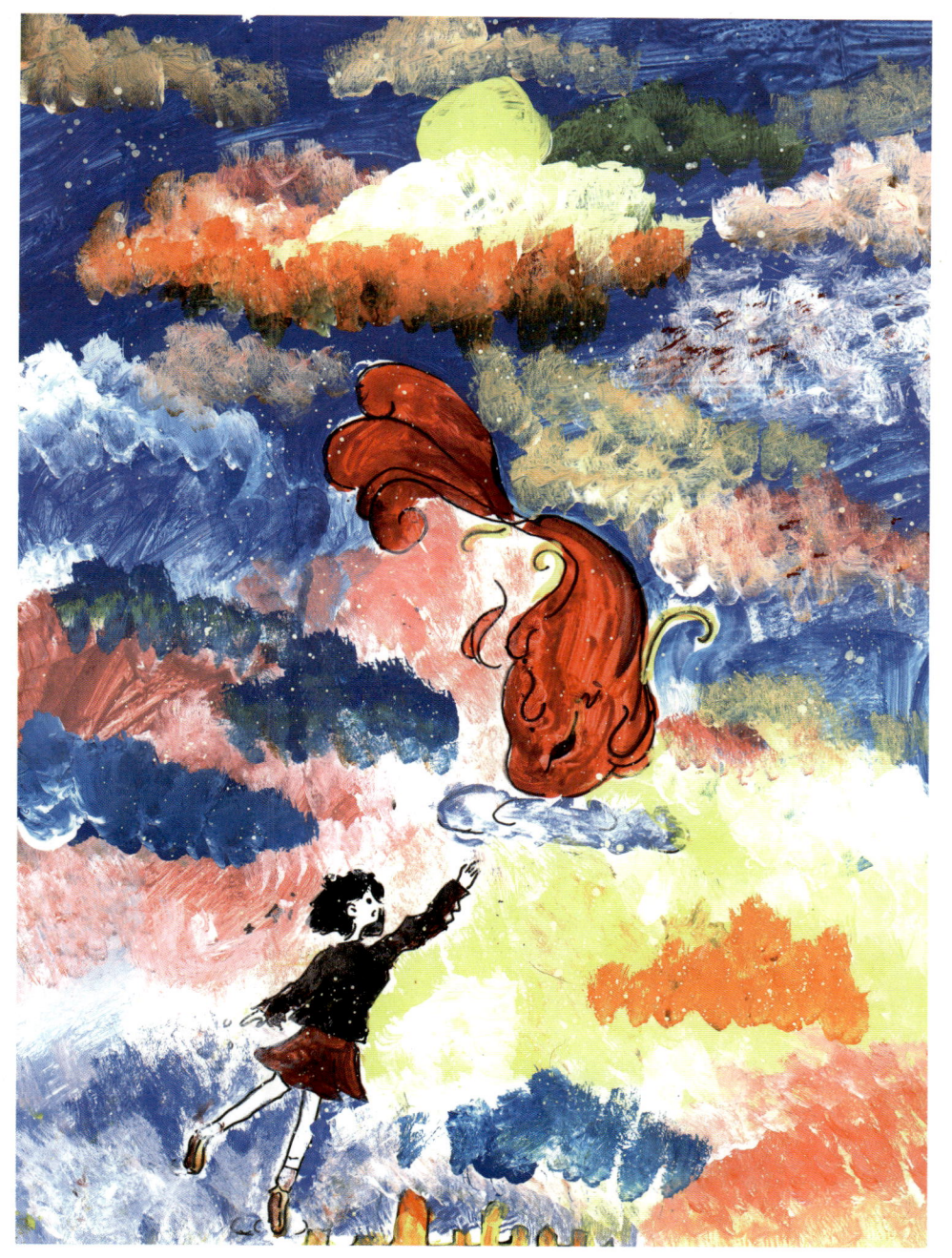
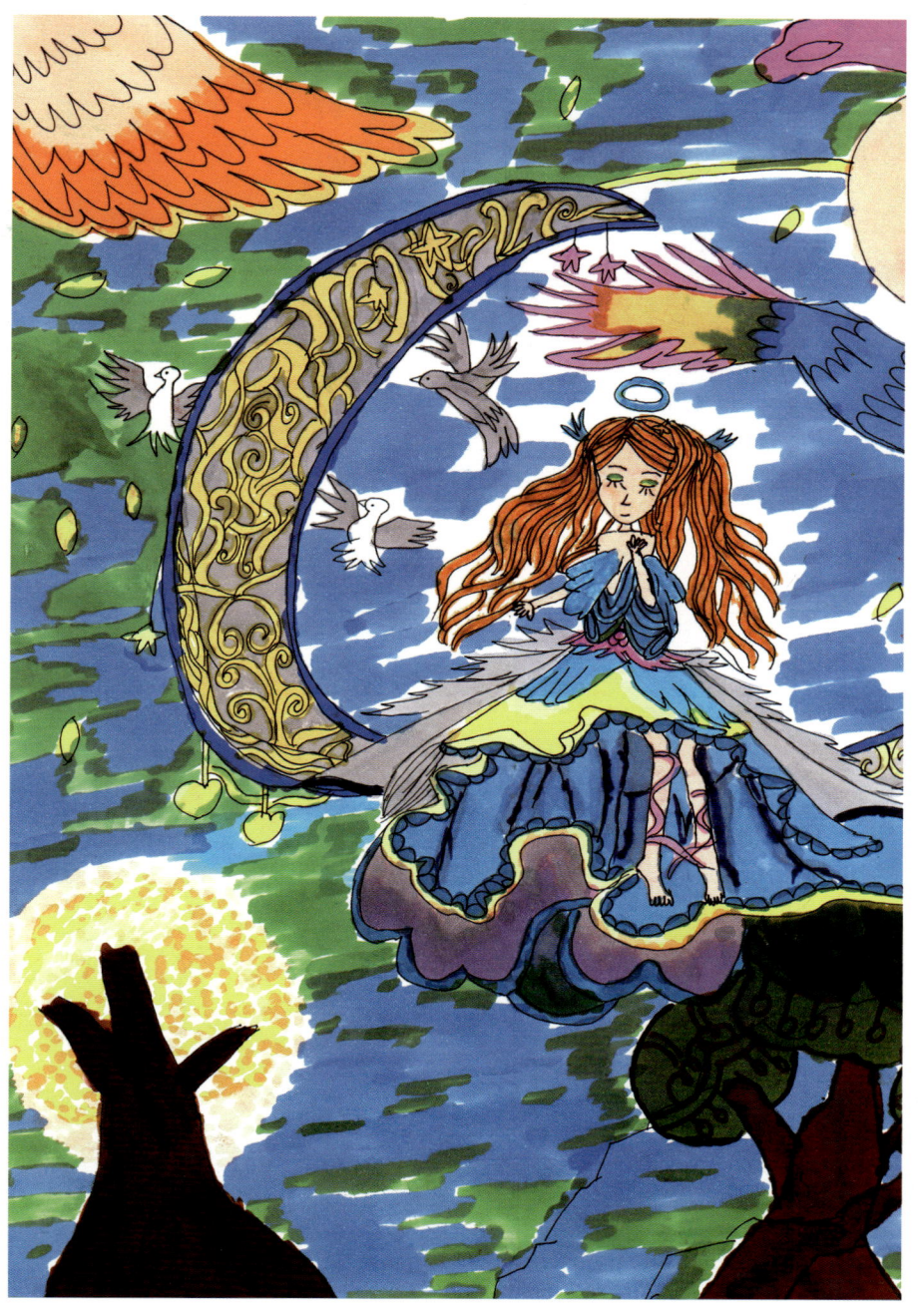

41 大鱼海棠 **42 天堂的心愿**
陈依琳 耿语涵
10岁／女 10岁／女

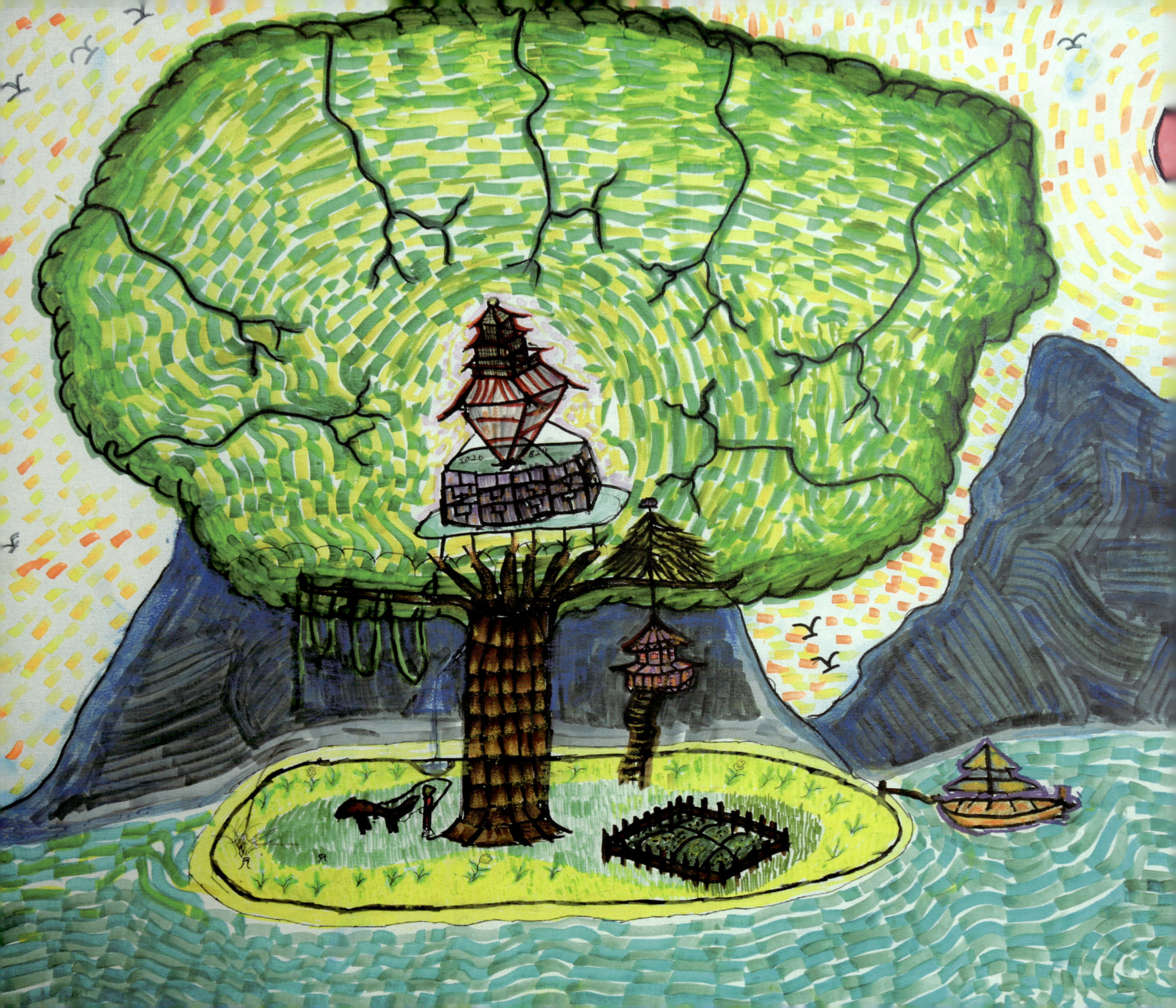

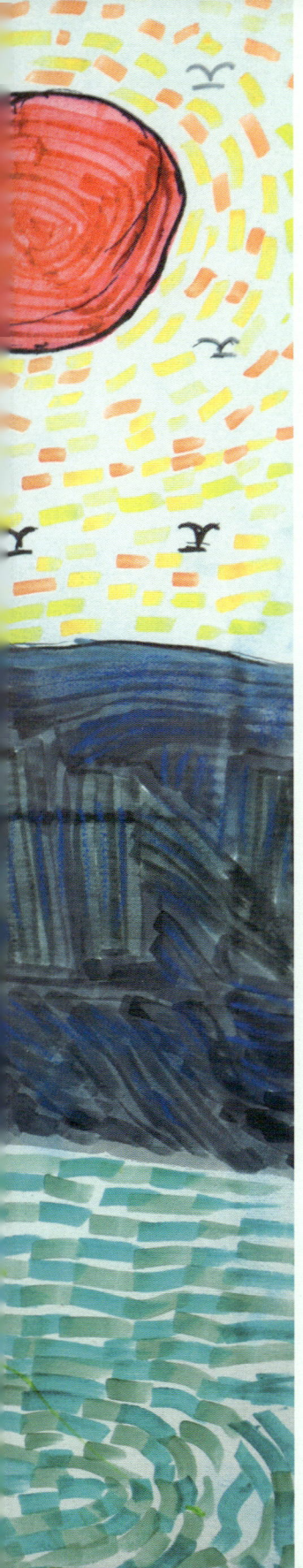

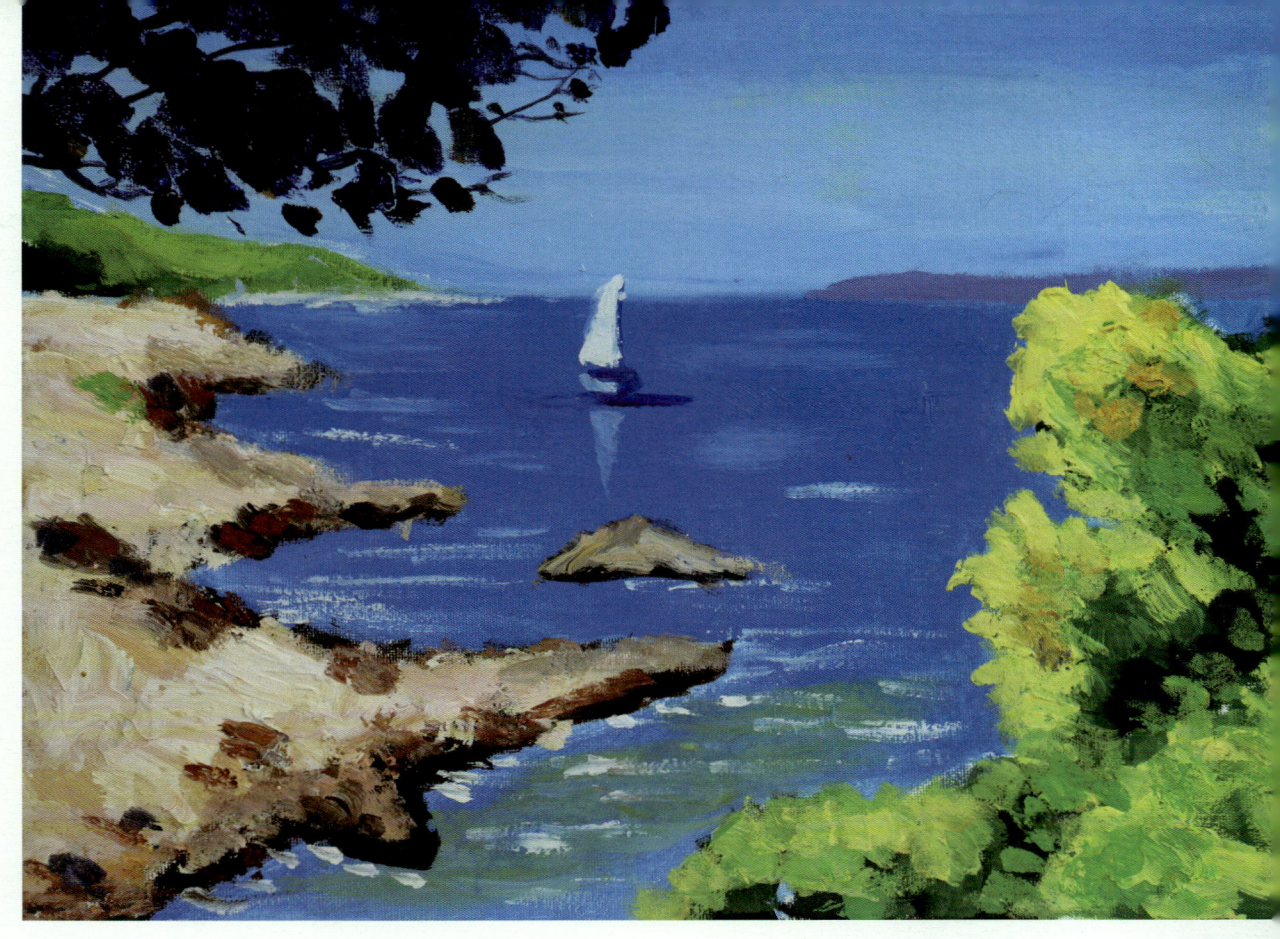

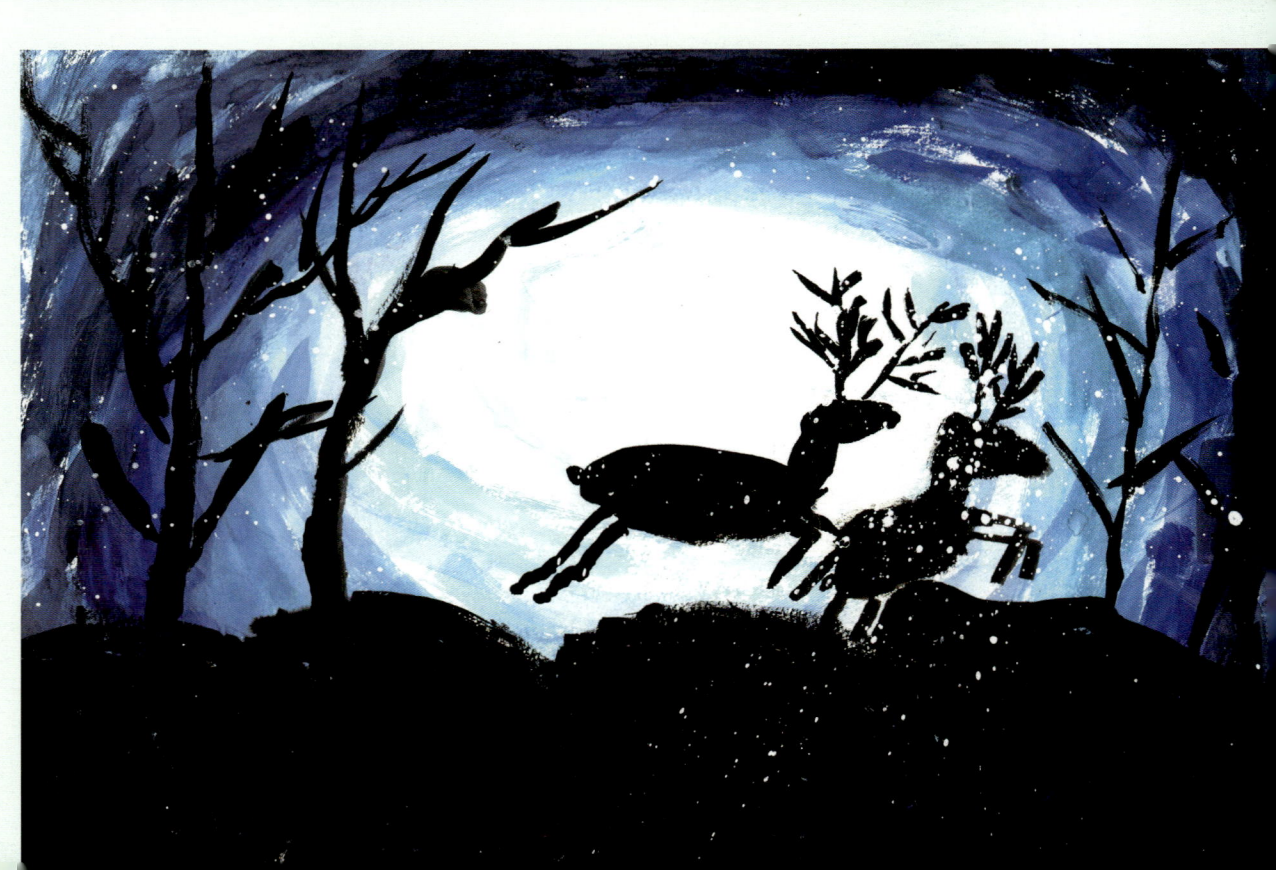

43 树上生活
张天翼
10岁 / 男

44 阳光海岸
张洛铨
10岁 / 男

45 迷鹿
王绮玥
10岁 / 女

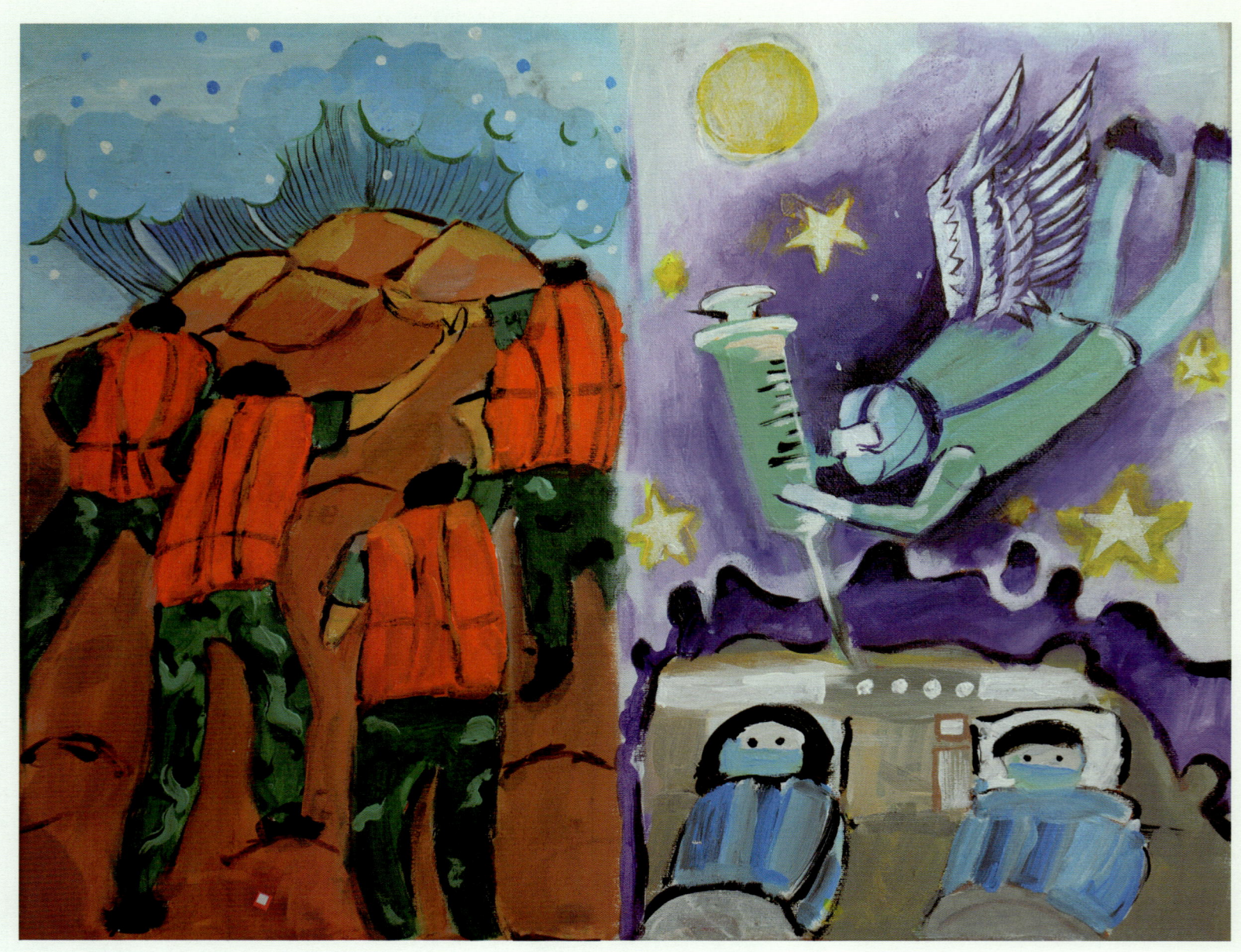

46 2020手拉手
吴欣杨
10岁 / 女

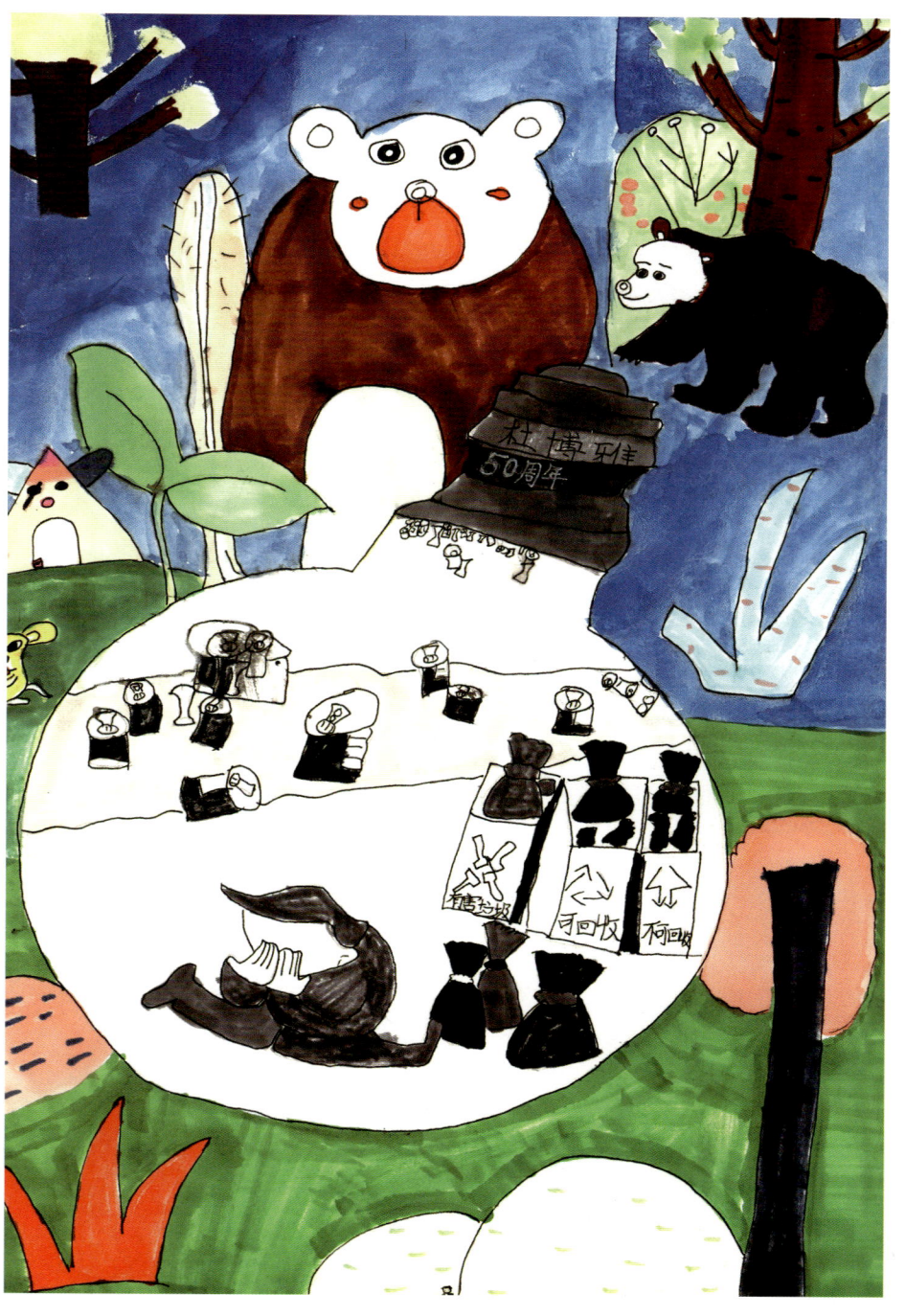

47 自然之蝶
周小涵
11岁／女

48 地球关灯一小时
杜博雅
11岁／女

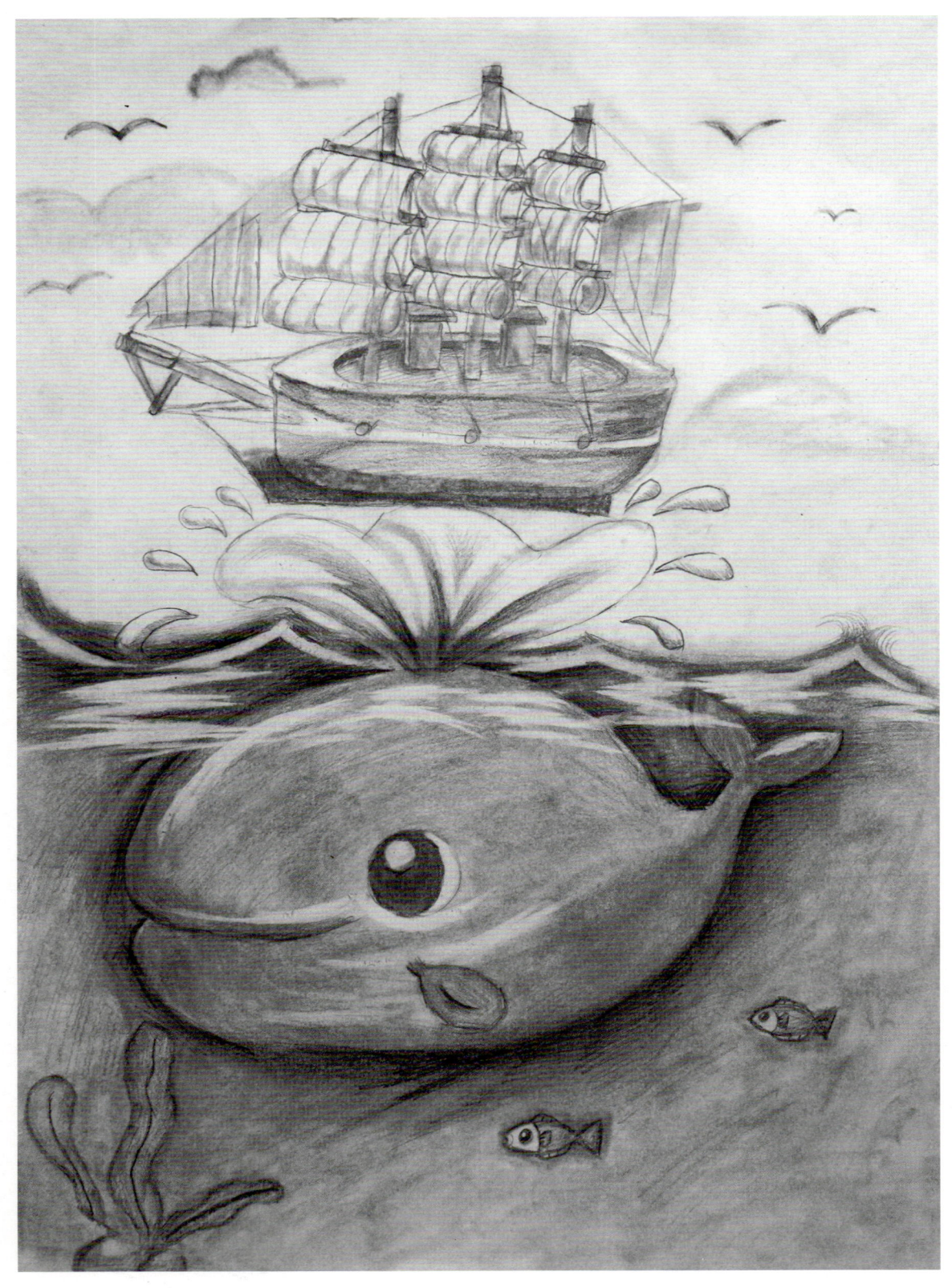

49 航海奇遇
王荻鹭
11岁 / 女

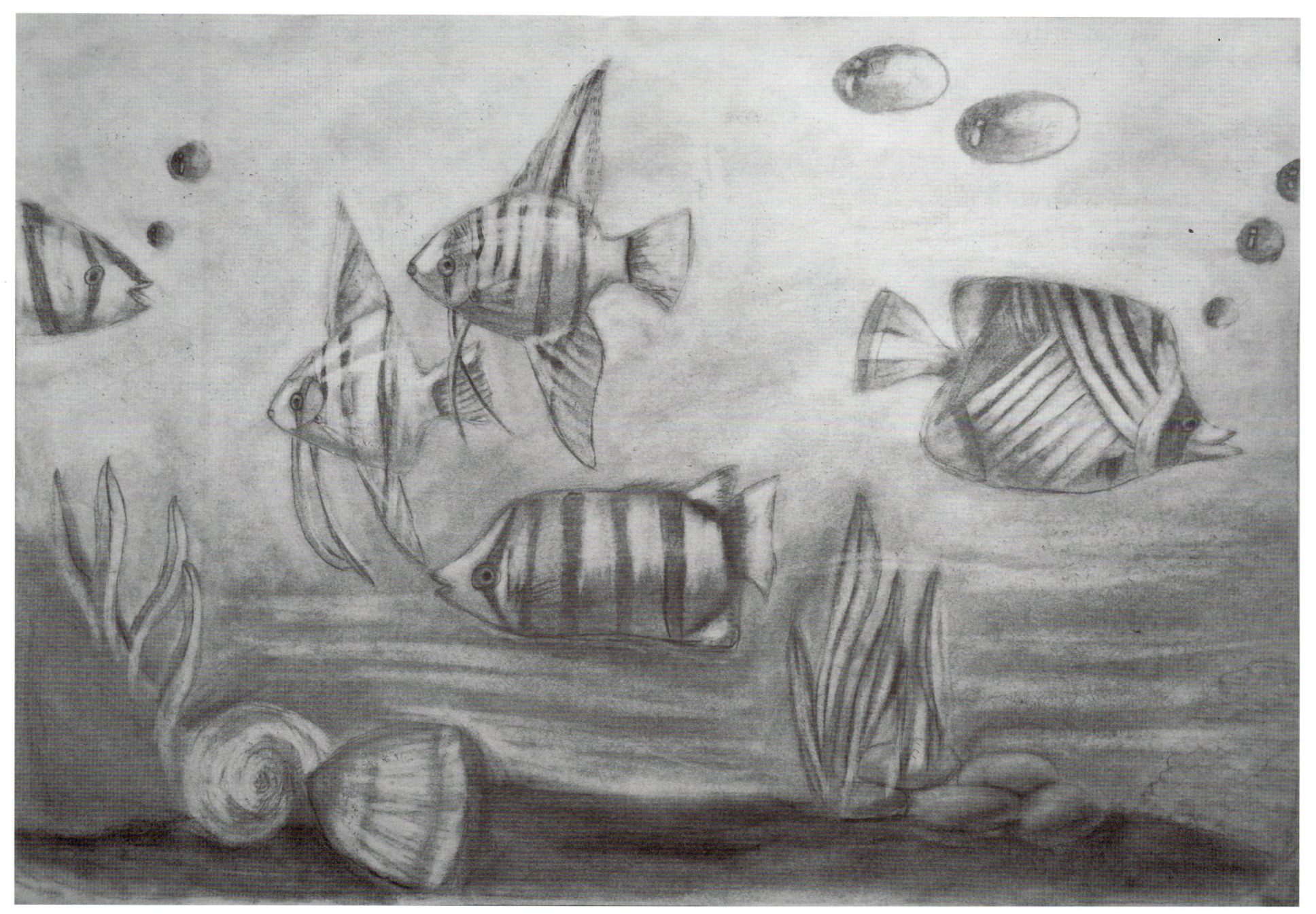

50 鱼乐世界

王韵涵

11岁 / 女

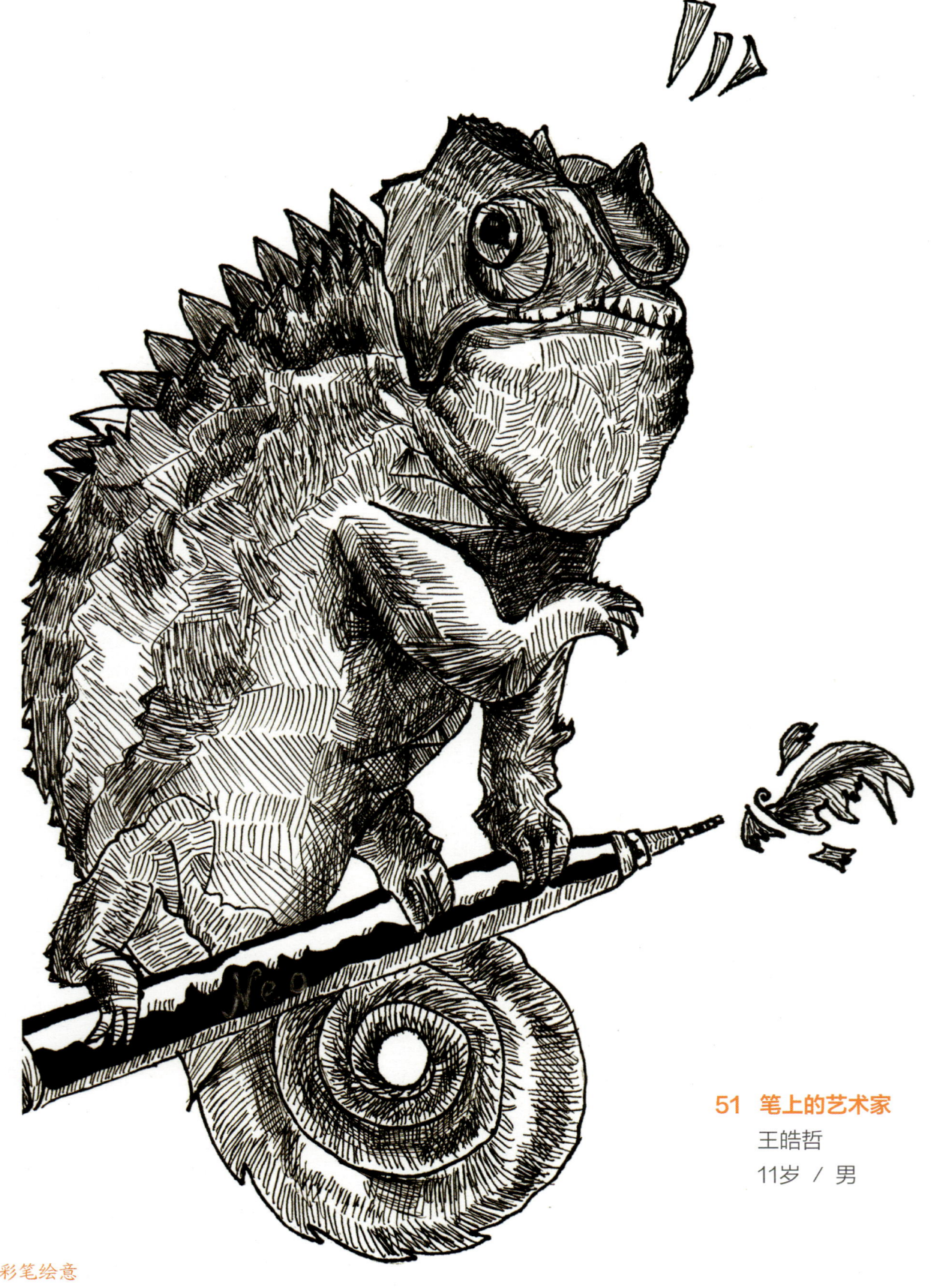

51 笔上的艺术家

王皓哲

11岁 / 男

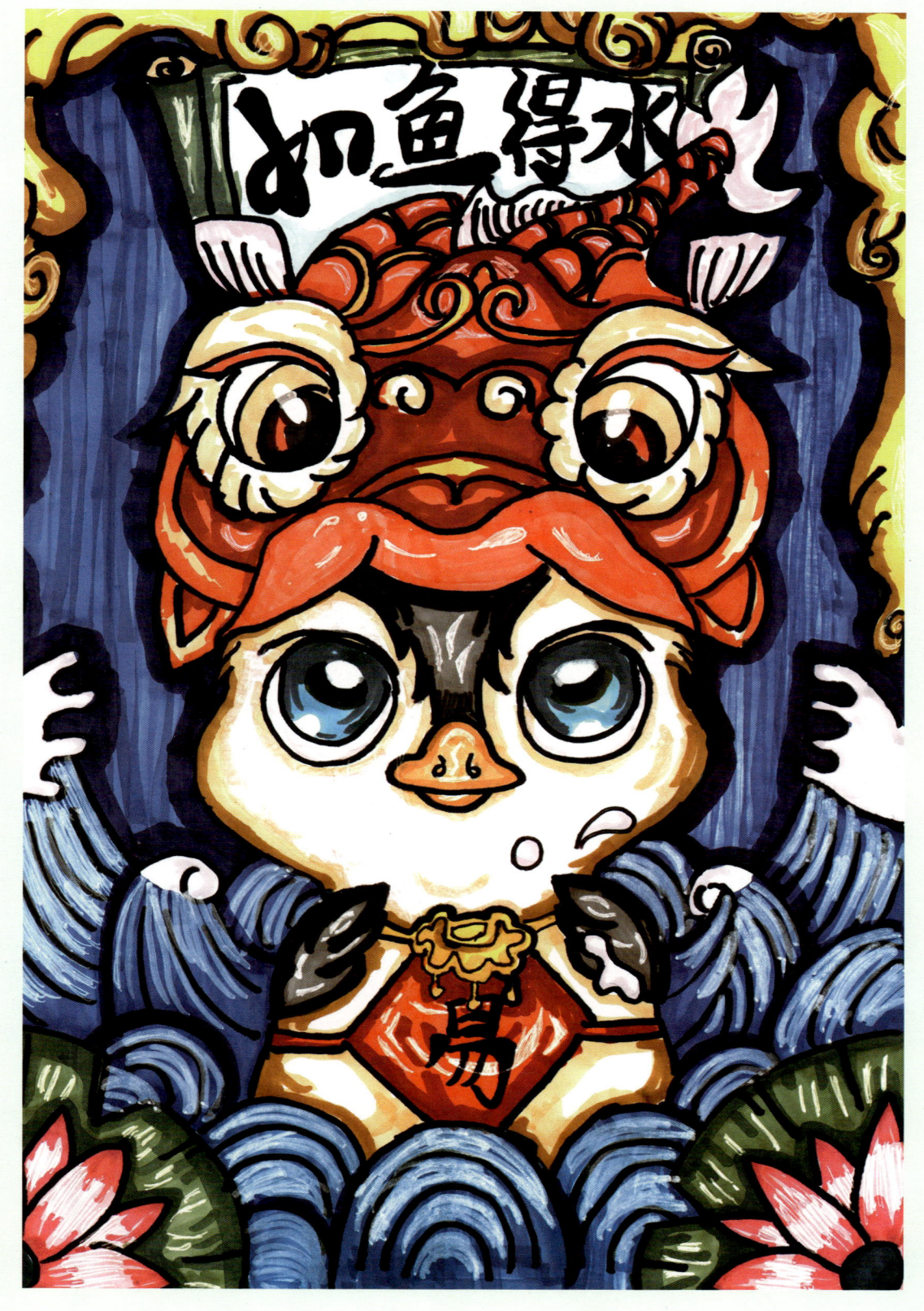

52 如鱼得水
潘歆咏儿
11岁 / 女

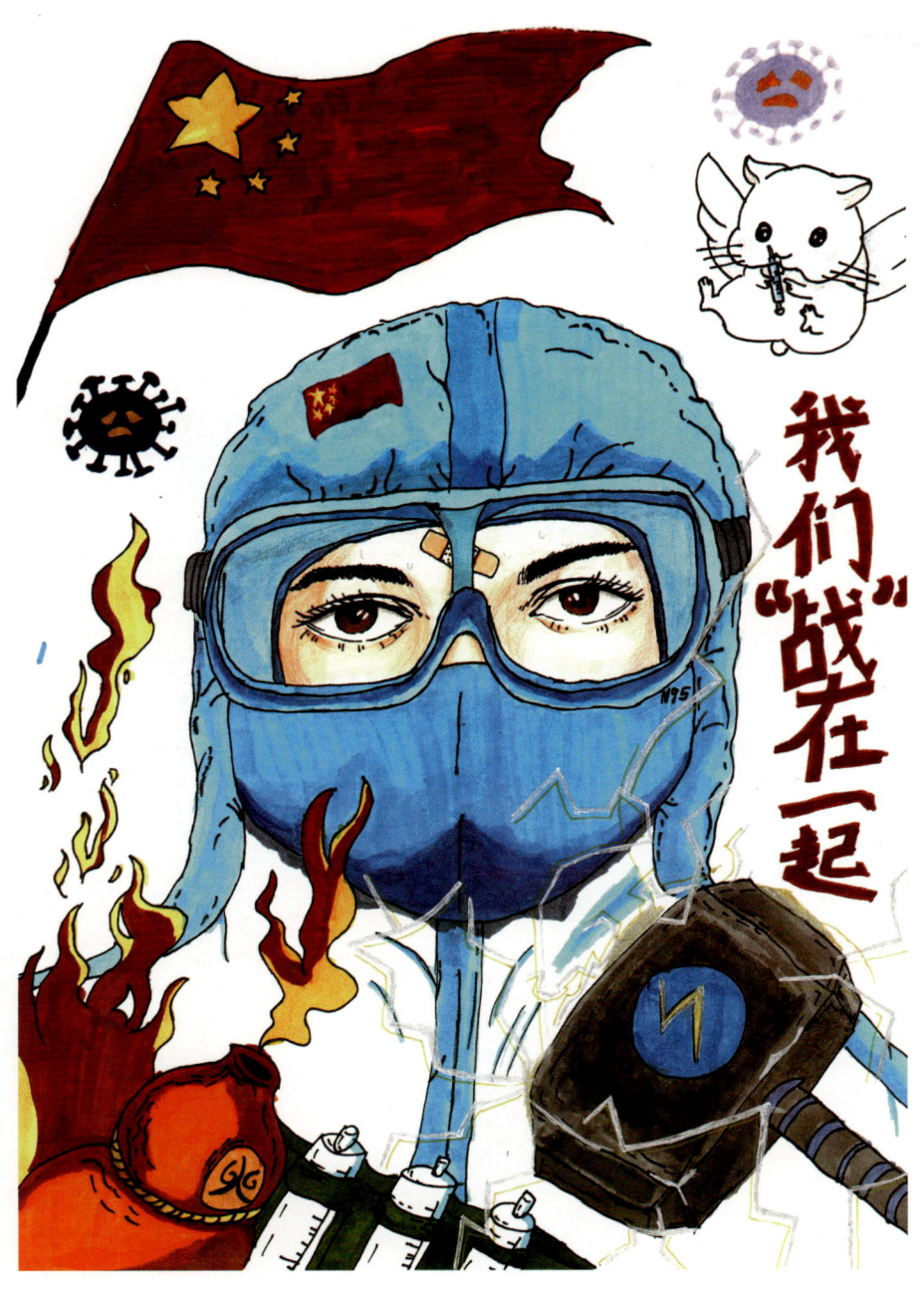

53 我们"战"在一起
吴晨曦
11岁 / 女

54 放飞梦想
程文婕
11岁 / 女

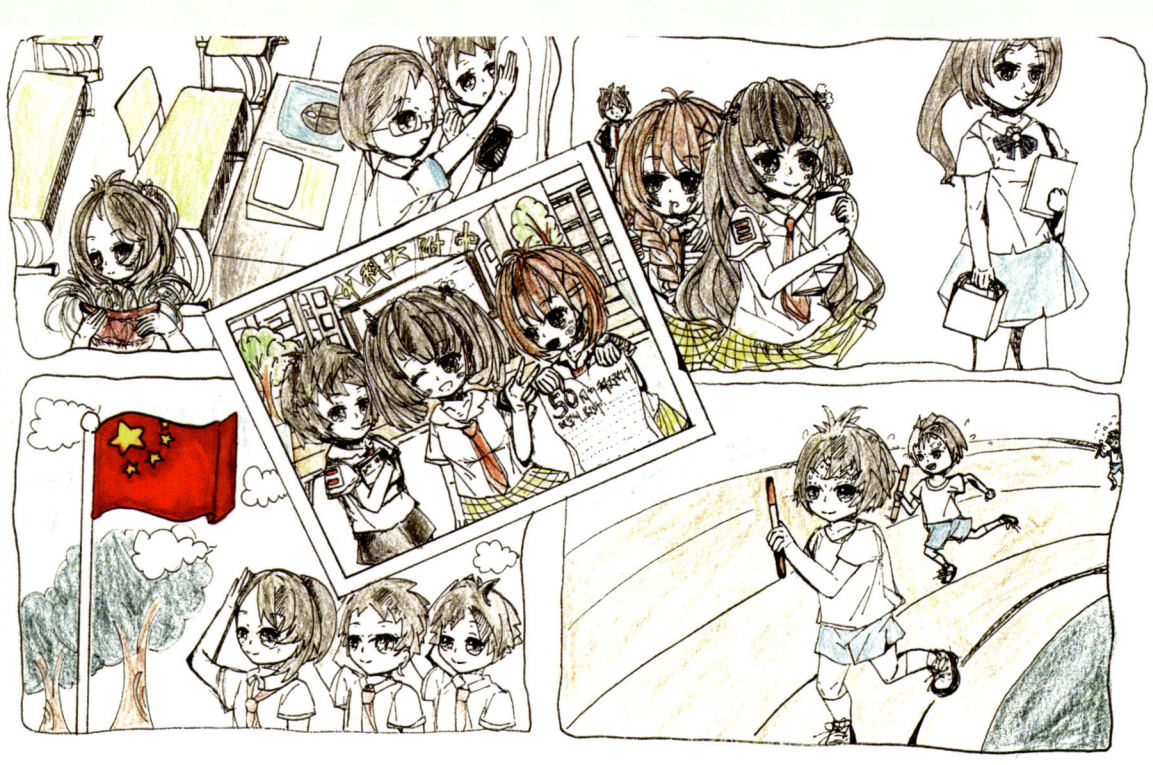

55 未来灌溉站
张凌峰
12岁 / 男

56 我们的校园生活
艾新翊萱
11岁 / 女

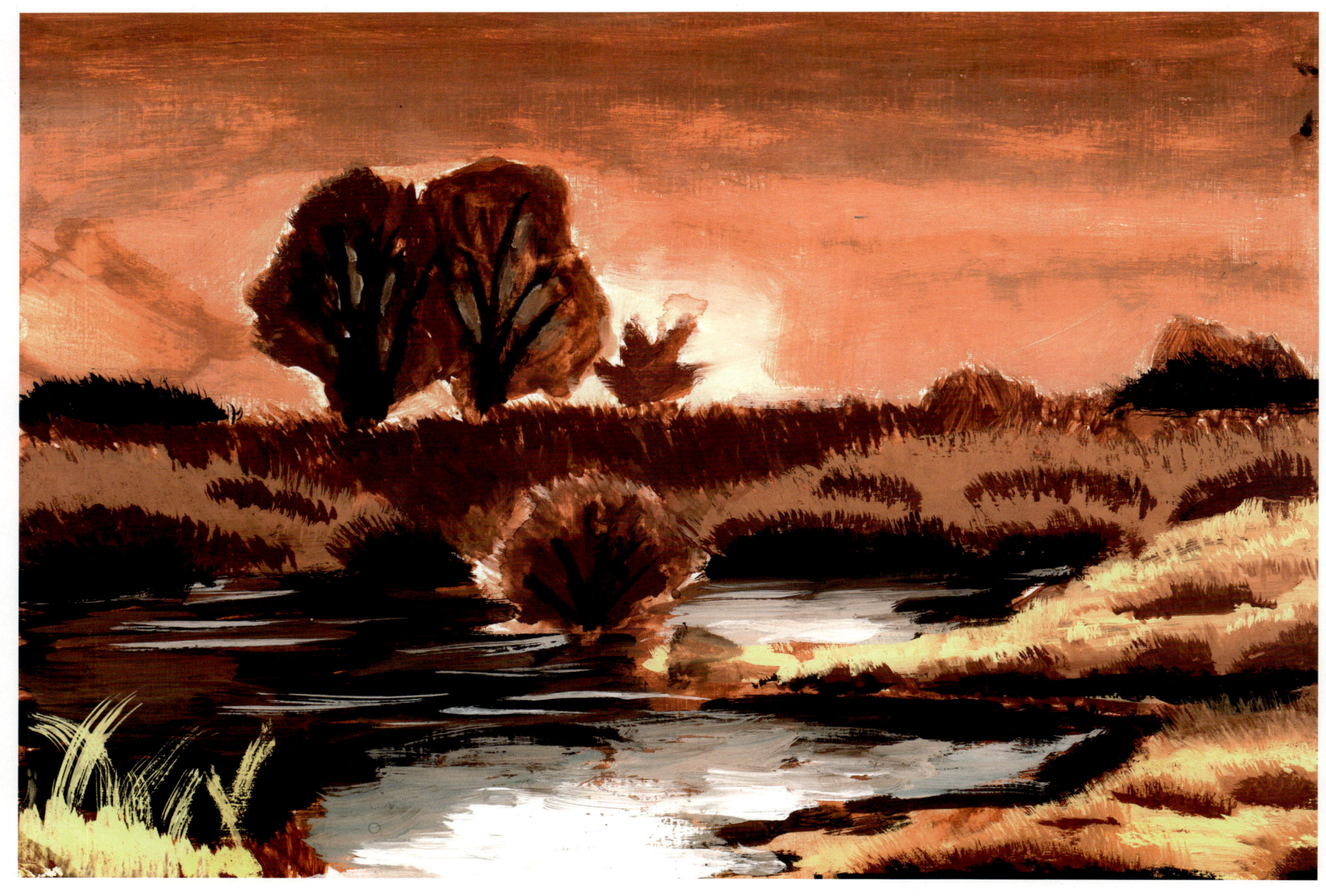

57 宁静

徐子越

11岁 / 女

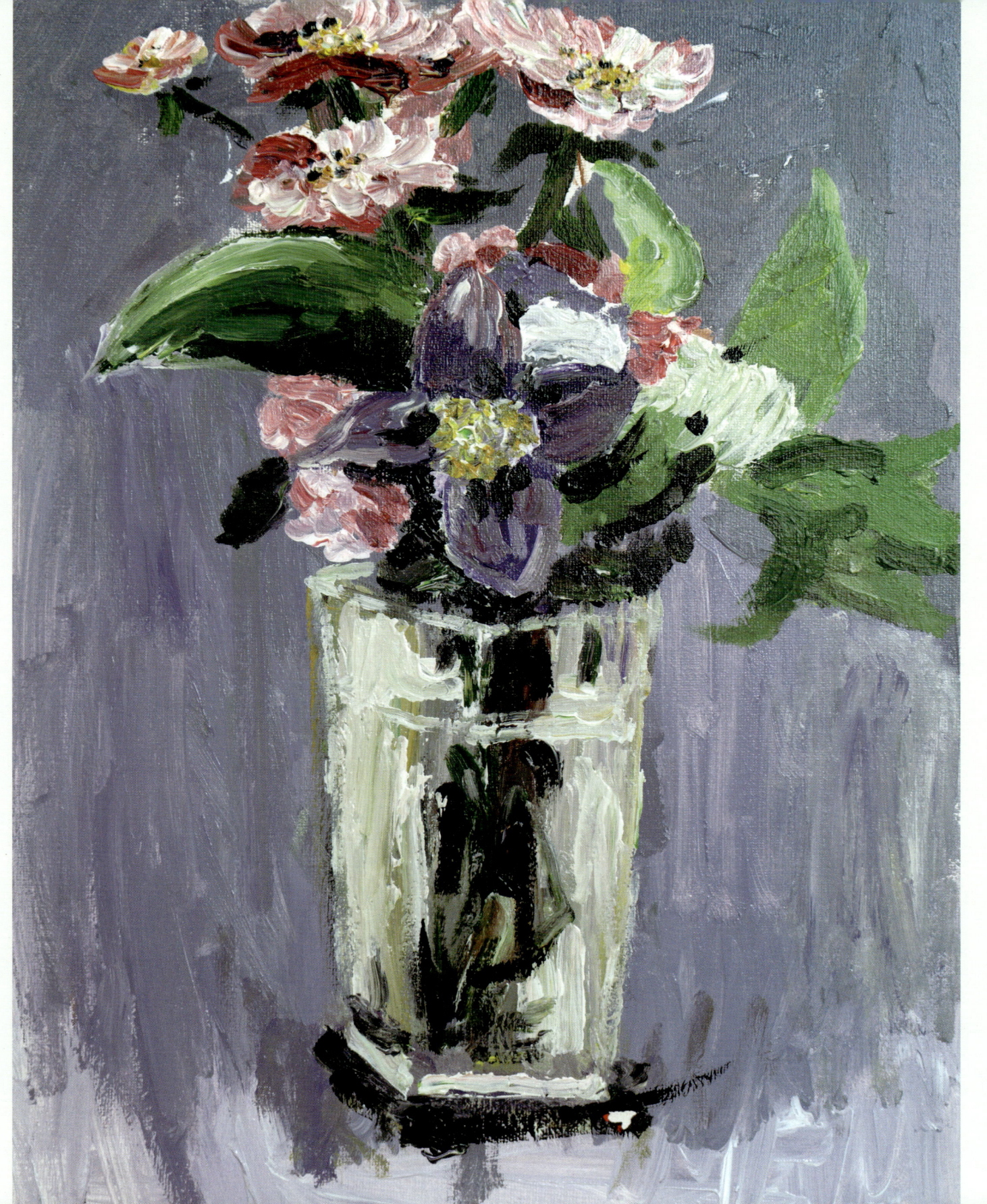

58 花

徐宸瑾萱

11岁 / 女

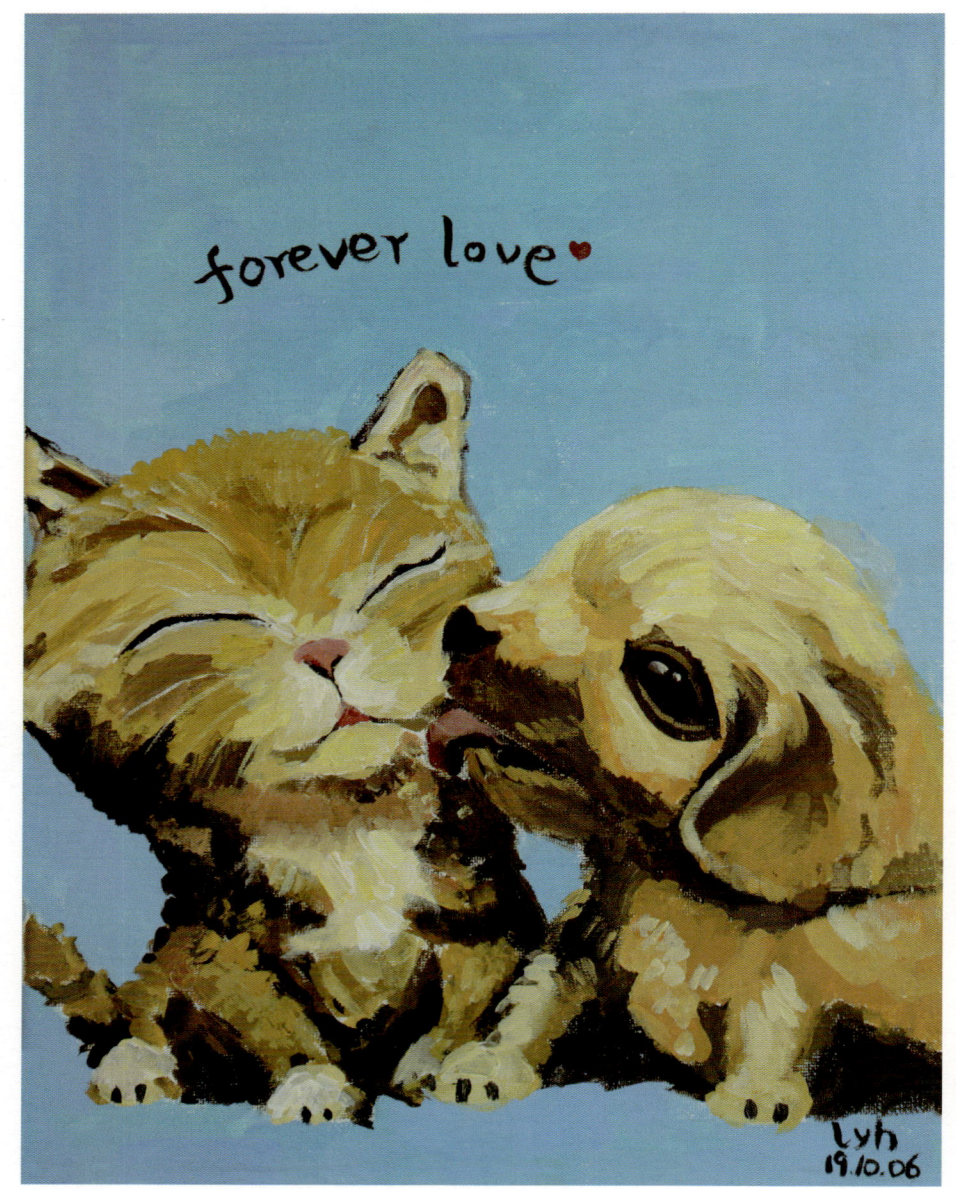
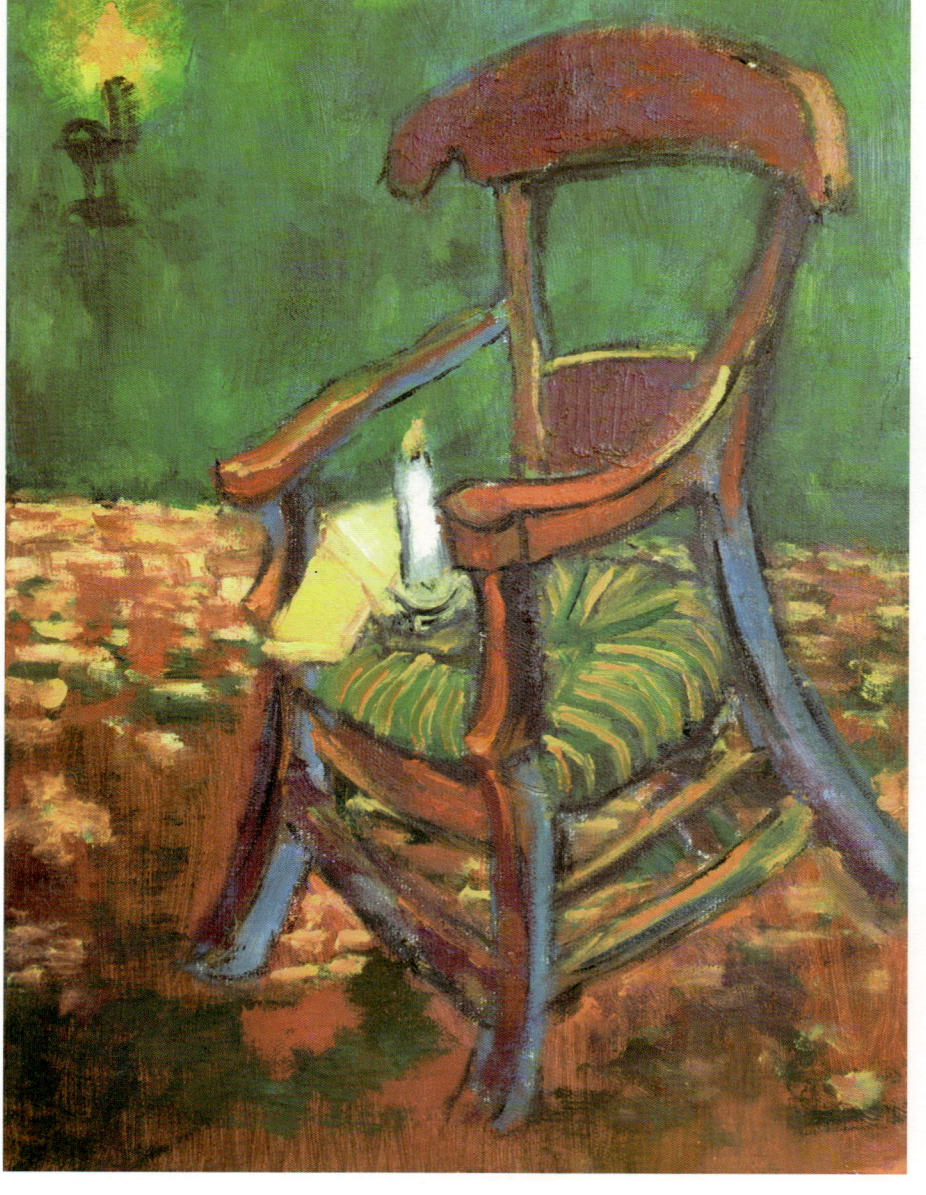

59 Forever Love　　**60 临《高更的椅子》**

罗语涵　　　　　　郭容瑄

11岁 / 女　　　　　13岁 / 男

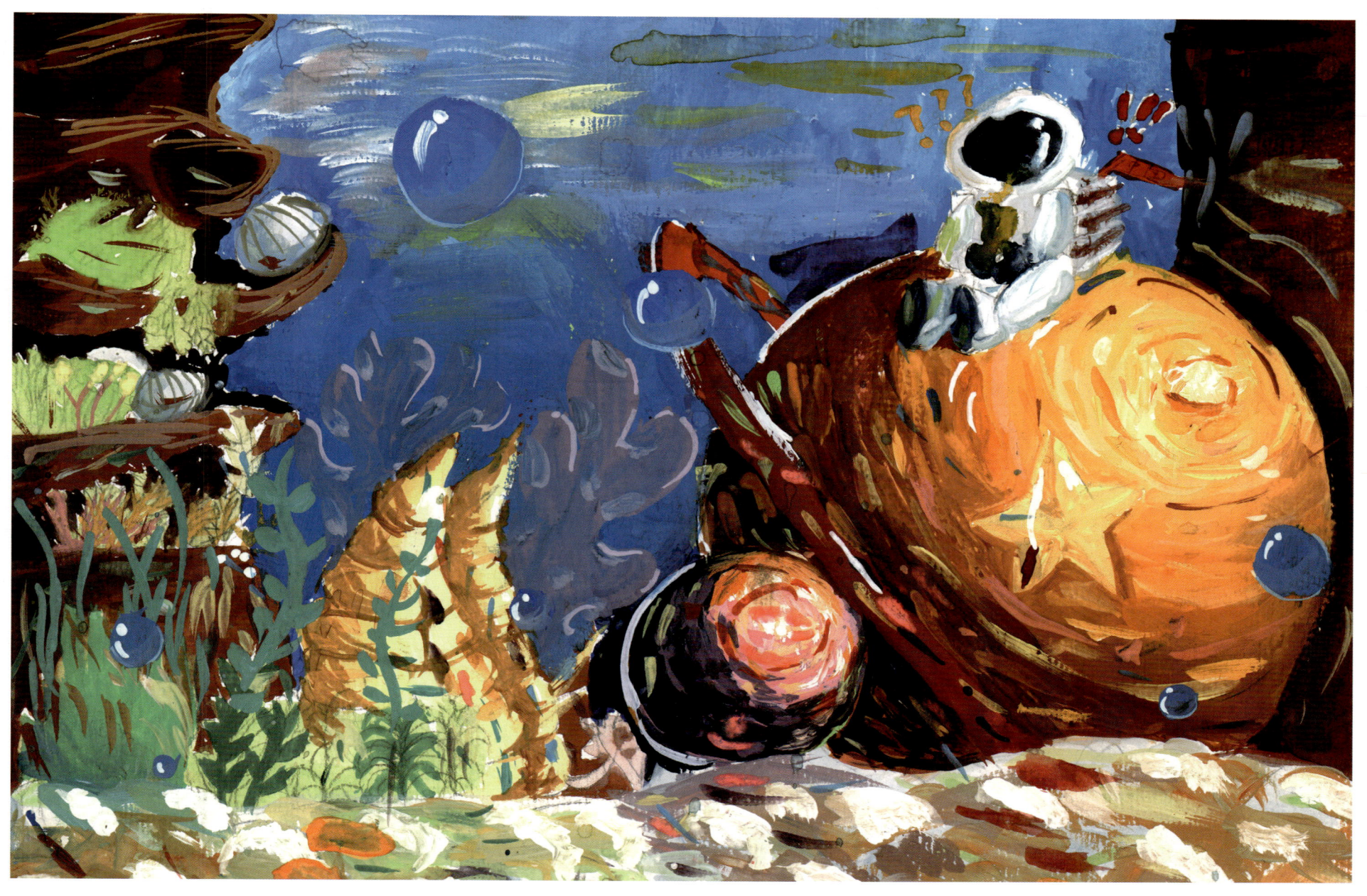

61 沉没的星球

吴博宁

11岁 / 男

62 梦想的起点
杨钰润耀
12岁 / 女

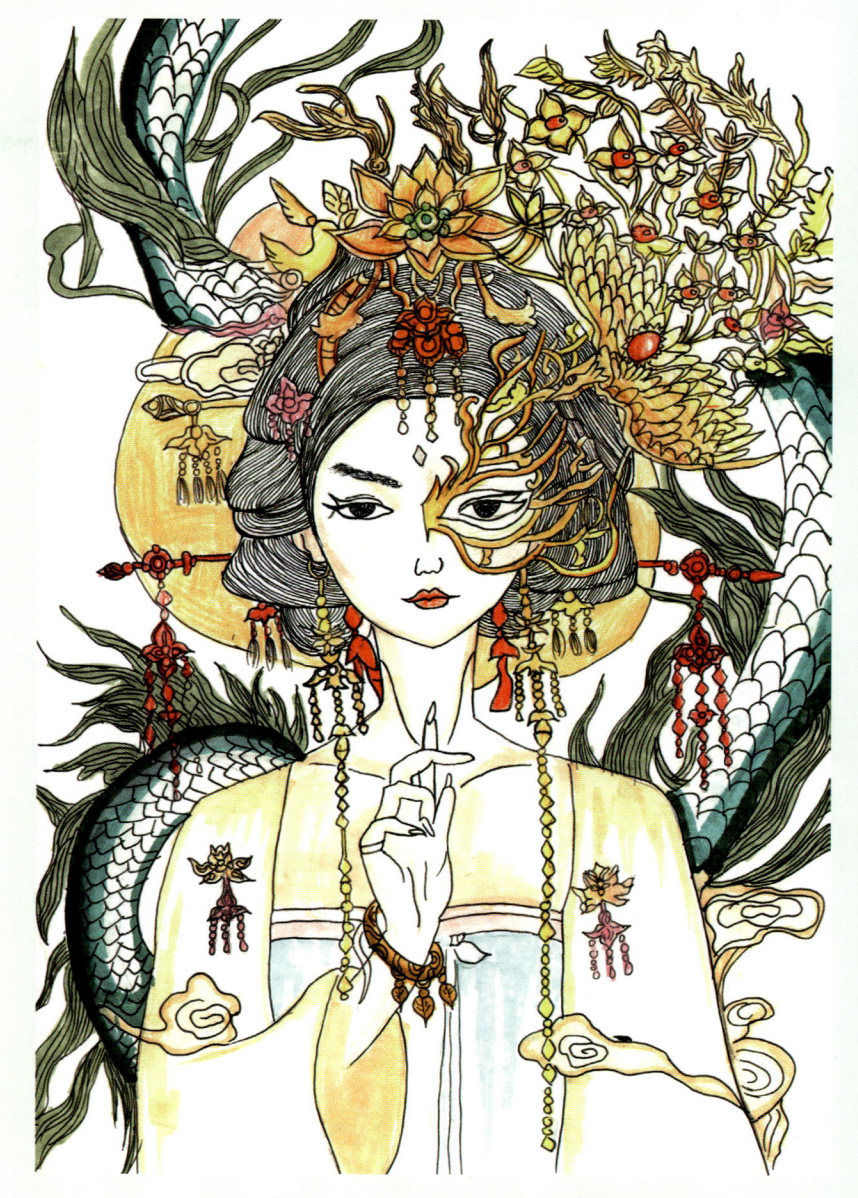

63 小时光
张雪初
12岁 / 女

64 半面妆
刘慧子
12岁 / 女

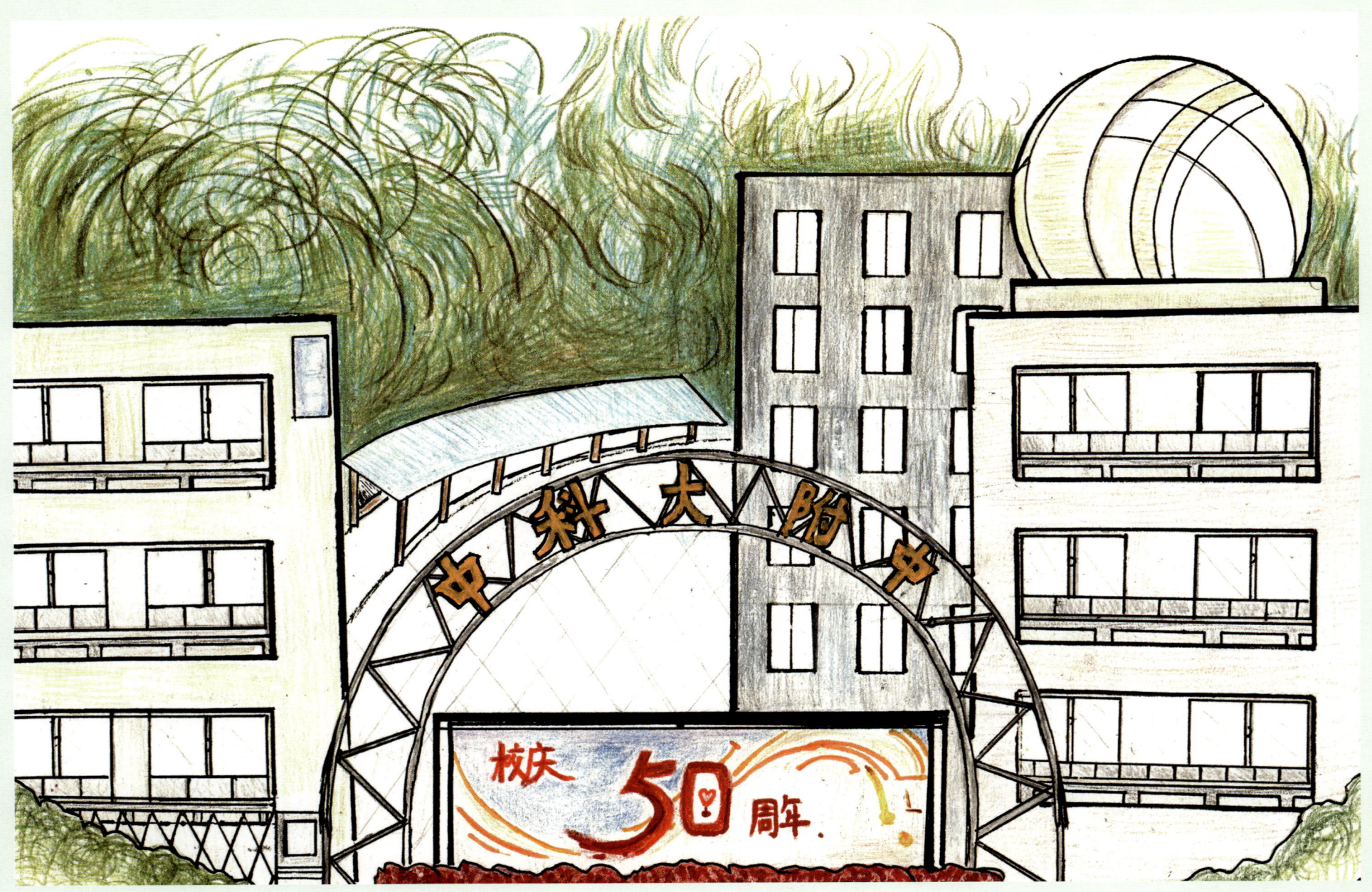

65 青春之歌

梅小禹

12岁 / 女

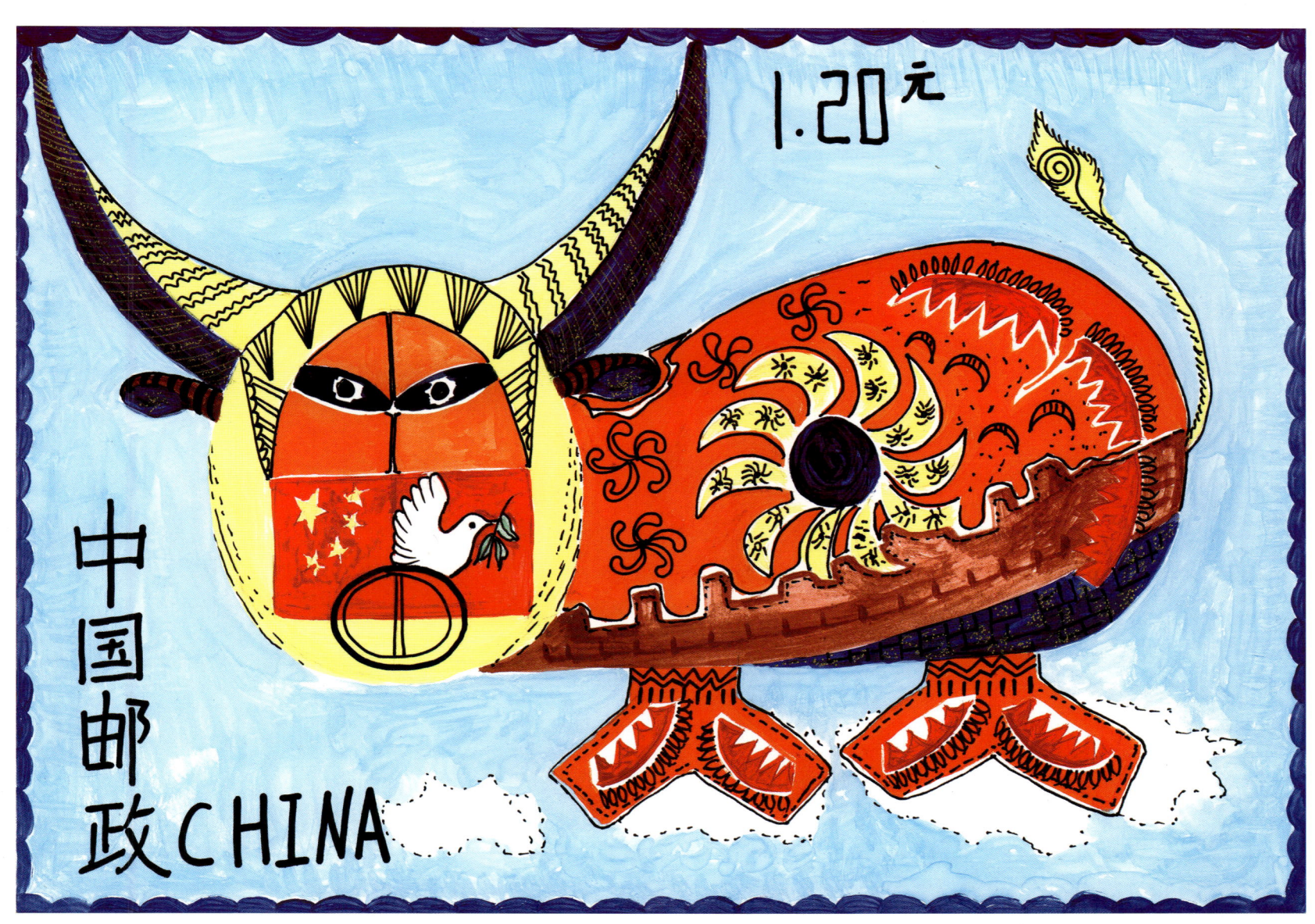

66 牛气冲天

郭容瑄

13岁 / 男

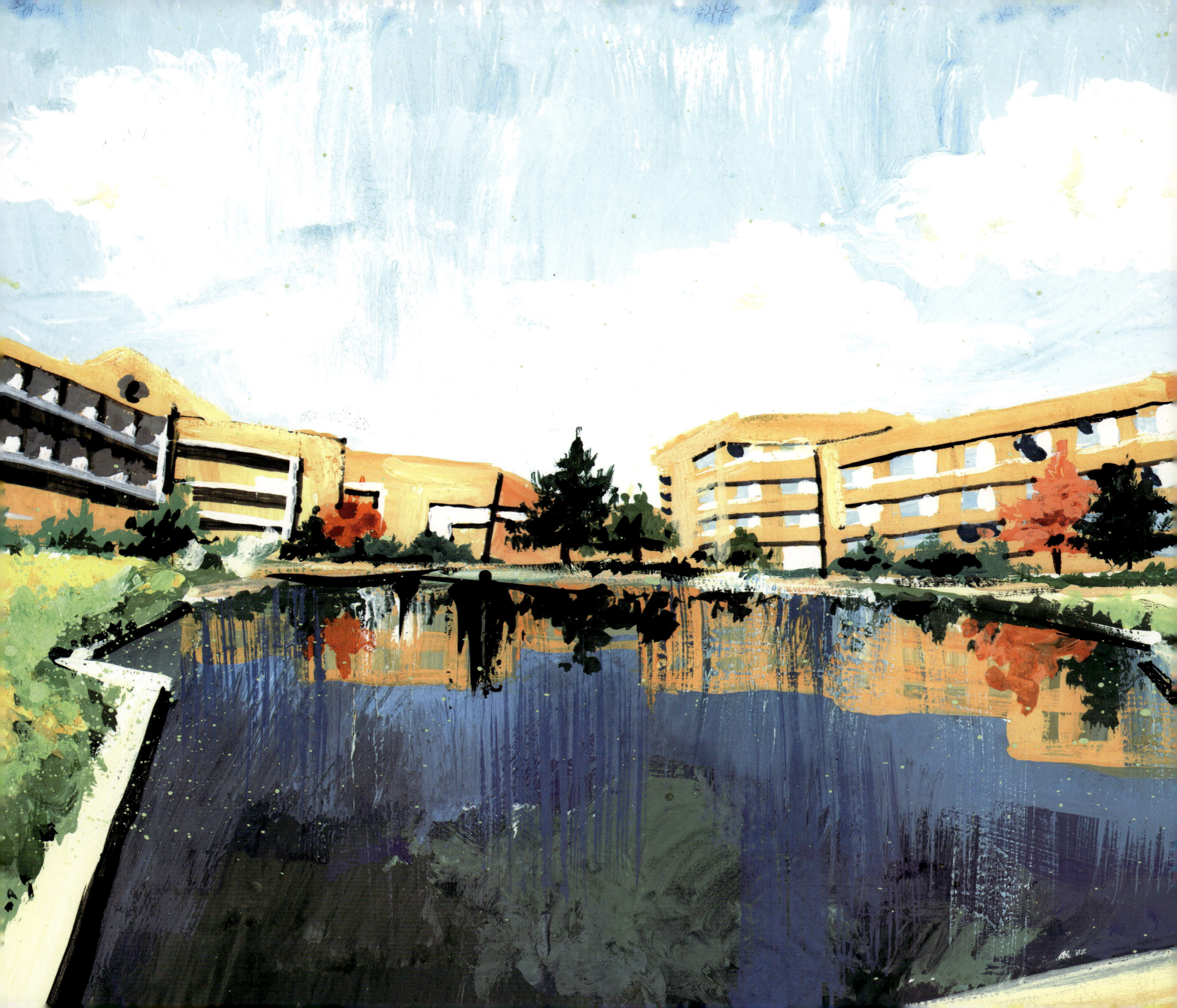

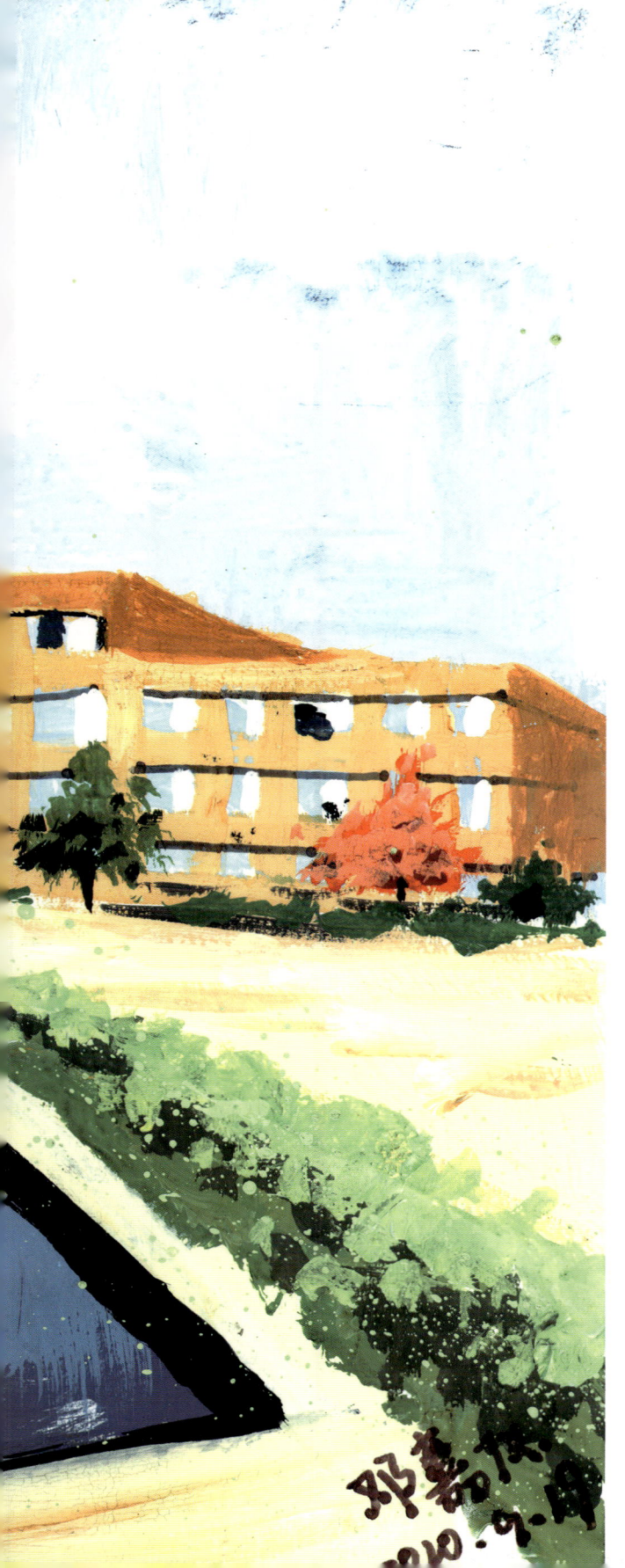
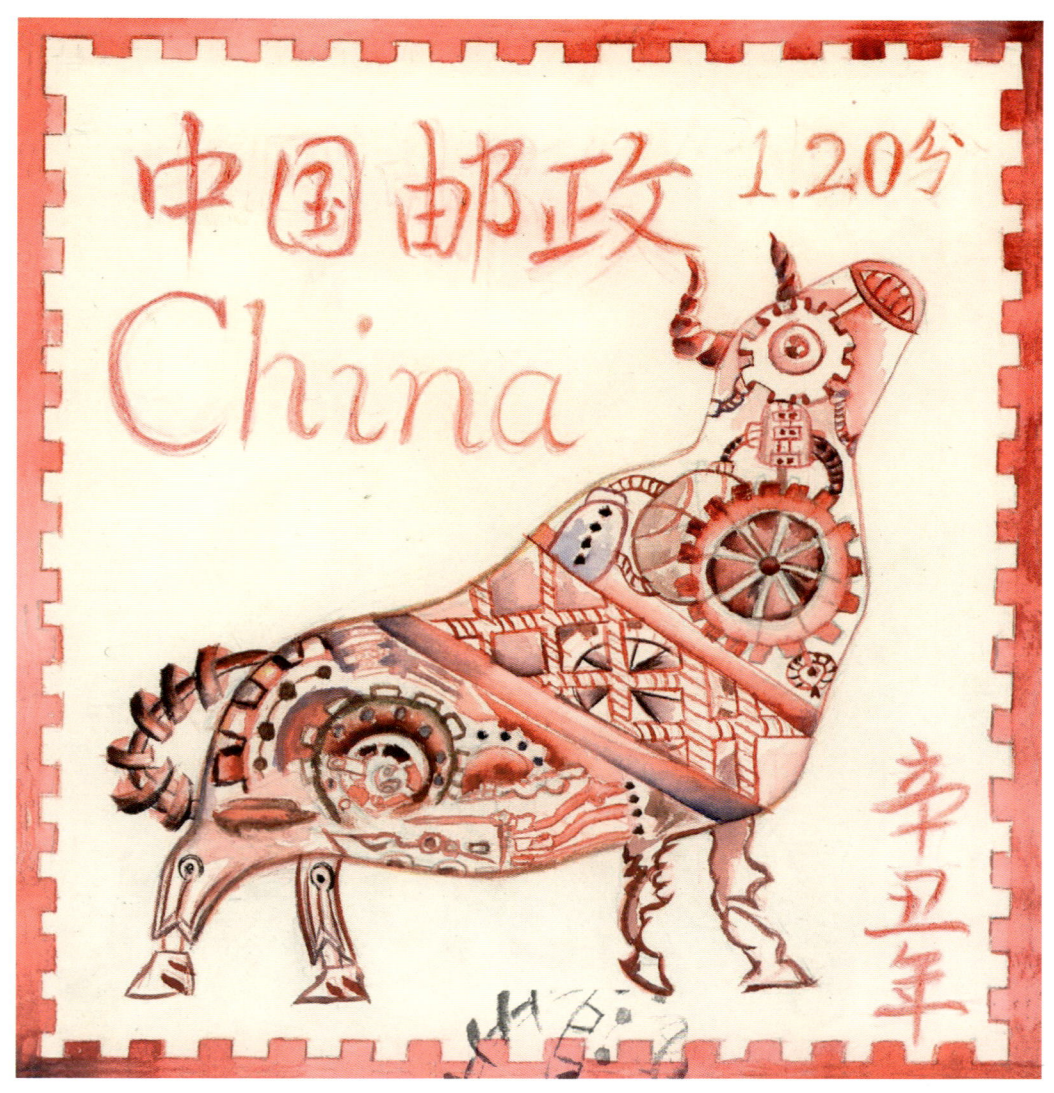

67 校园小景　　　**68 犇**

邓嘉仪　　　　　　左　犇

13岁 / 女　　　　　10岁 / 男

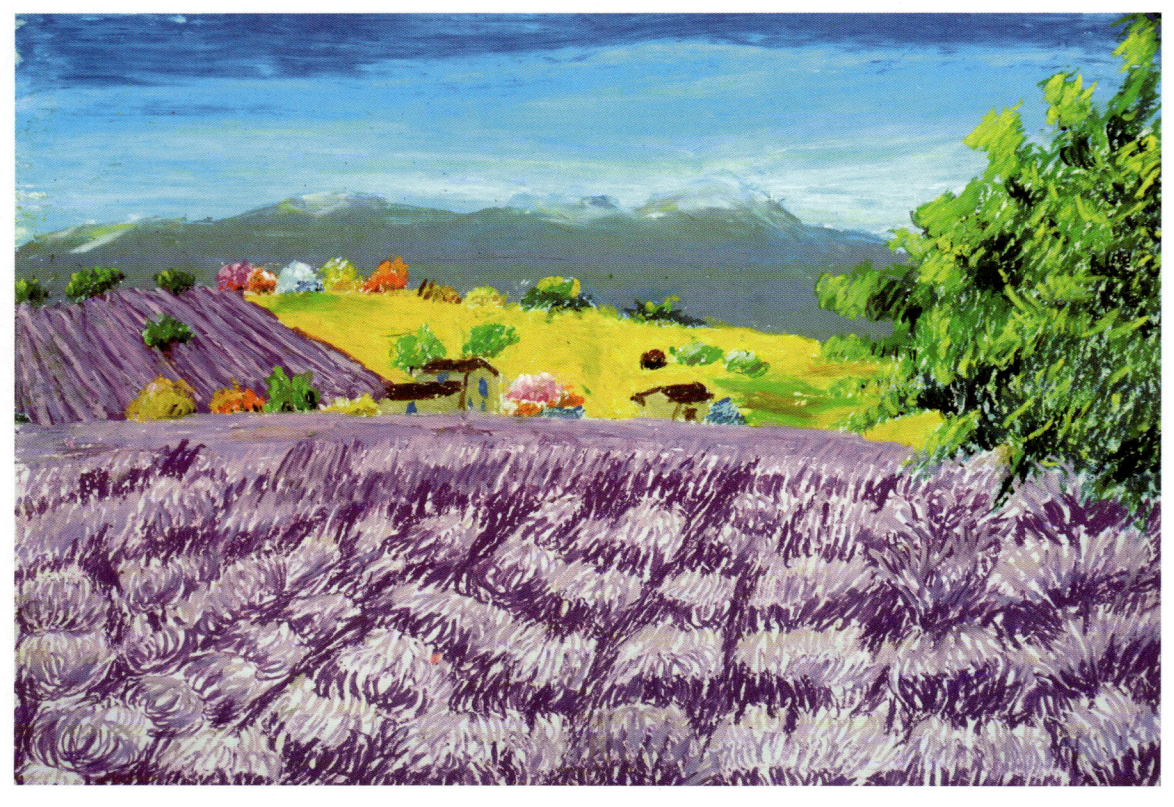

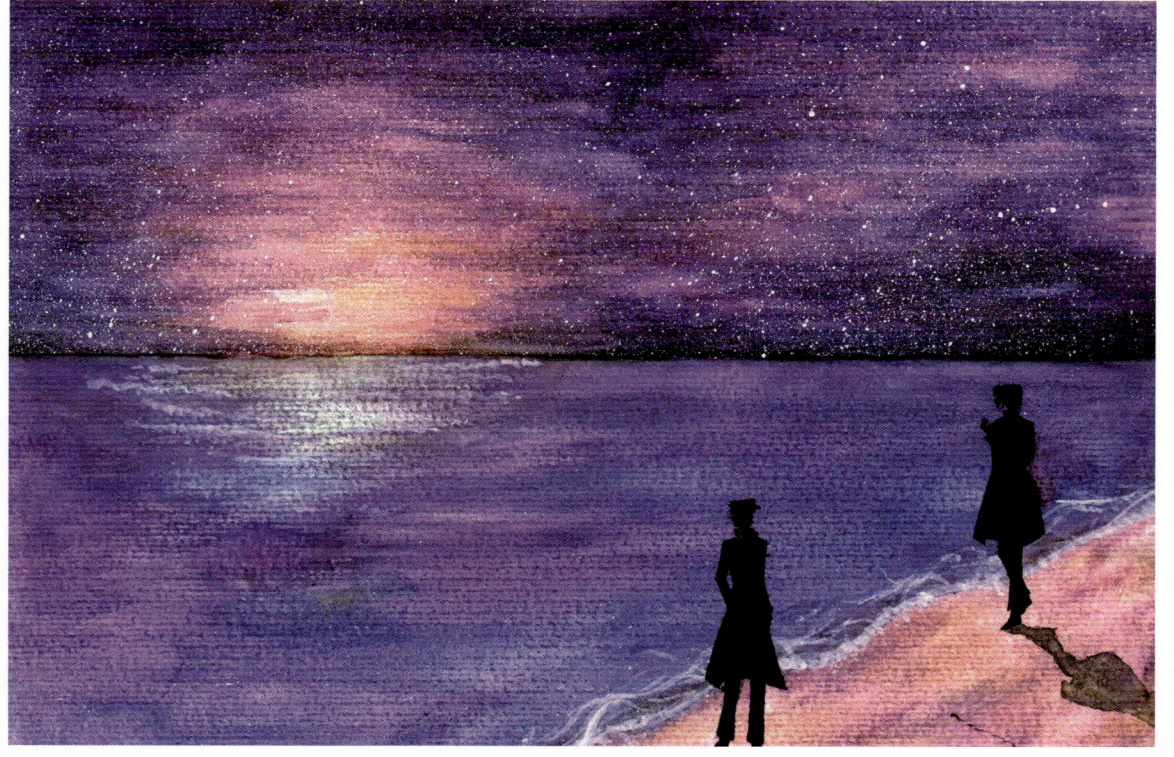

69 田园风光
徐子新
12岁 / 女

70 石之海
储艺林
13岁 / 女

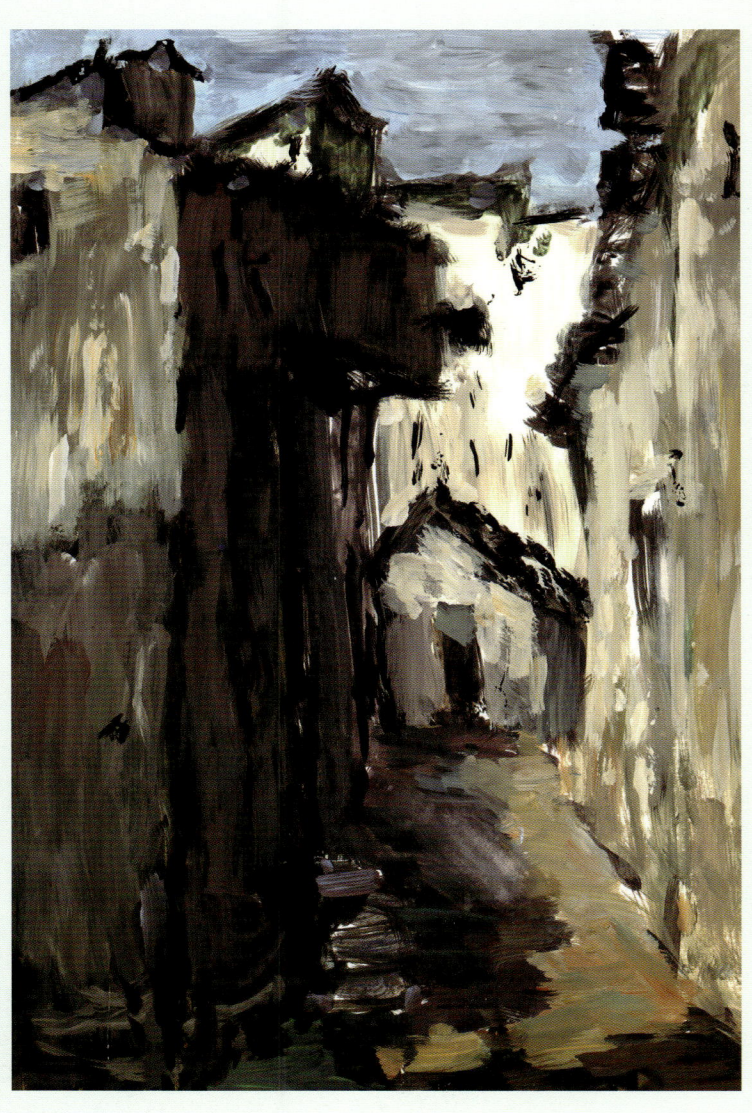

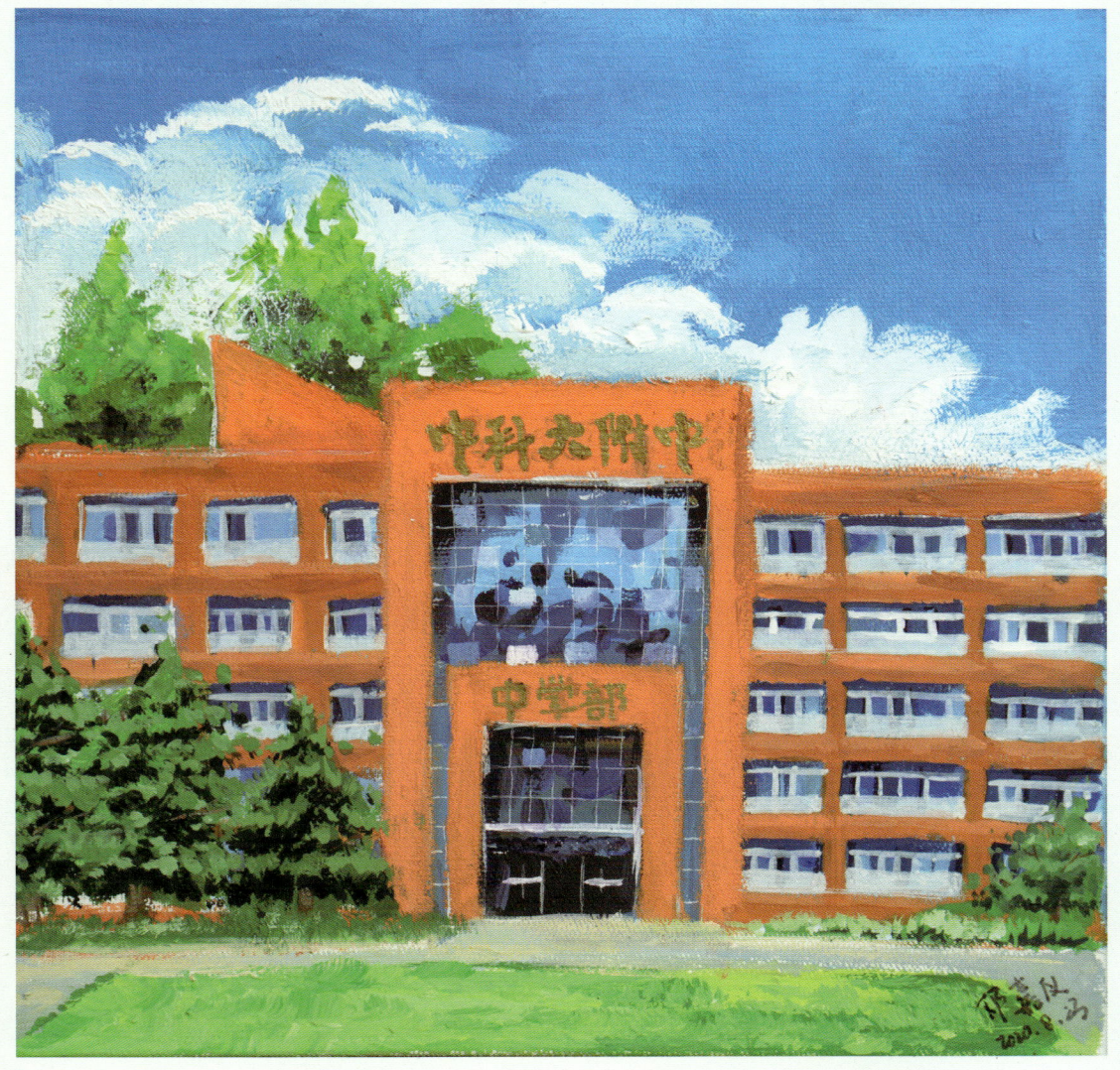

71 徽州民居
郭容瑄
13岁 / 男

72 盛夏
邓嘉仪
13岁 / 女

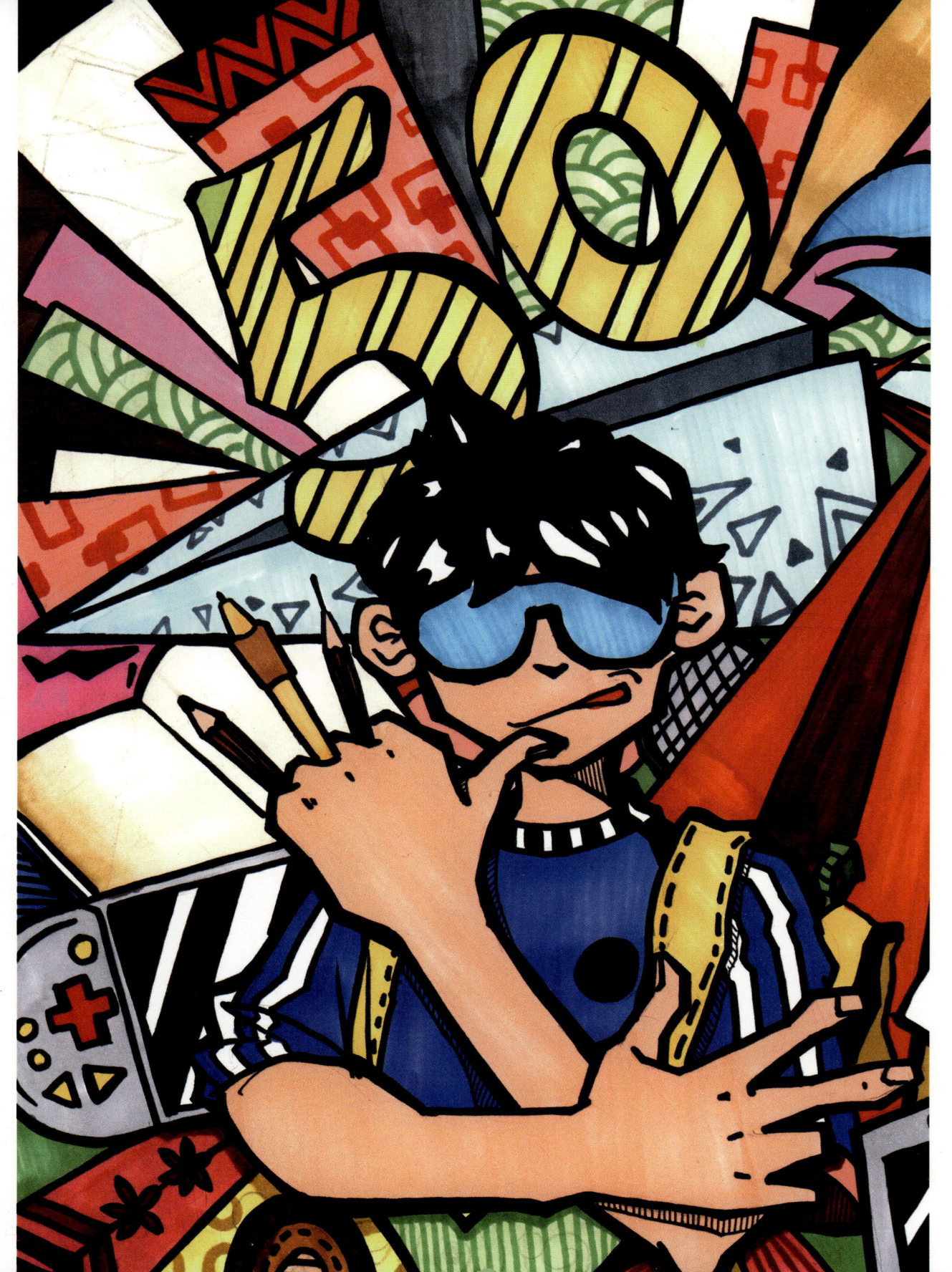

73 豆蔻年华遇上你
胡锦程
13岁 / 男

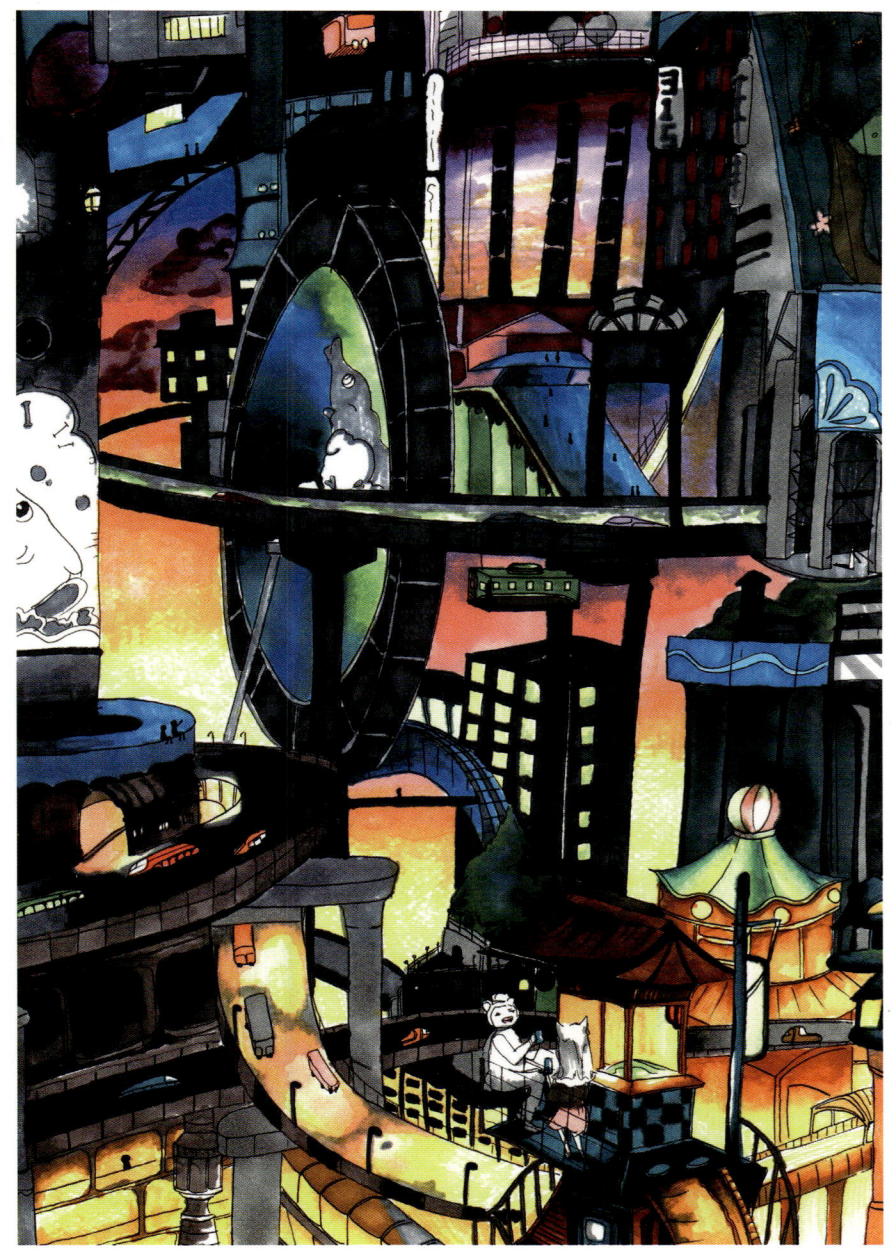
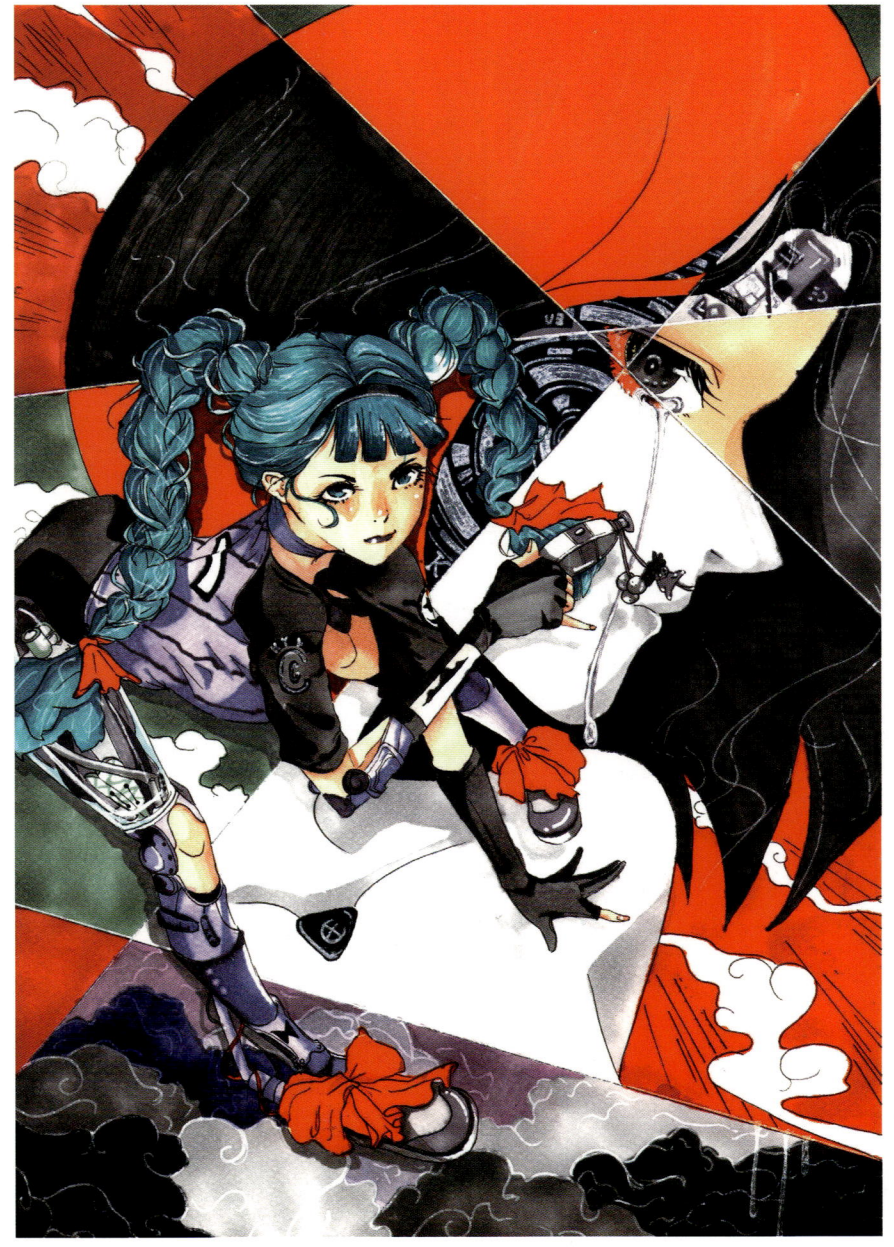

74 晚霓
张柯雨
13岁 / 女

75 对映
张柯雨
13岁 / 女

76 展望蓝天
吴易朗
13岁 / 男

77 欢乐颂
周宇航
13岁 / 女

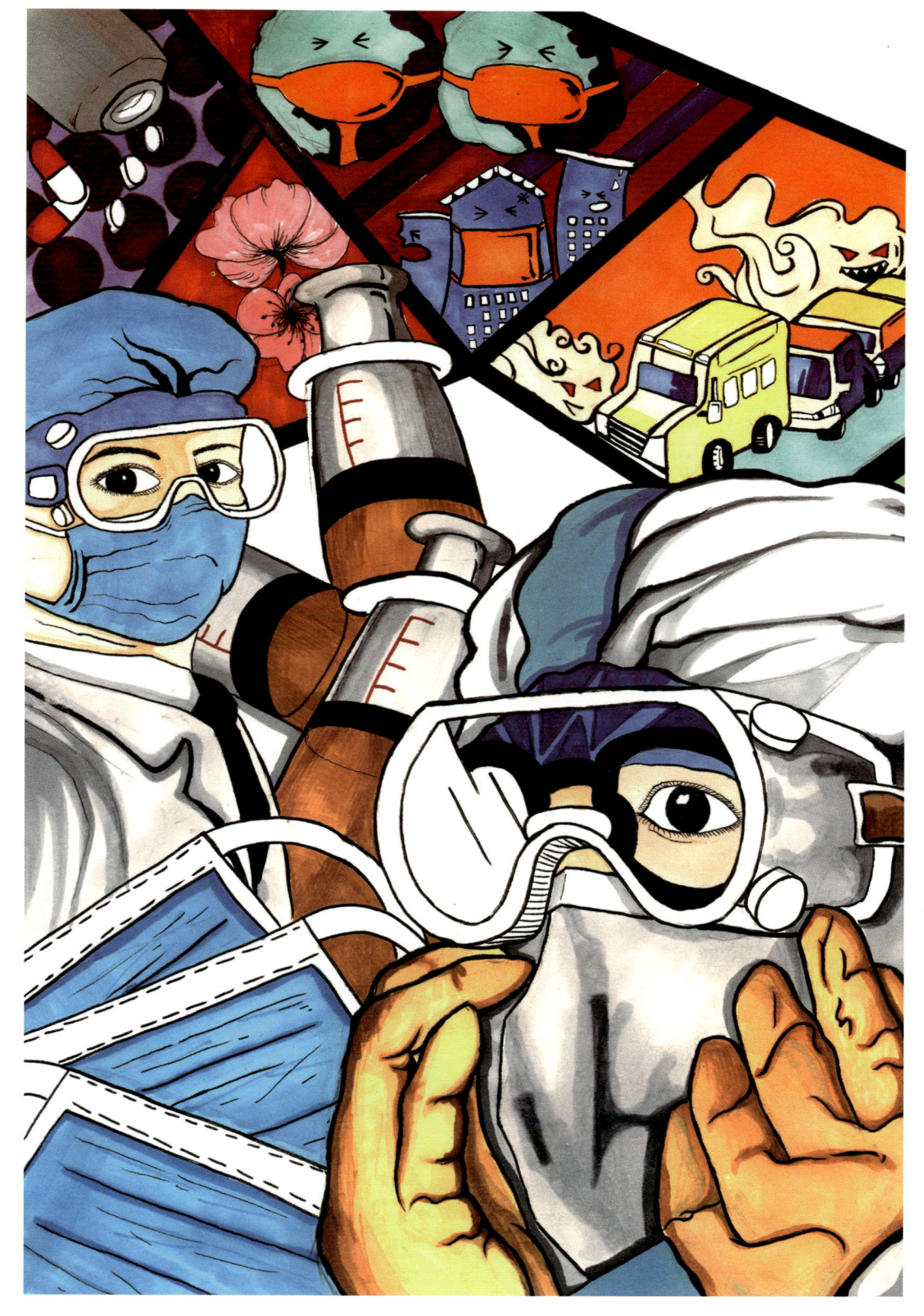

78 为爱值守
张天宜
13岁 / 女

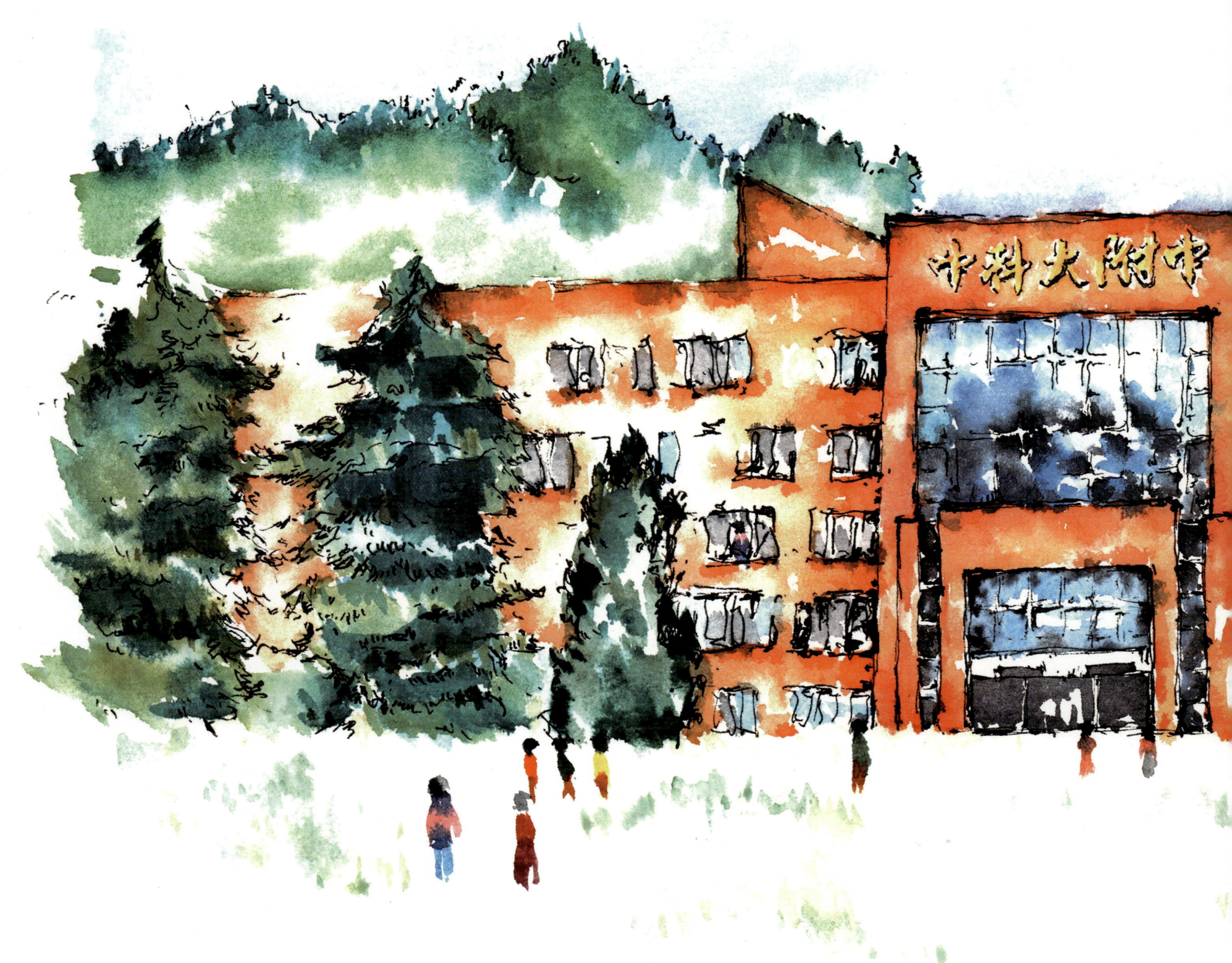

79 梦之初

汪子慕

13岁 / 男

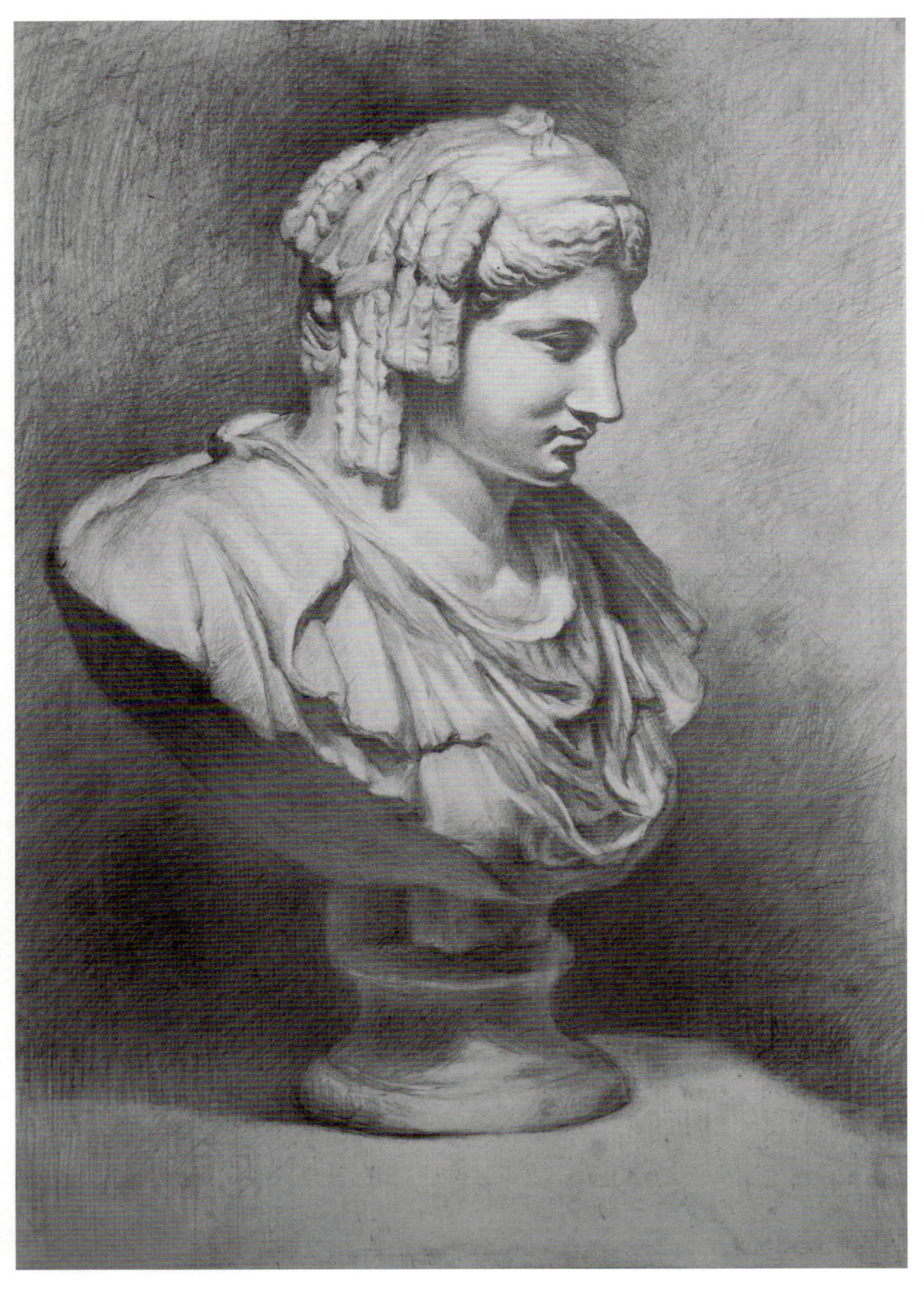

80 素描石膏人像
傅辰玥
13岁 / 女

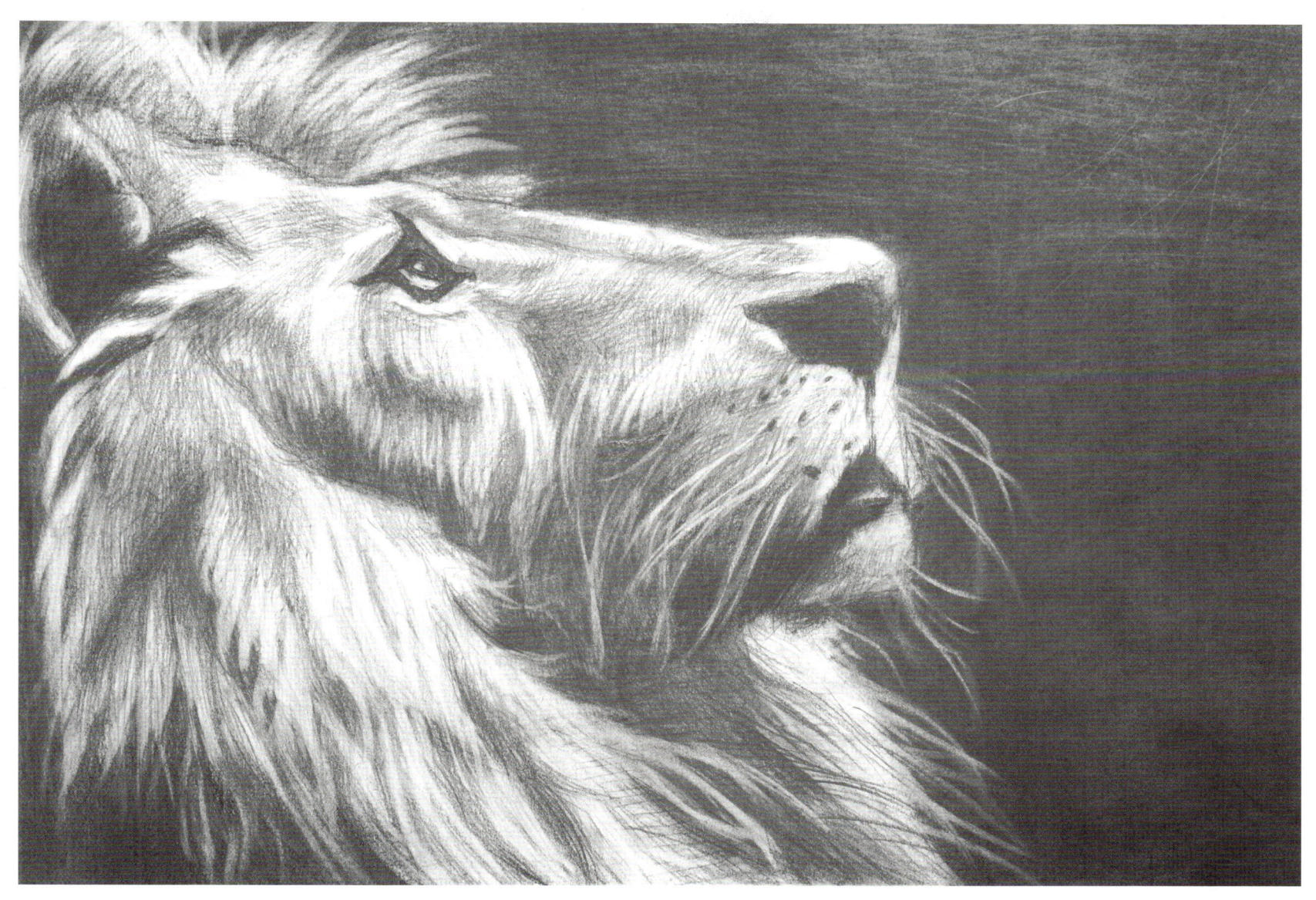

81 醒狮
古涵璇
13岁 / 男

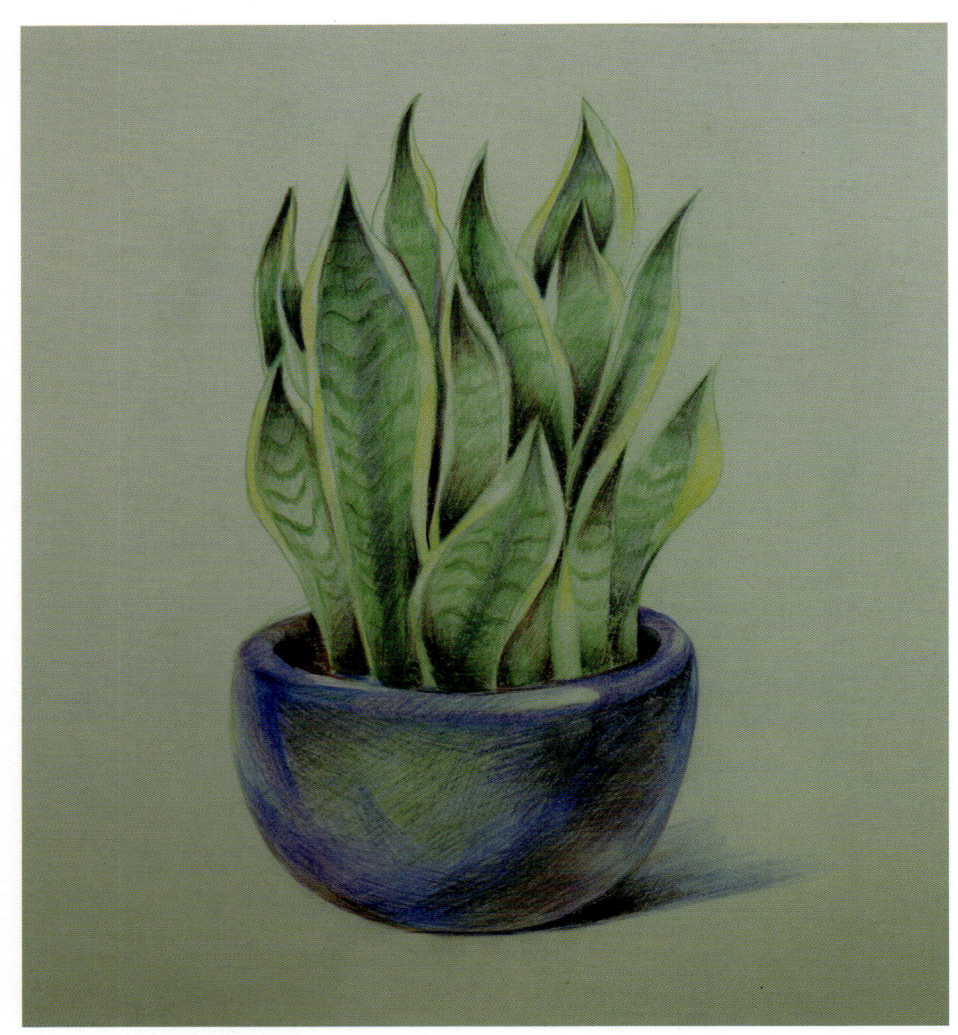

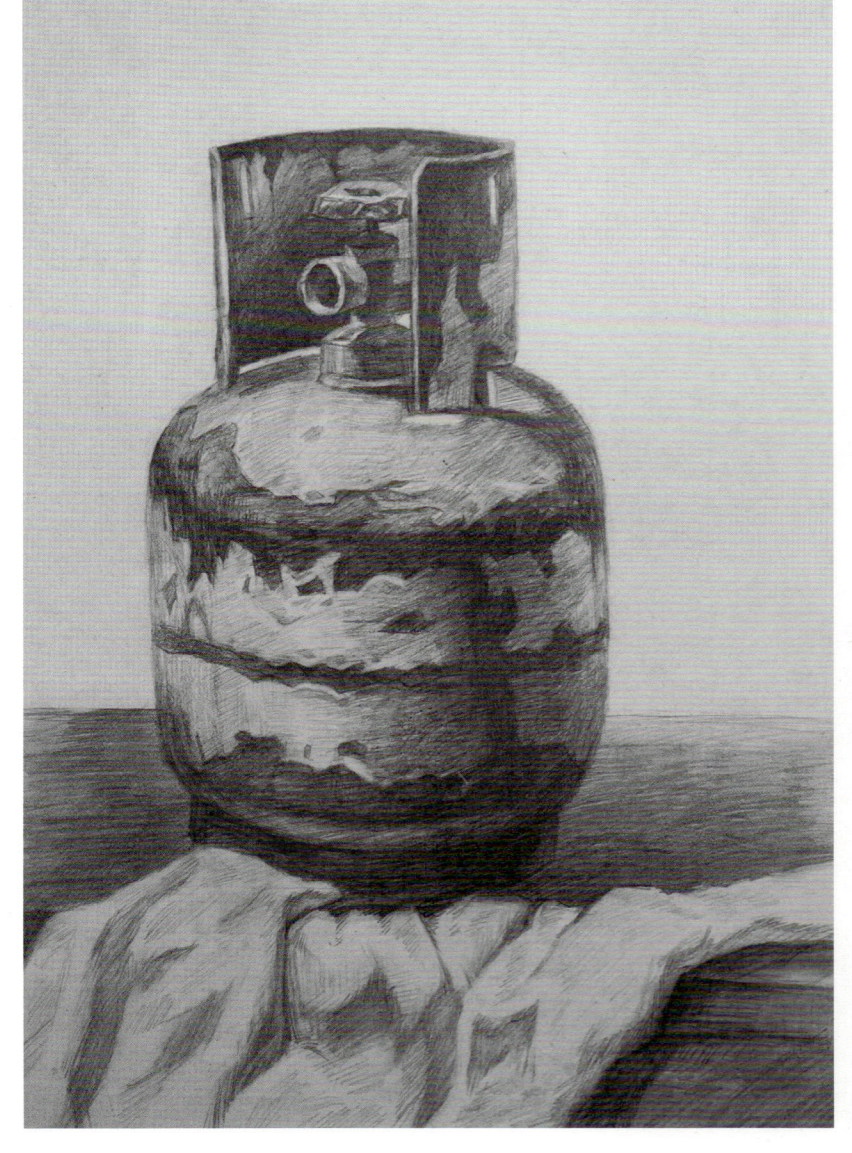

82 生长
殷浩洋
13岁 / 男

83 生活的细节
古涵璇
13岁 / 男

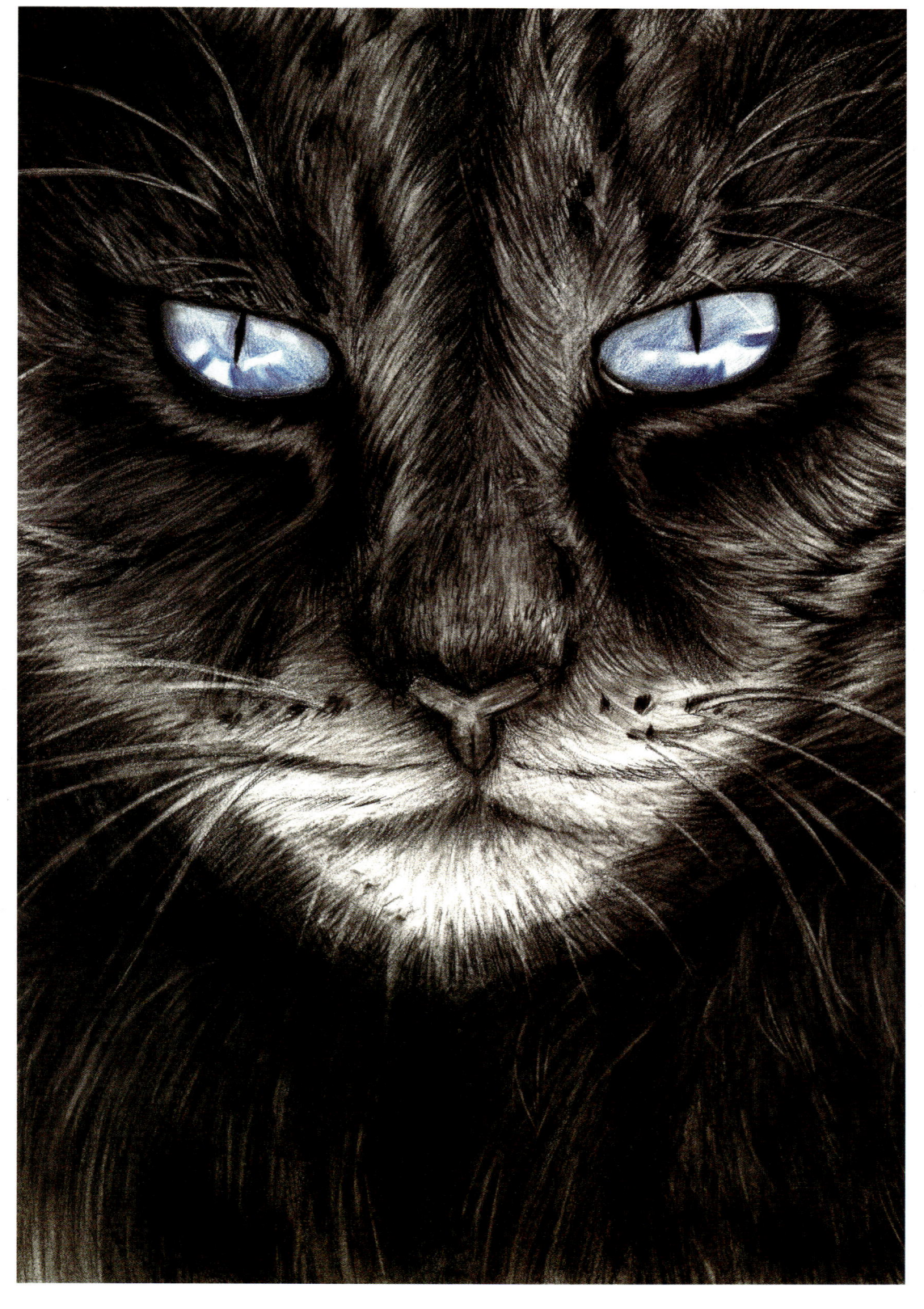

84 猫

张琴钏

16岁 / 女

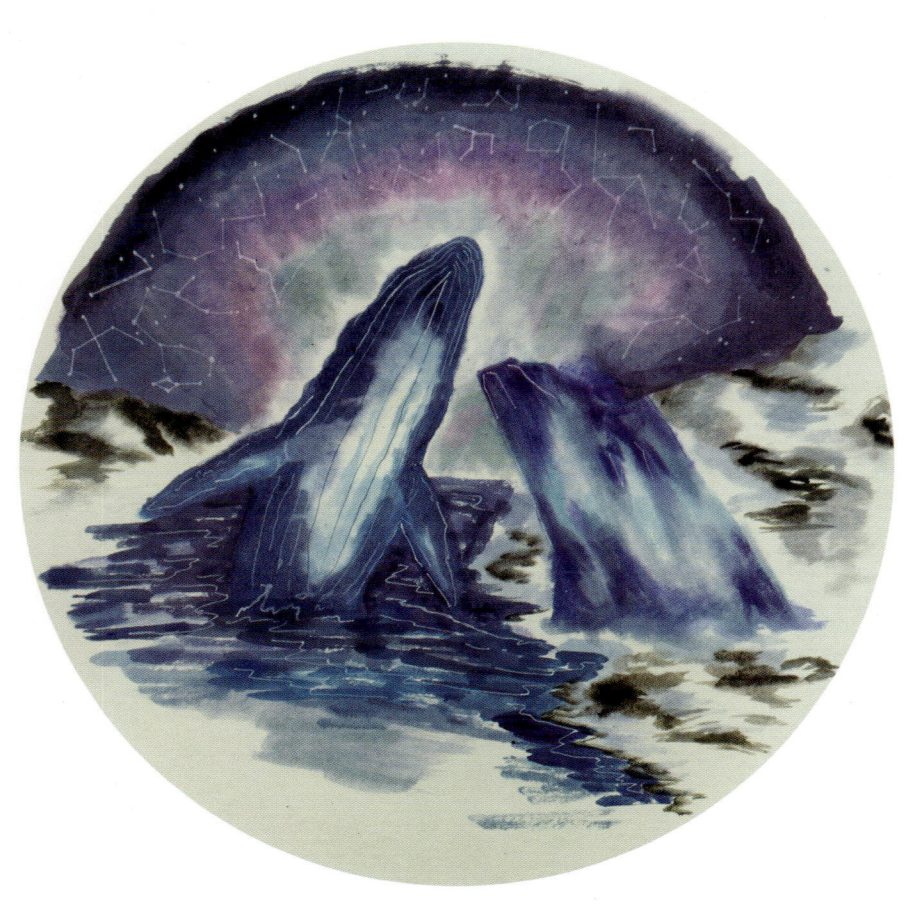
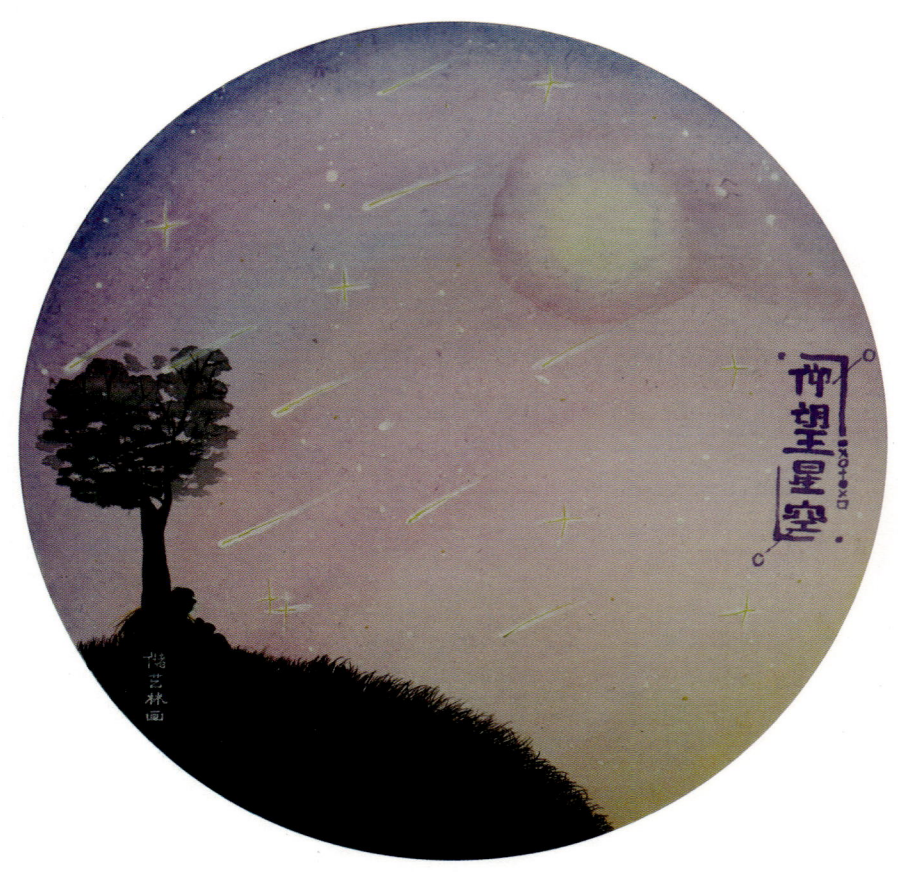

85 海上的夜晚
戚睿轩
13岁 / 女

86 仰望星空
储艺林
13岁 / 女

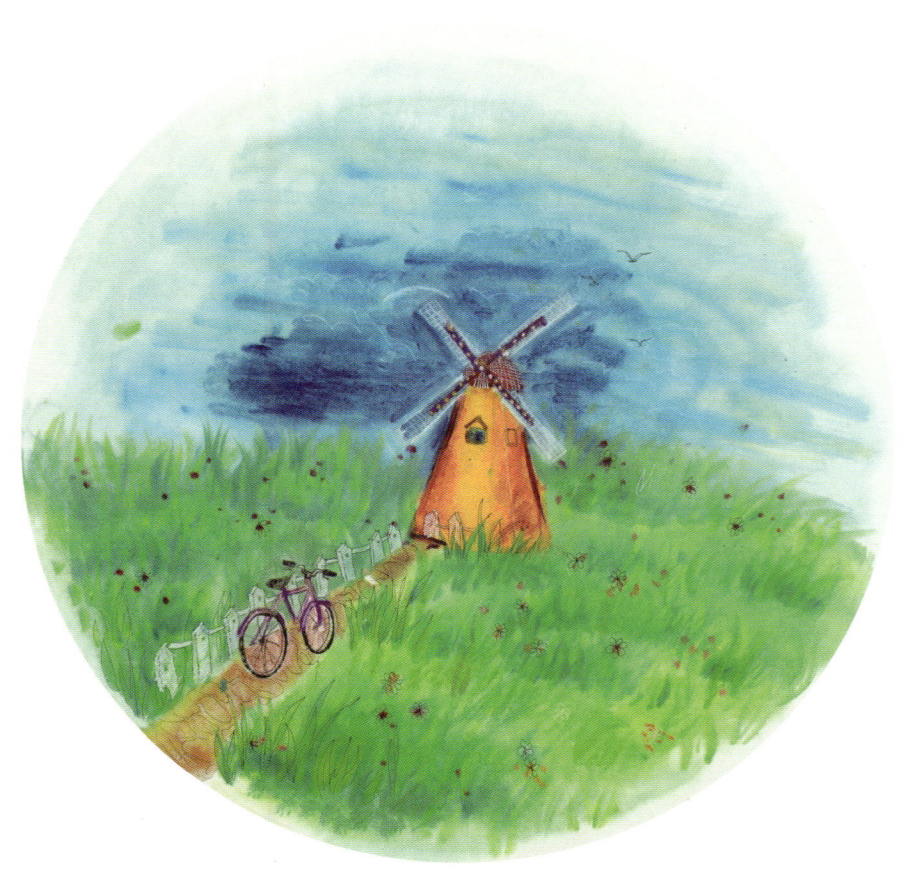

87 夏日的某一天　　**88 知秋**

戚铭轩　　　　　　闵　婕

13岁／女　　　　　14岁／女

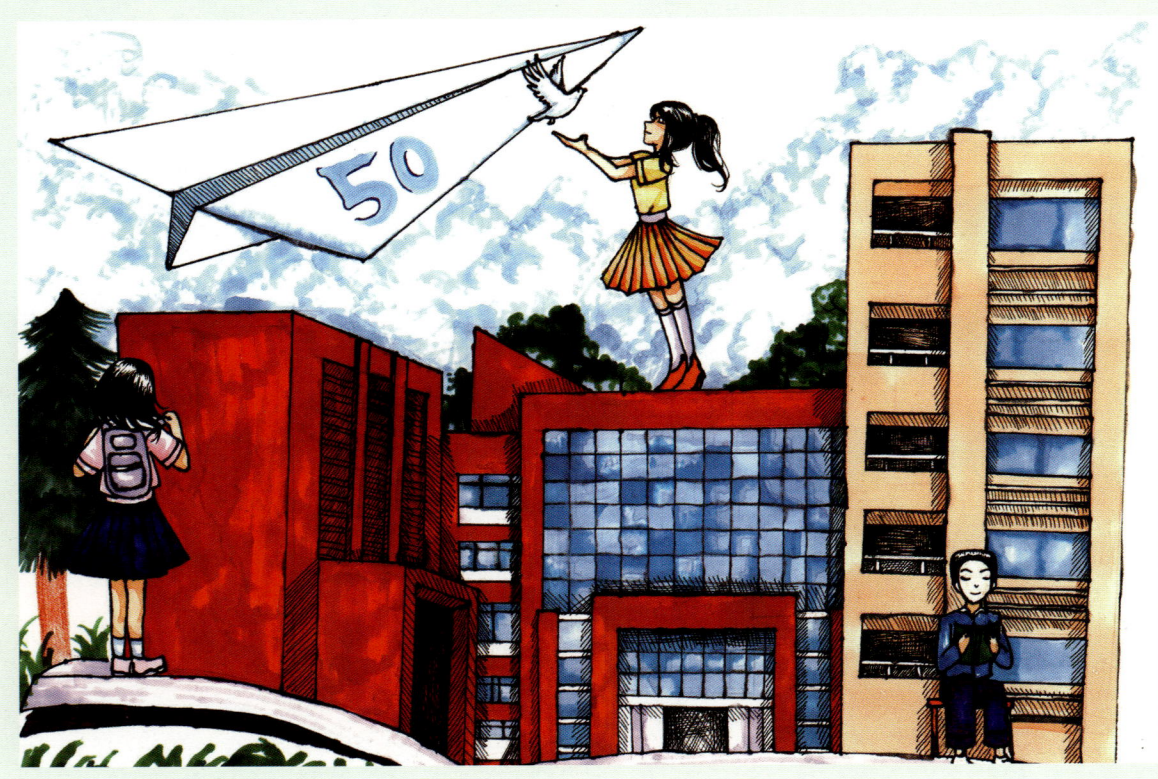

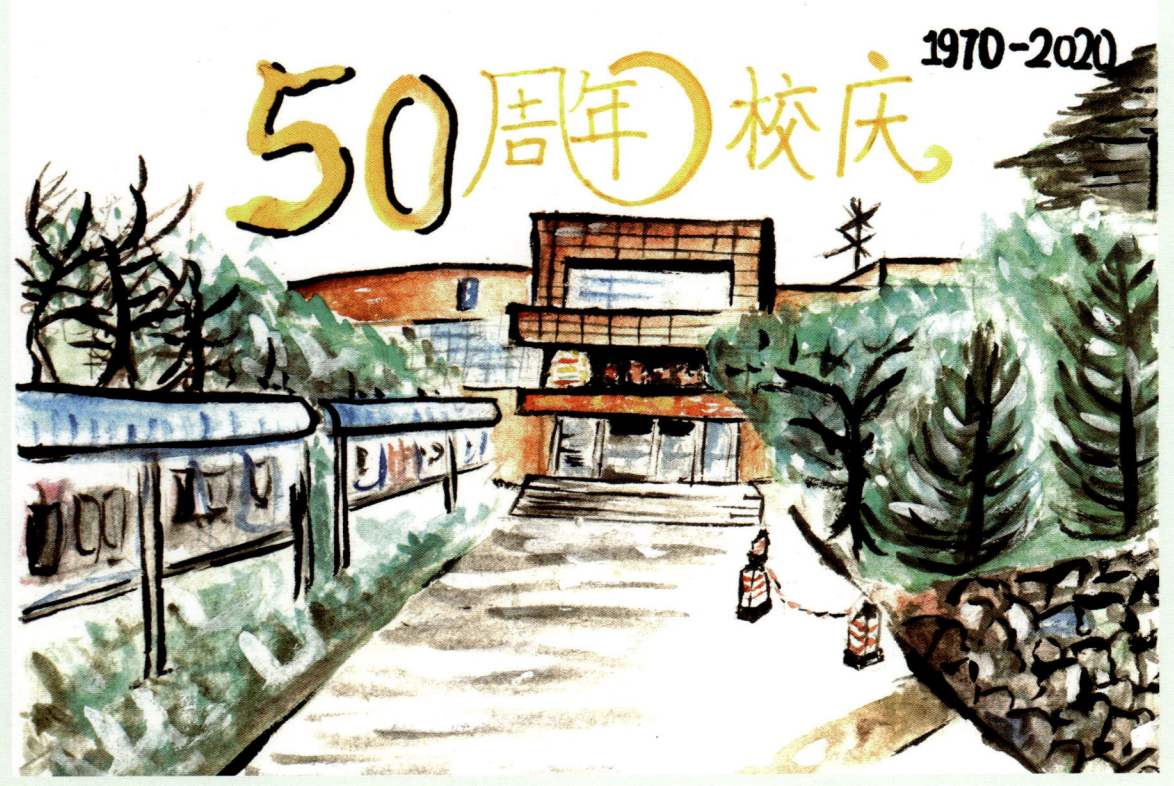

89 书本上的校园
戚睿轩
13岁 / 女

90 50年·校庆·青葱
曾小雅
14岁 / 女

91 甲子科大

沈佳仪

15岁 / 女

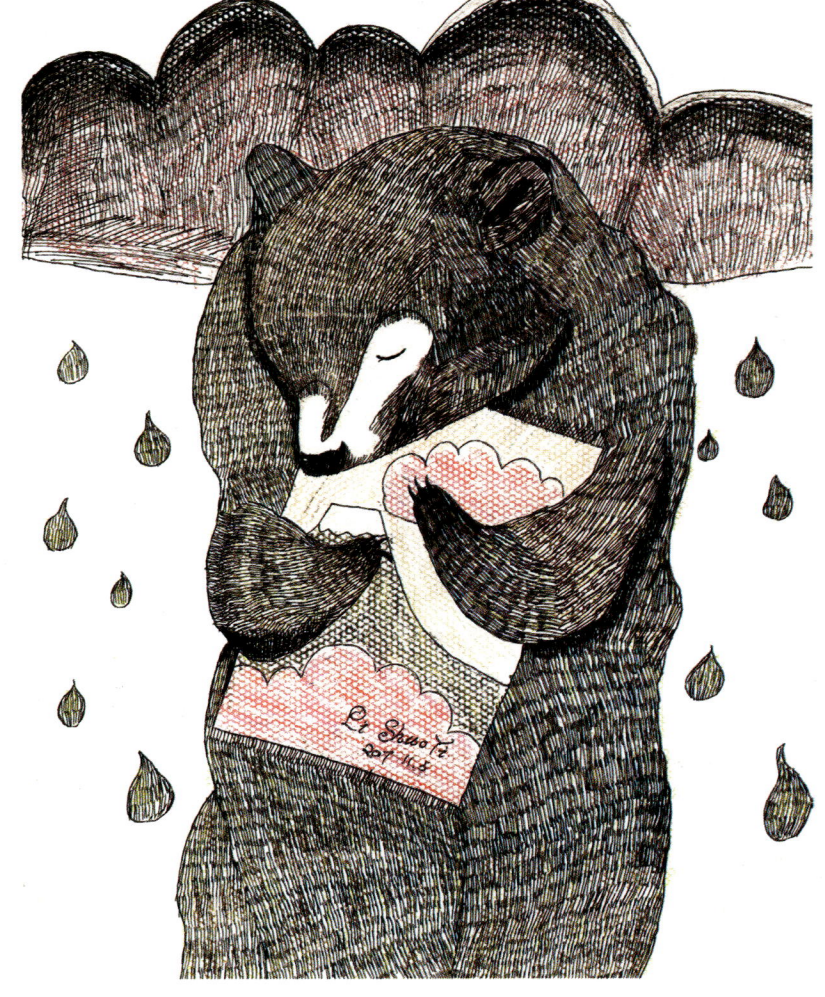

92 记忆的定格
吴与伦
15岁 / 女

93 朱砂
张婧文
15岁 / 女

94 梦中的熊
李硕怡
15岁 / 女

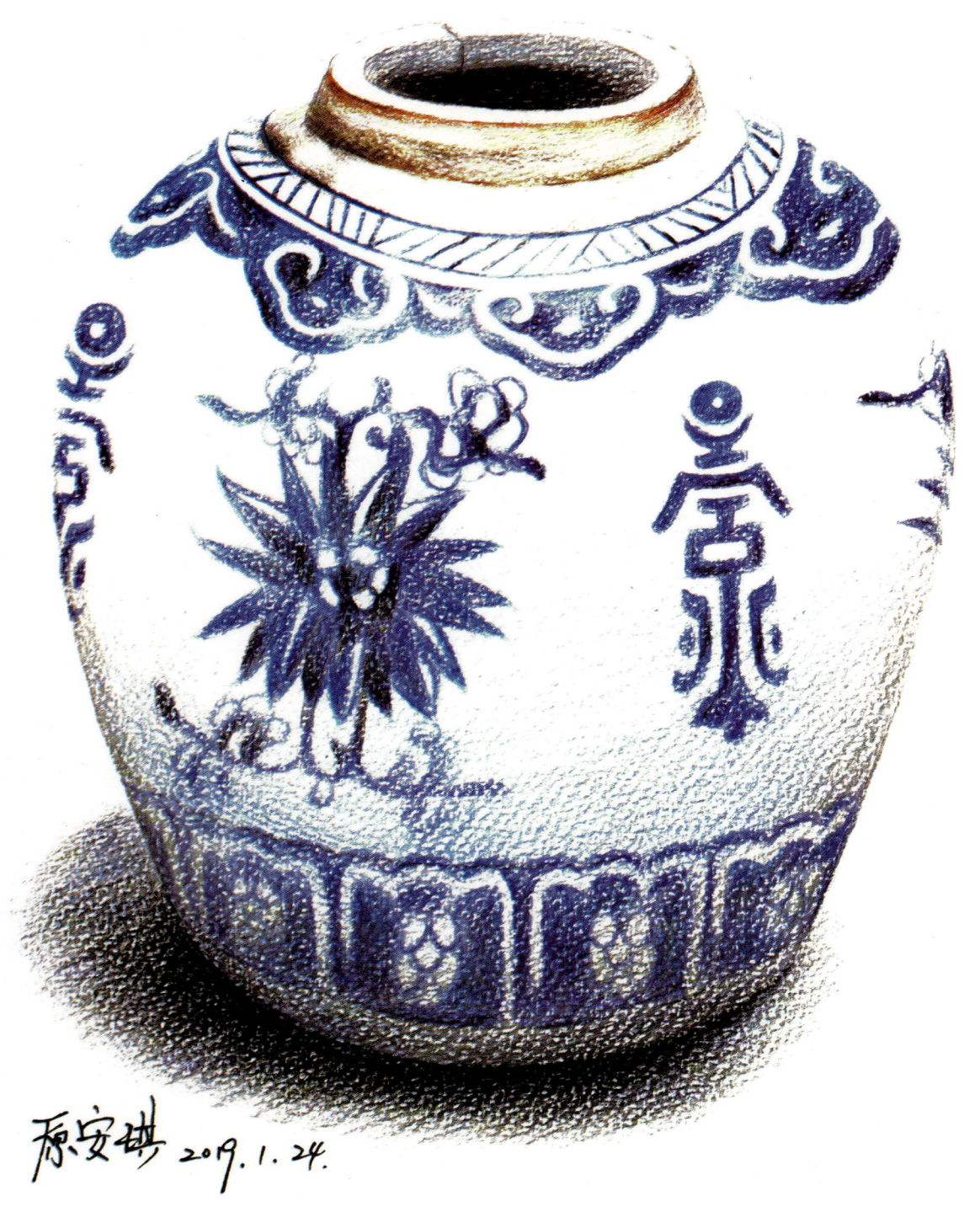

95 青花瓷

原安琪

15岁 / 女

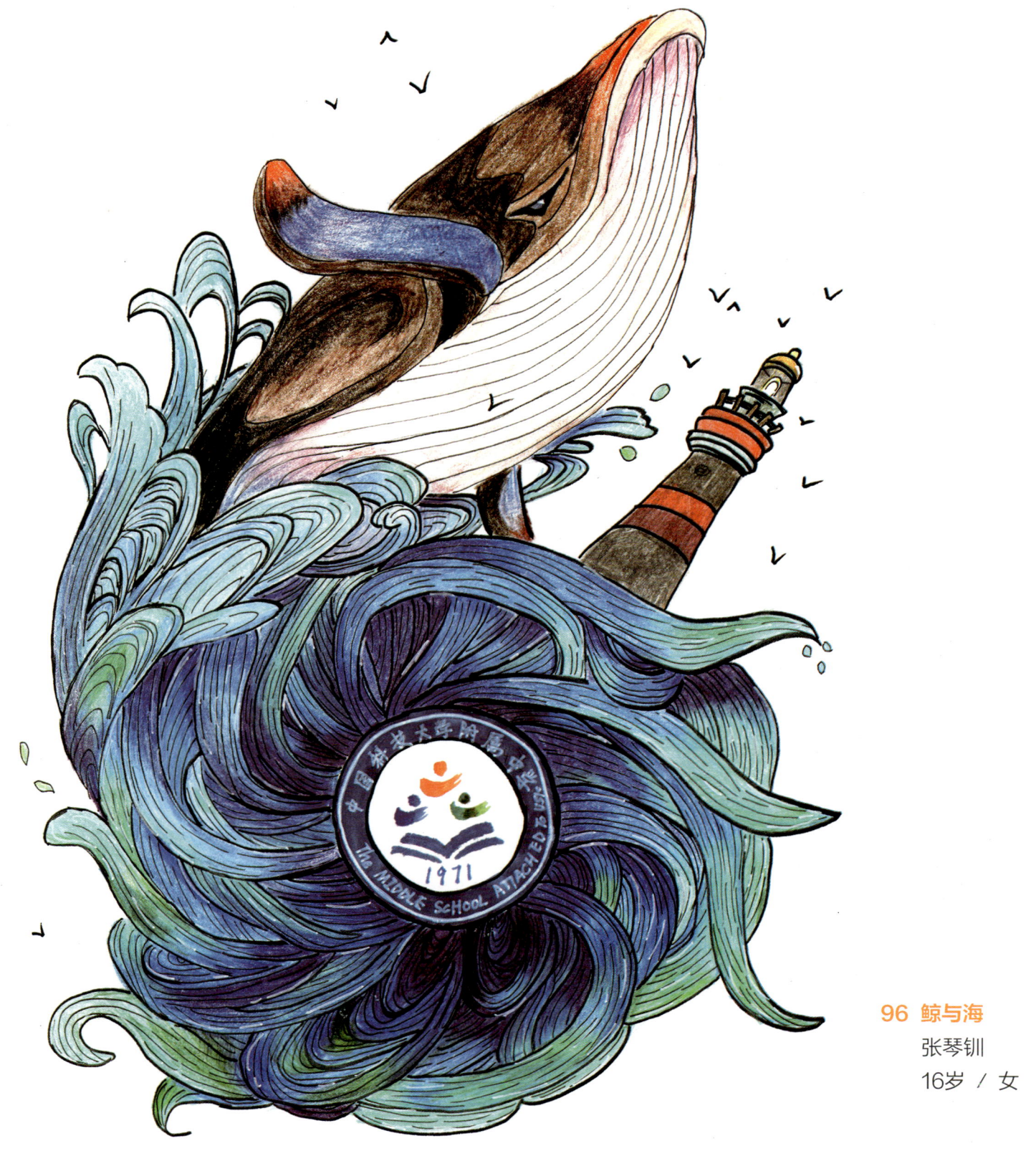

96 鲸与海

张琴钏

16岁 / 女

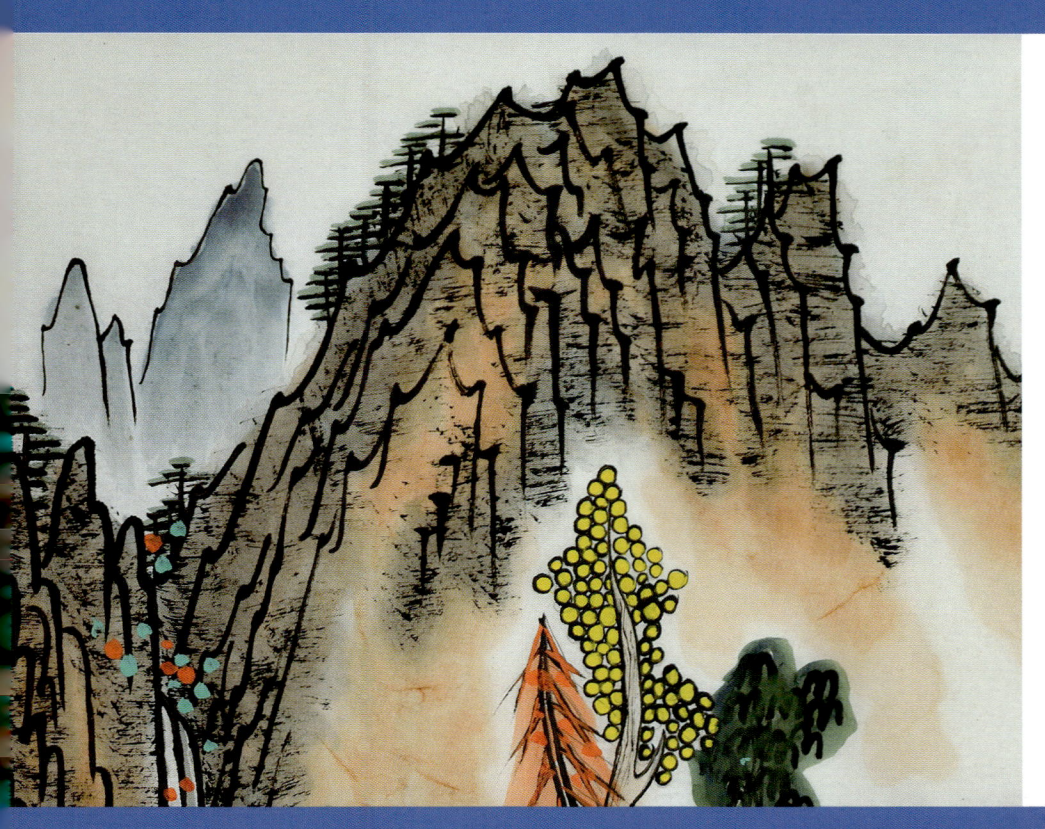

墨笔丹青

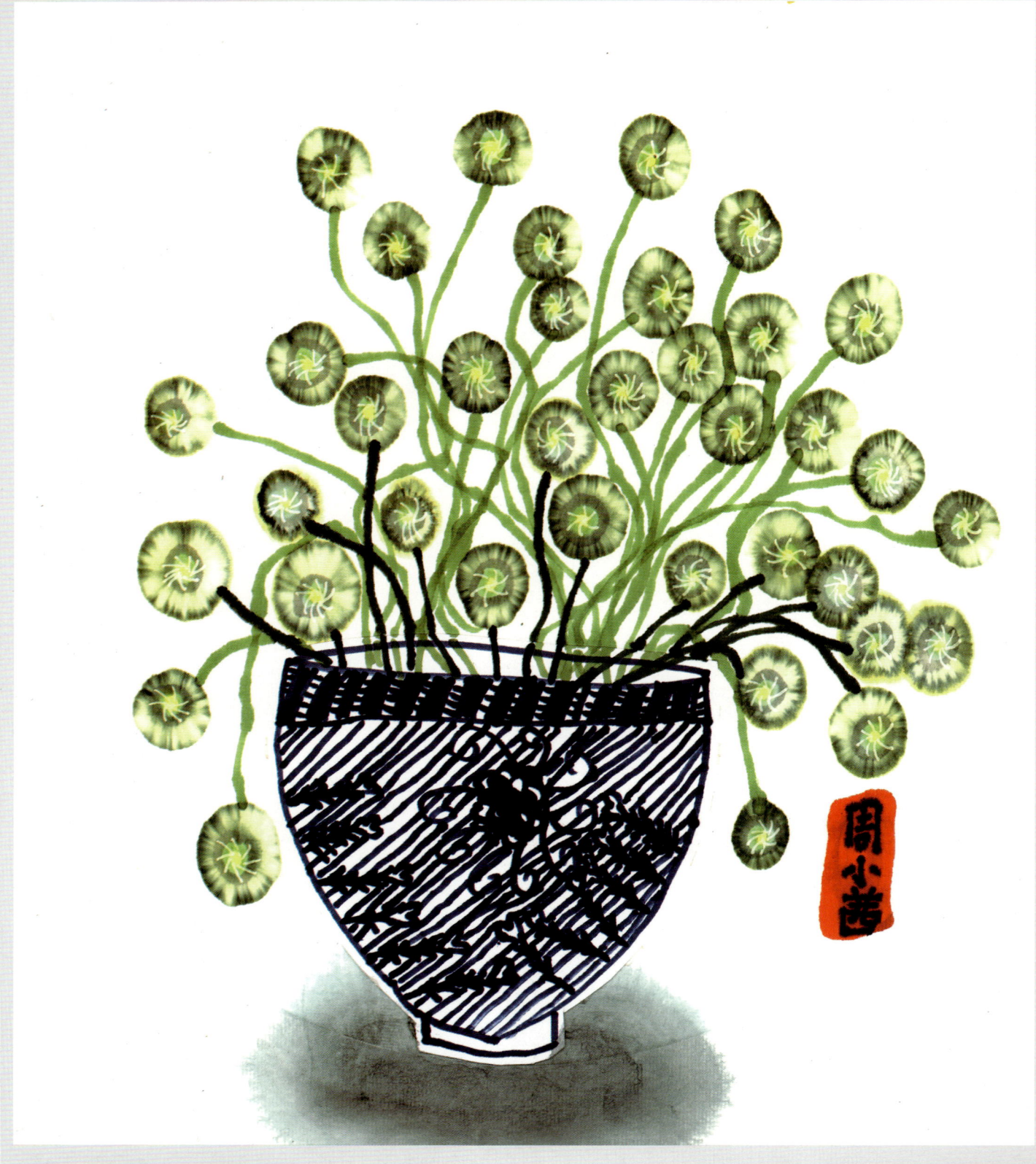

01 憧憬
周小茜
7岁 / 女

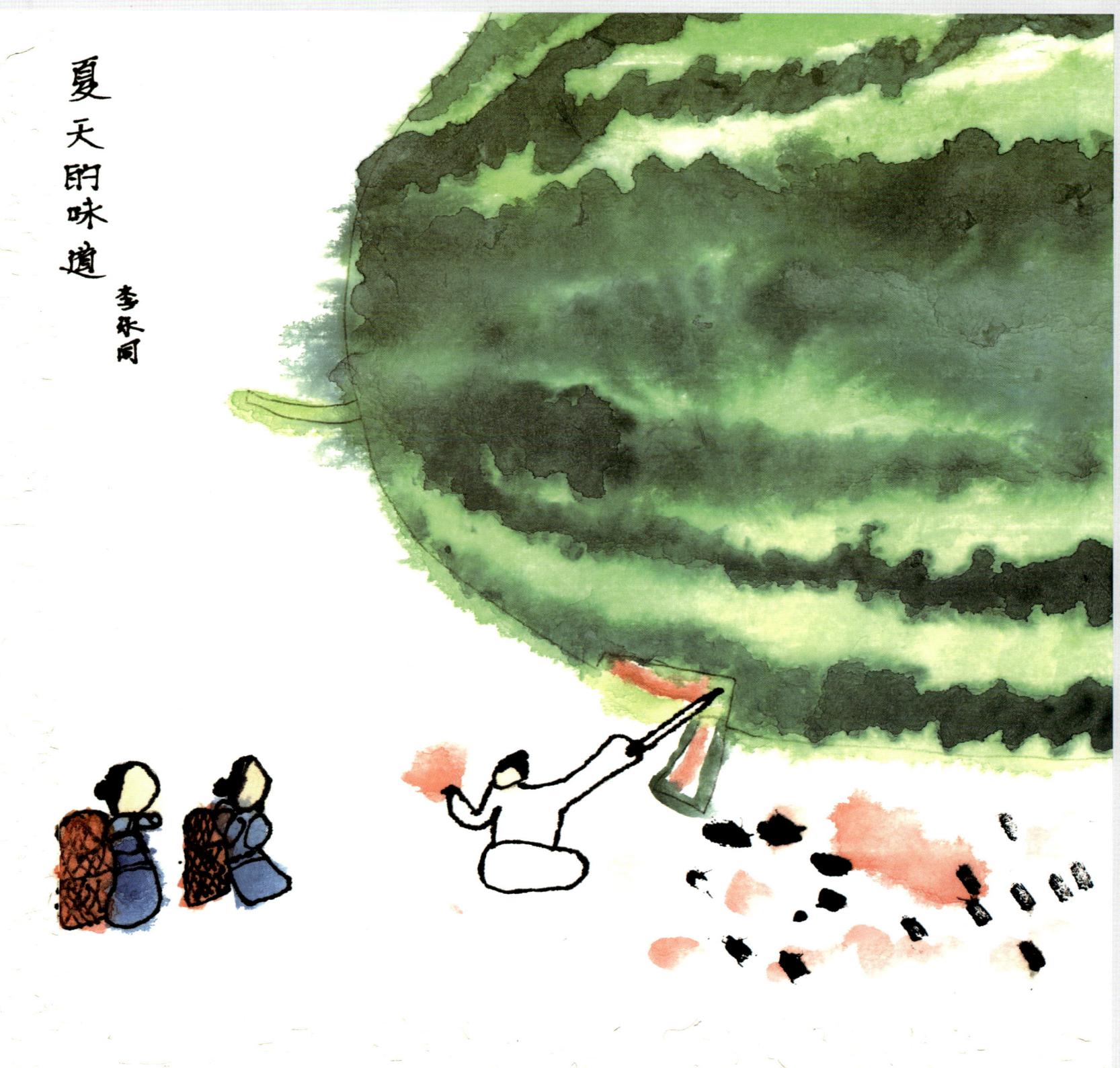

02 夏天的味道
李乐同
7岁 / 男

白日依山盡黃河入海流欲窮千里目更上一層樓

顧曦元 七歲 書

千里始足下高山起微塵吾道亦如此行必貴日新

陳墨軒 七歲

03 《登鸛雀楼》
顾曦元
7岁 / 女

04 续座右铭
陈墨轩
7岁 / 男

白日依山尽黄河入海流欲穷千里目更上一层楼
床前明月光疑是地上霜举头望明月低头思故乡
空山不见人但闻人语响返景入深林复照青苔上
危楼高百尺手可摘星辰不敢高声语恐惊天上人
众鸟高飞尽孤云独去闲相看两不厌只有敬亭山
白发三千丈缘愁似个长不知明镜里何处得秋霜
生当作人杰死亦为鬼雄至今思项羽不肯过江东

庚子孟秋王越卓

05 古诗七首
王越卓
7岁 / 女

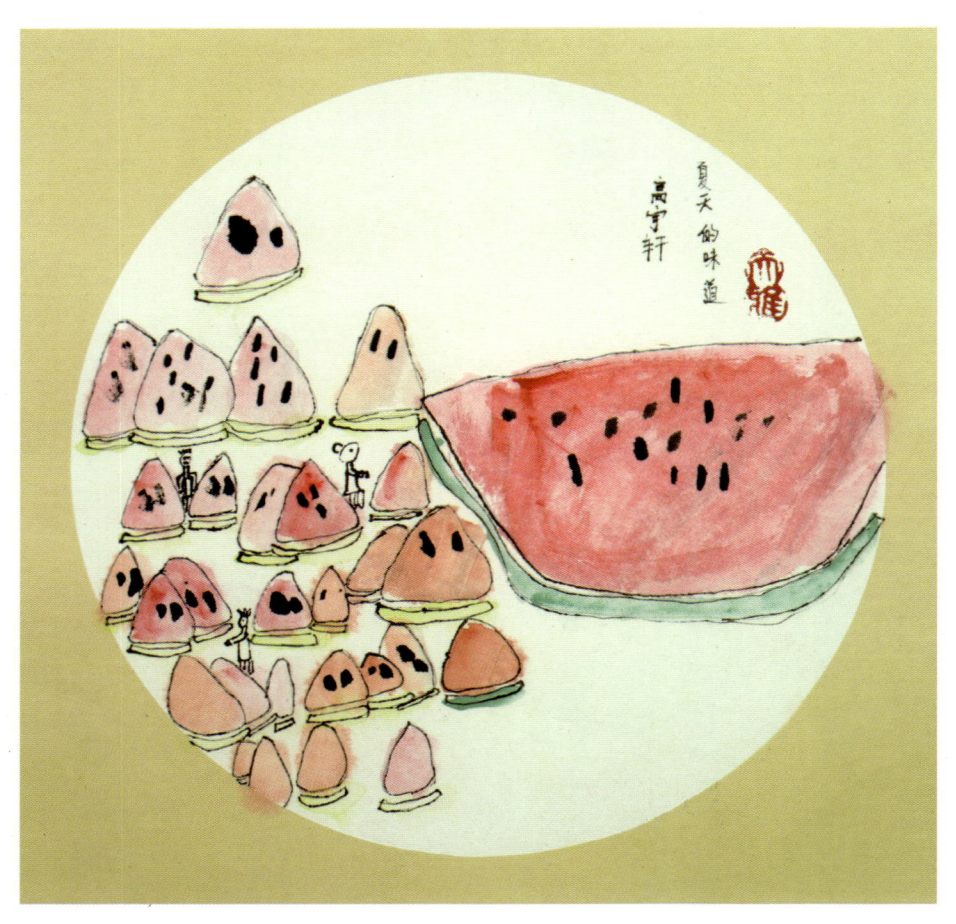

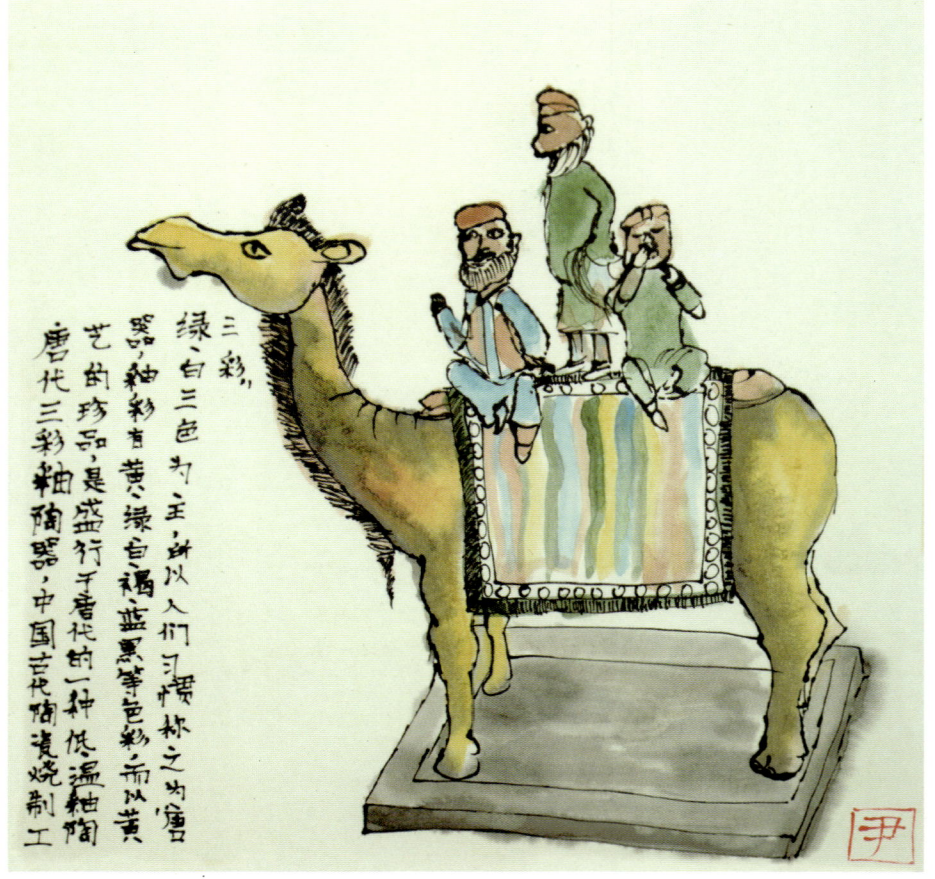

06 分西瓜

高宇轩

7岁 / 男

07 唐三彩釉陶器

尹楚灵

9岁 / 女

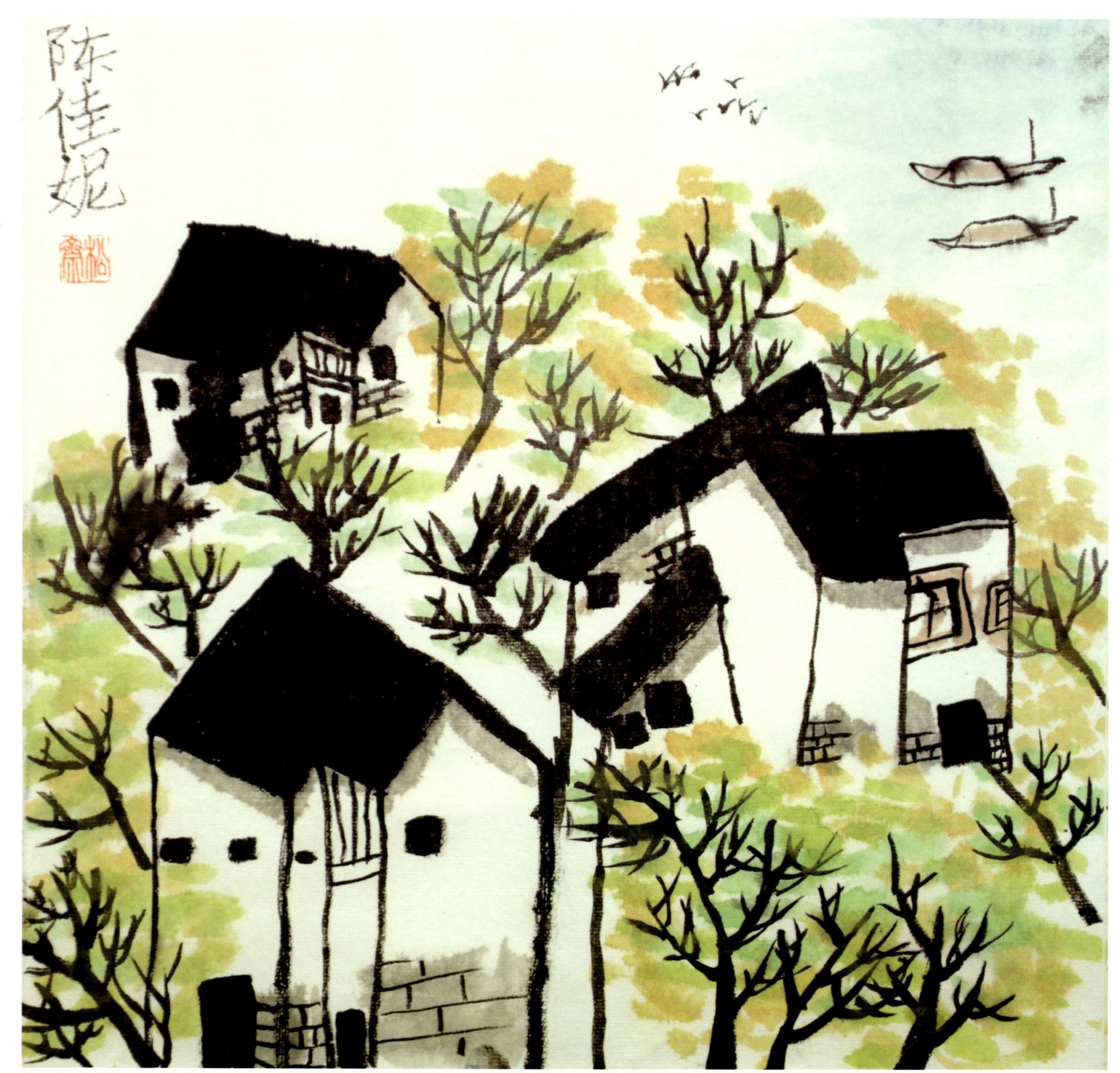

08 山上的房子
陈佳妮
8岁 / 女

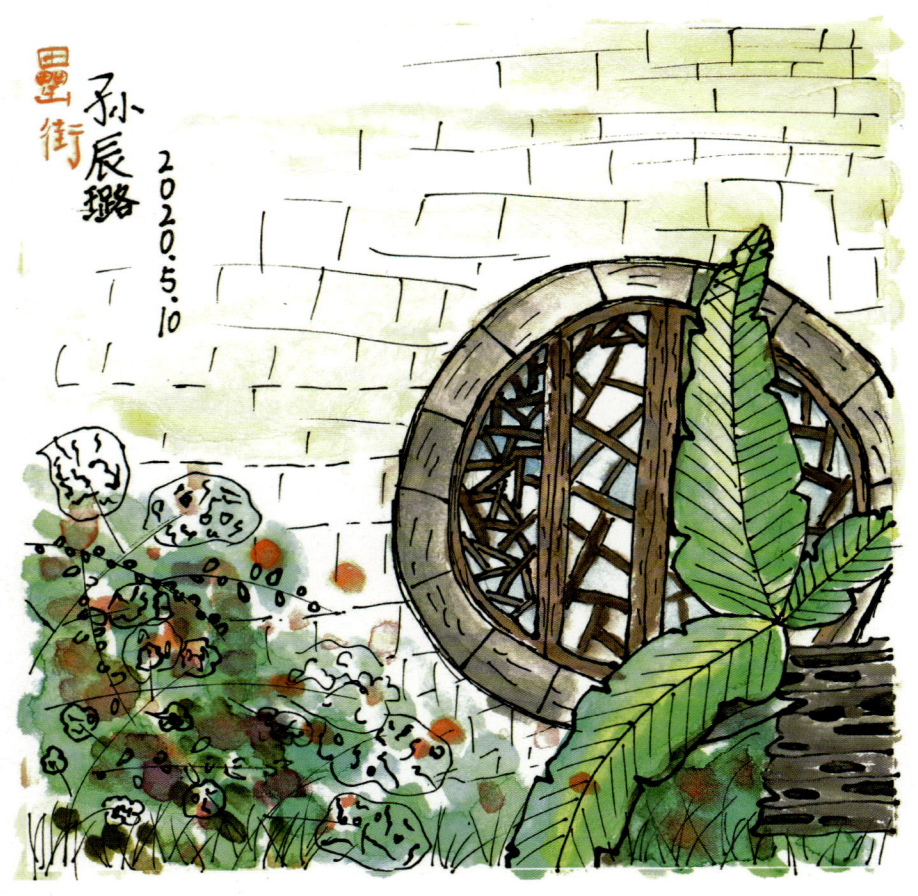
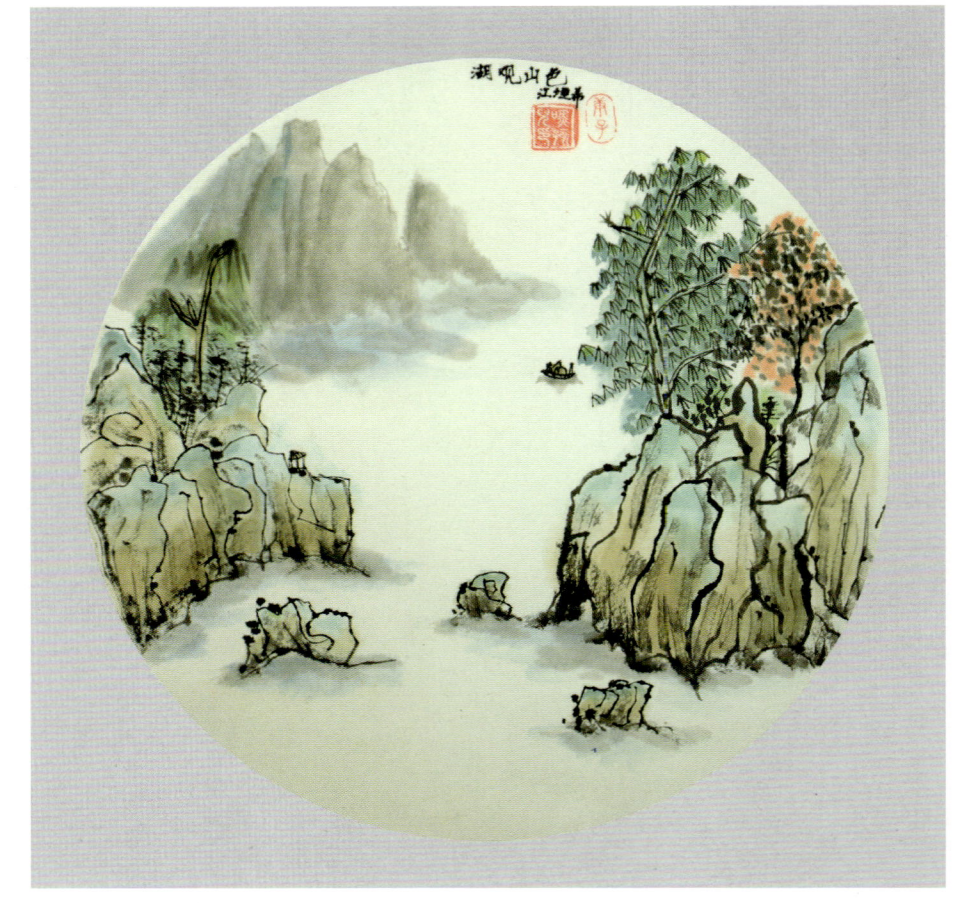

09 曡街小景
孙辰璐
8岁 / 女

10 湖观山色
江垣希
9岁 / 女

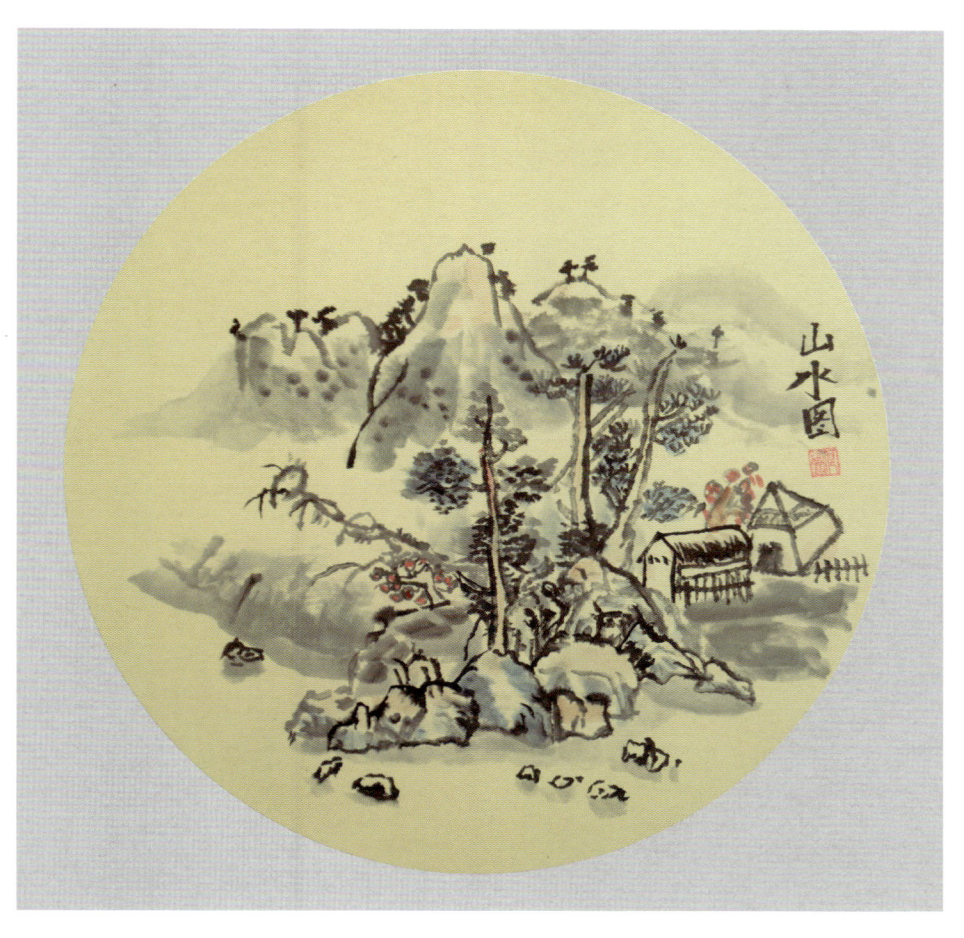
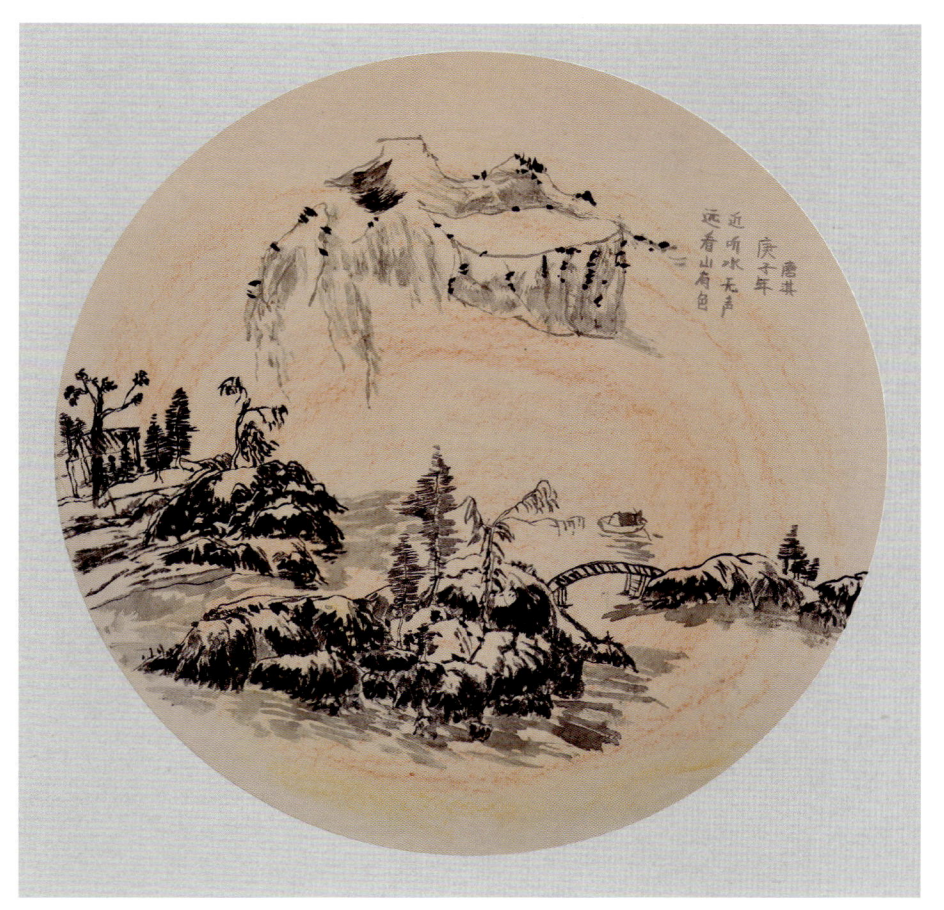

11 山水图 **12 景色之意**

何宇翔 唐 淇

10岁／男 11岁／女

郁孤台下清江水中间多少行人泪西北望长安可怜无数山青山遮不住毕竟东流去江晚正愁余山深闻鹧鸪

丰弘如

春城寒食日花烟时塘过
花无日暮散节处处夜灯
寒处汉入家处家半花
食不宫五家有蛙闲
日飞传侯雨约敲
暮御蜡青不棋
汉柳烛黄来子
宫斜轻梅落
　　　　　李逸凡书

去年今日此门中人面桃花相映红人面不知何处去桃花依旧笑春风

别去
田愧疾愁今年
园病黯日花
相思黯花开
问田独开又
讯里成又一
西邑眠一年
楼有道年
望欲
月流
几来
　　李逸凡书

13 《菩萨蛮·书江西造口壁》
丰弘如
9岁／男

14 古诗两首
李逸凡
11岁／男

远上寒山石径斜　白云生处有
人家　停车坐爱枫林晚　霜叶红
于二月花

庚子丁如一書

大唐三藏聖教序　太宗文皇帝製
蓋聞二儀有象　顯覆載以含生　四
時無形　潛寒暑以化物　是以窺天
鑒地　庸愚皆識其端　明陰洞陽
賢哲罕窮其數　然而天地苞乎陰陽
而易識者　以其有象也　陰陽處乎
天地而難窮者　以其無形也　故知
象顯可徵　雖愚不惑　

15 《山行》
丁如一
9岁／女

16 临《雁塔圣教序》（节选）
张天乐
10岁／男

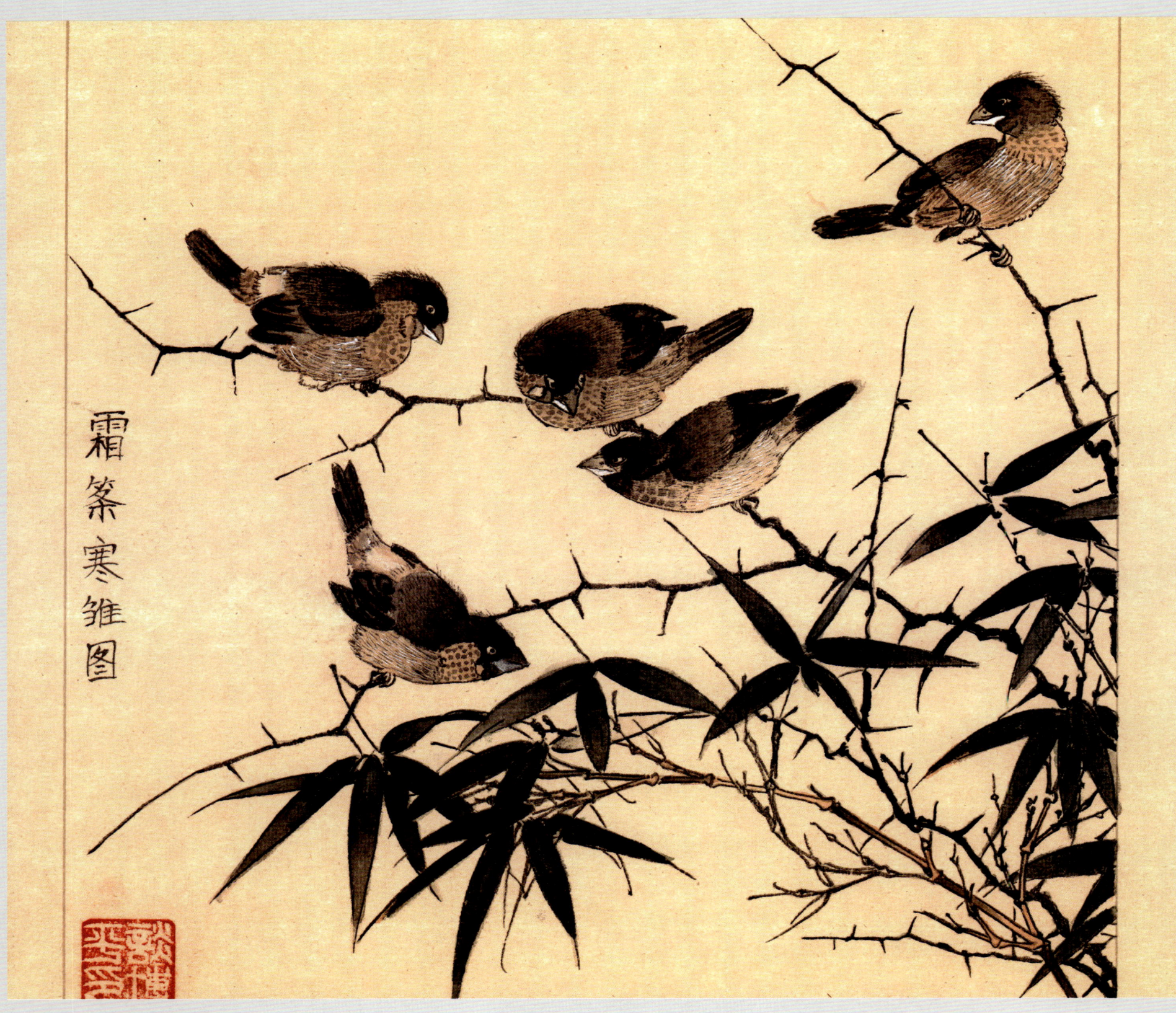

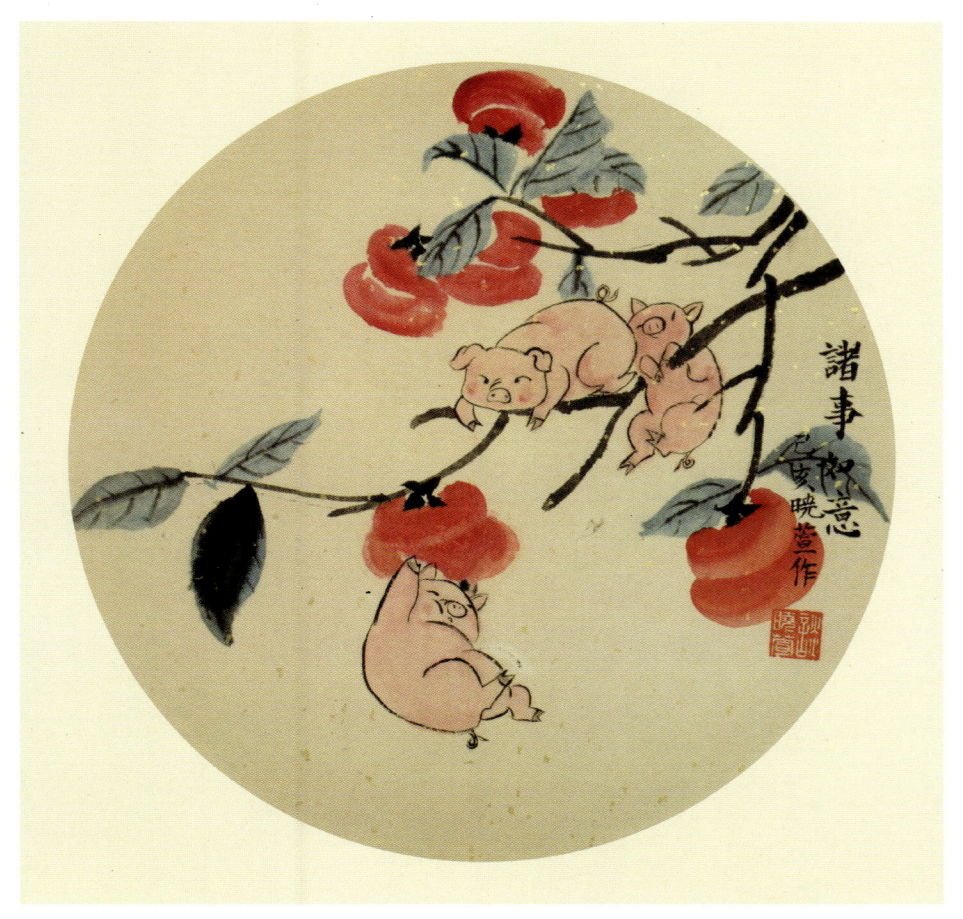
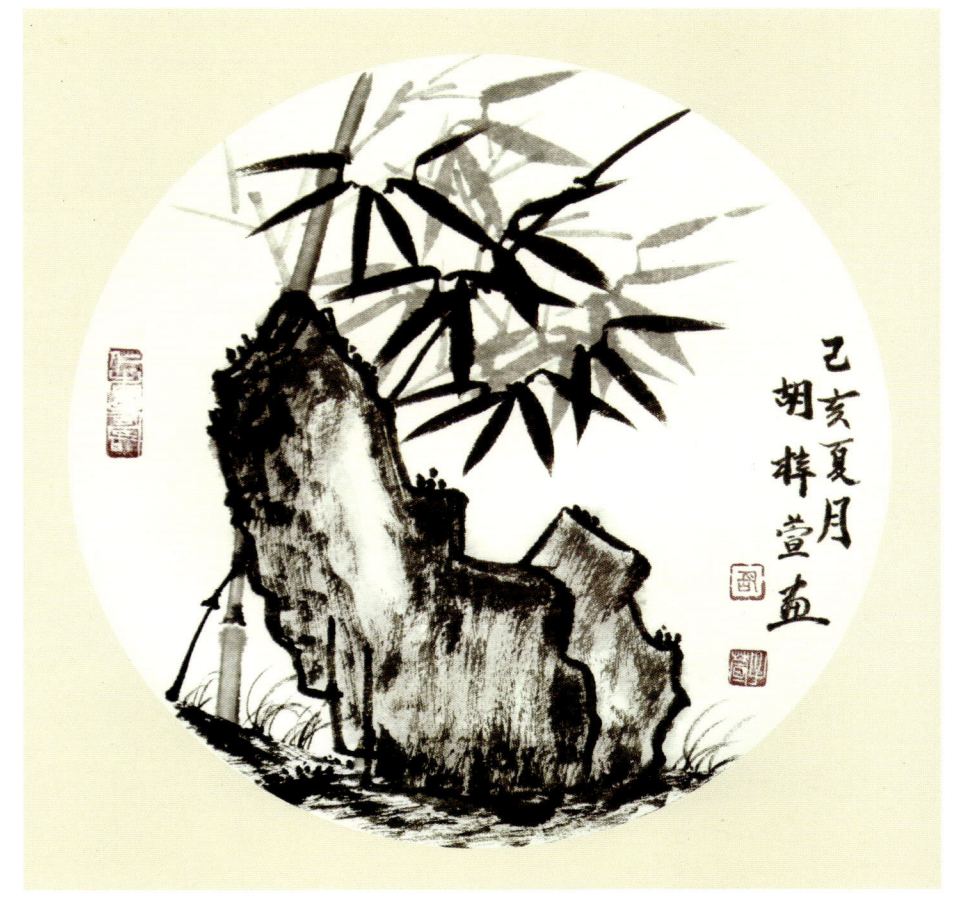

17 临《霜篆寒雏图》
谈博平
11岁 / 男

18 "猪"事如意
谈晓萱
10岁 / 女

19 竹声阵阵
胡梓萱
13岁 / 女

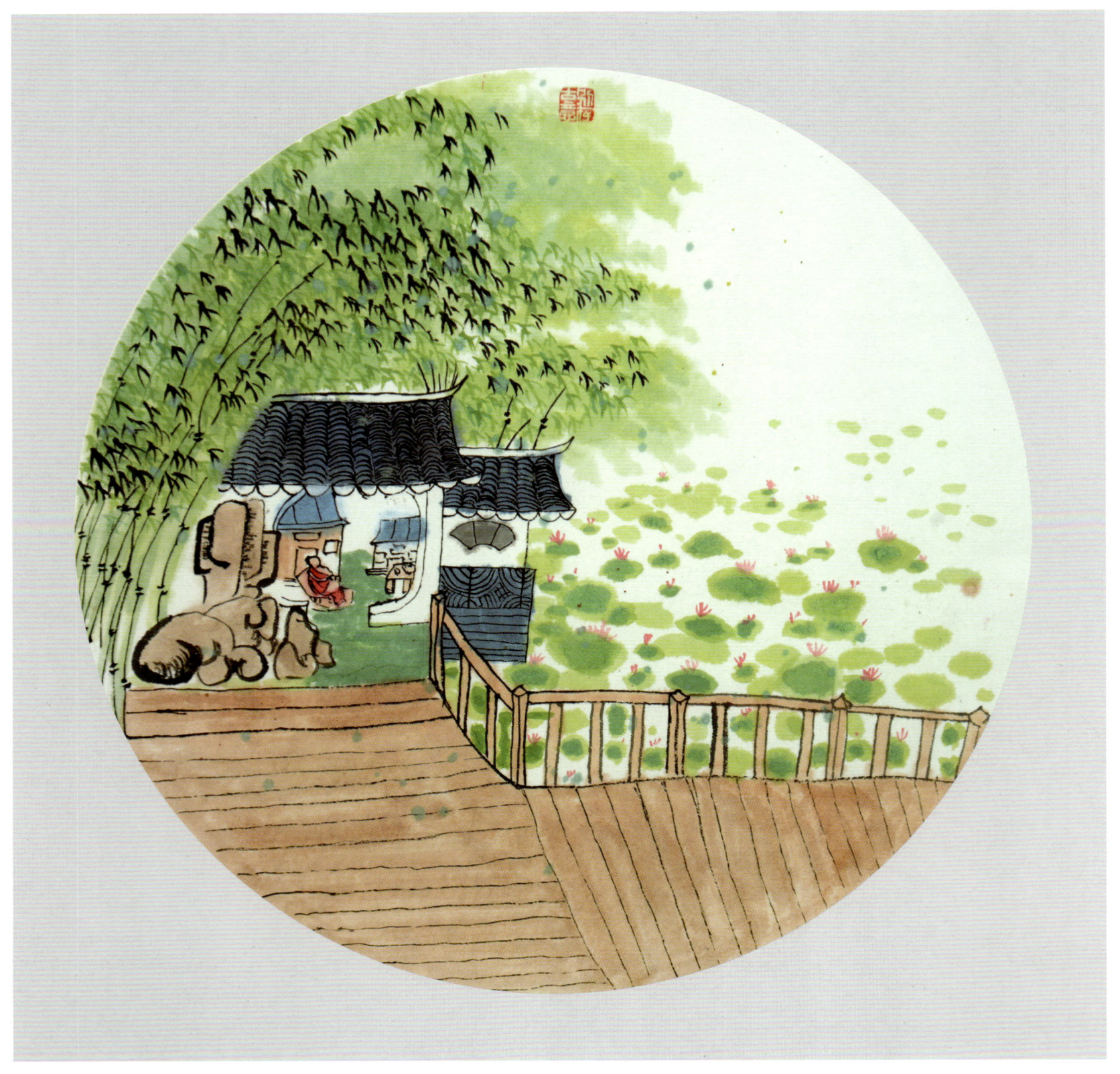

20 夏闲

项若涵

11岁 / 女

天將降大任於斯人也必先苦其心志勞其筋骨餓其體膚空乏其身行拂亂其所為所以動心忍性增益其所不能

庚子仲夏 羅語涵十一歲書於古廬州

從來係日乏長繩水去雲回恨不勝欲就麻姑買滄海一杯春露冷如冰

庚子年秋 吳博寧書

21 临《孟子·告天下》（节选）
罗语涵
11岁 / 女

22 《谒山》
吴博宁
11岁 / 男

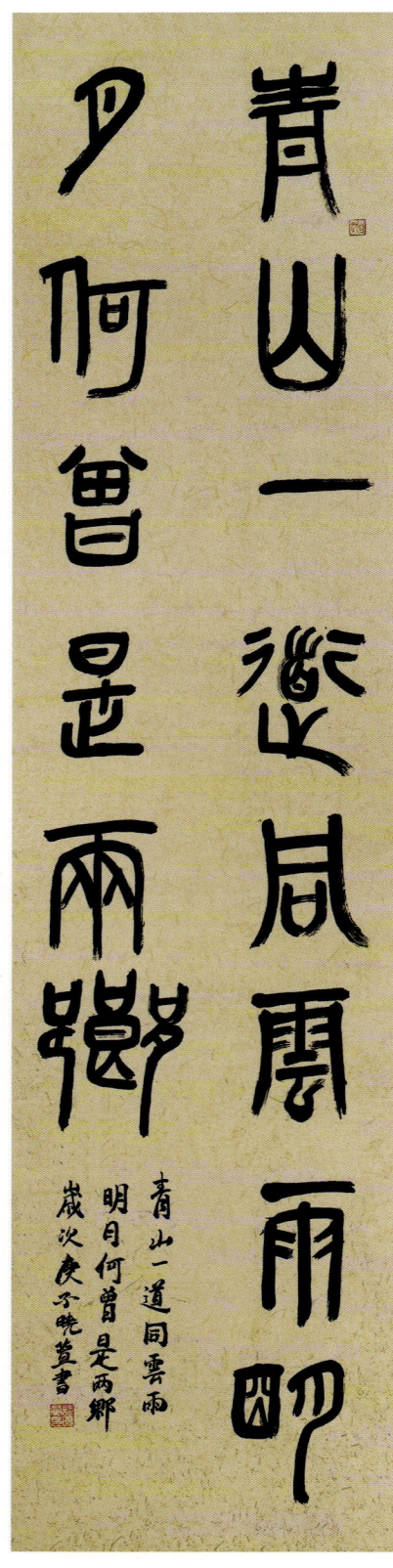

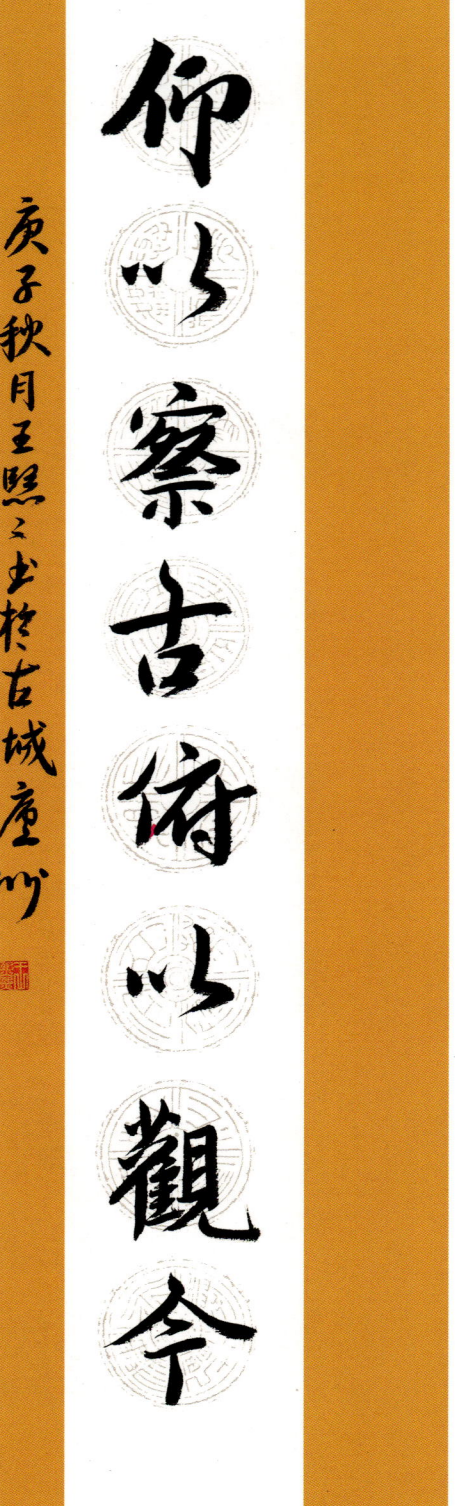

23 送柴侍御集联
谈晓萱
11岁 / 女

24 兰亭序集联
王熙熙
11岁 / 女

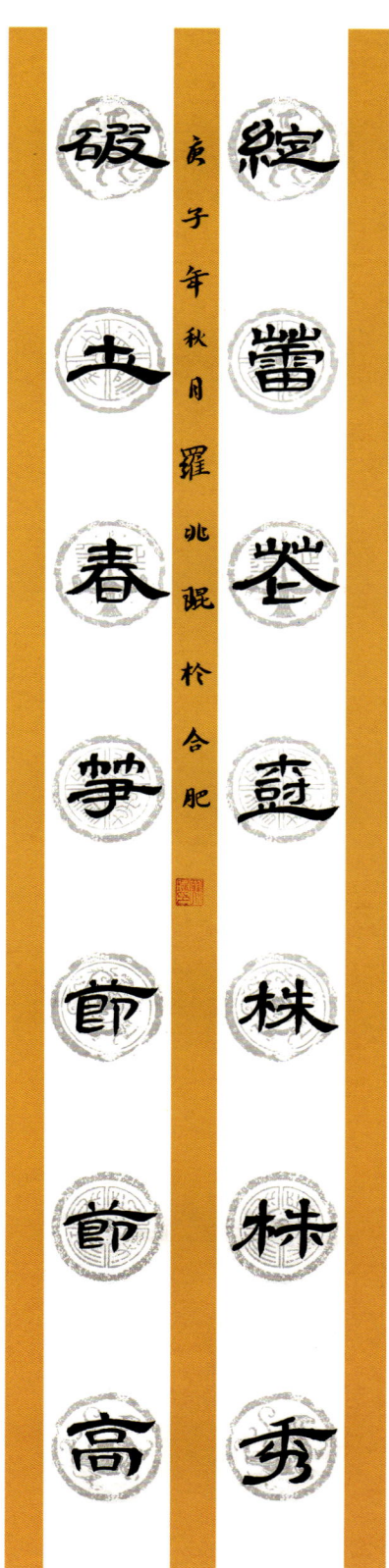
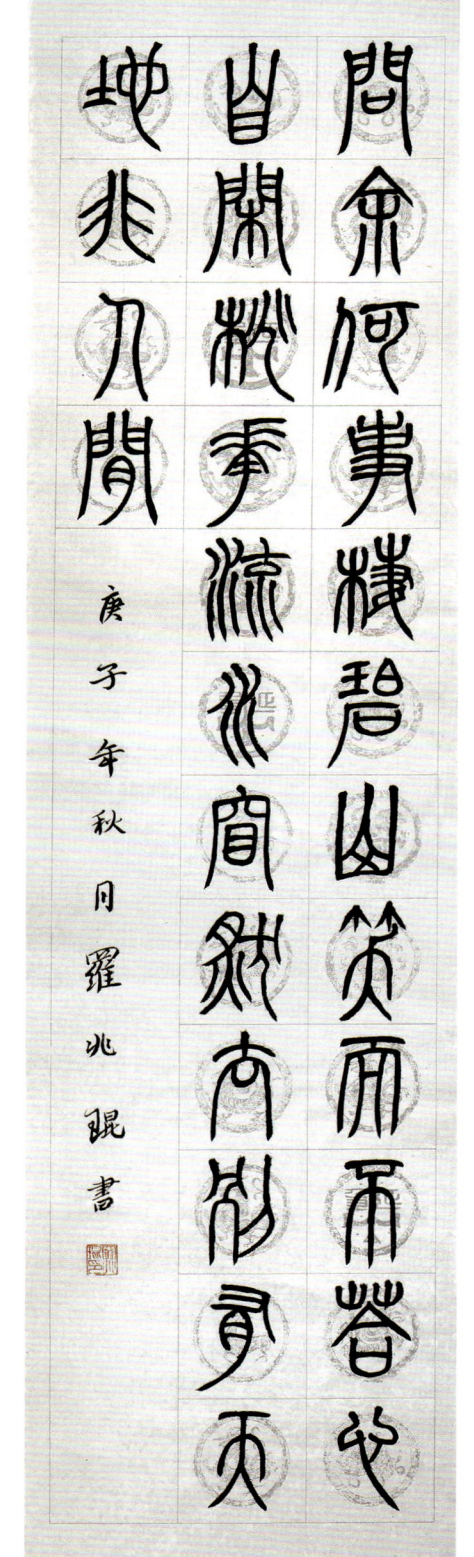

25 曹全碑集联
罗兆琨
12岁 / 男

26 《山中问答》
罗兆琨
12岁 / 男

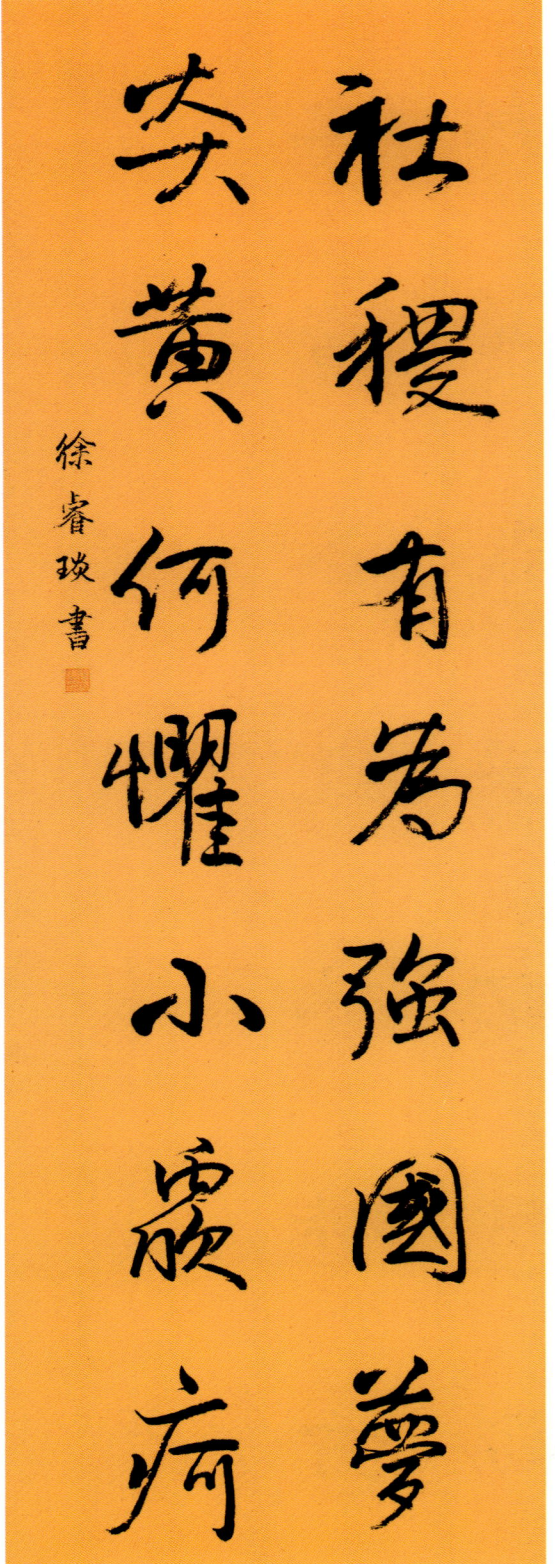

27 清夏
谈晓萱
11岁 / 女

28 强国梦
徐睿琰
12岁 / 男

秦時明月漢時關萬里長征人未還但使龍城飛將在不教胡馬度陰山

王昌齡詩出塞庚子秋月姚金澤書

九曲黃河萬裏沙浪淘風簸自天涯如今直上銀河去同到牽牛織女家

庚子七月程雨楠學書

29 《出塞》
姚金澤
13岁 / 女

30 《浪淘沙・九曲黄河万里沙》
程雨楠
13岁 / 女

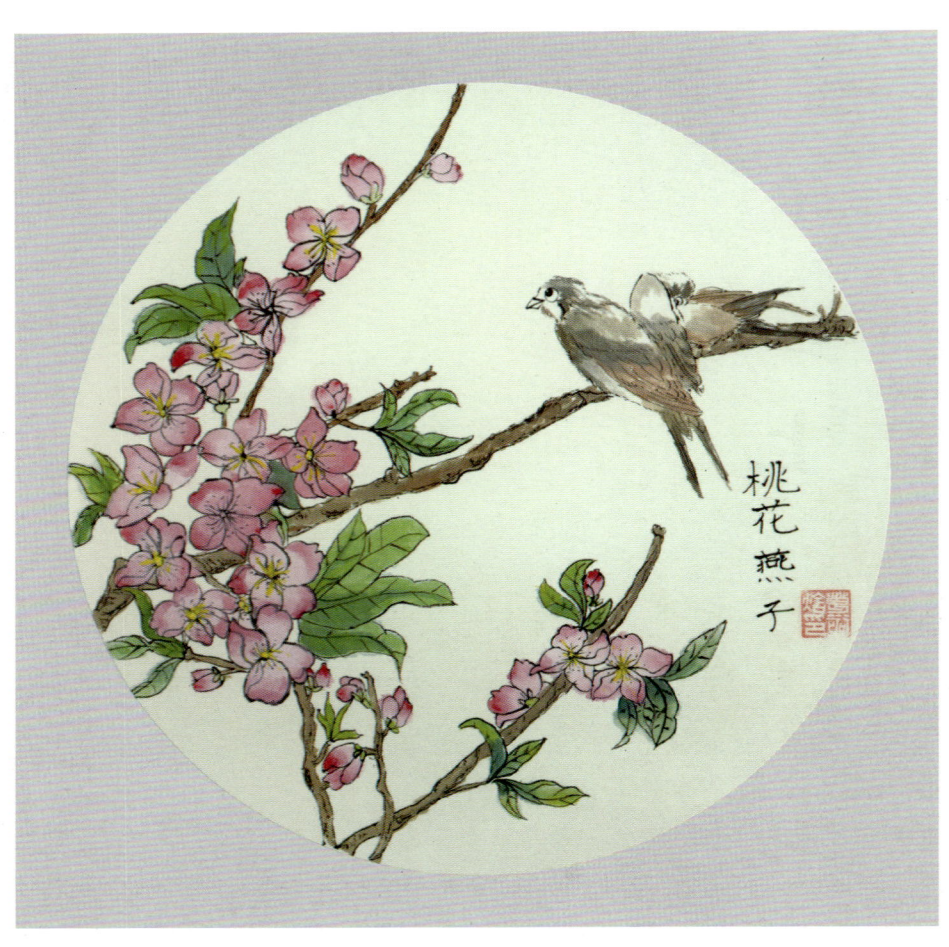
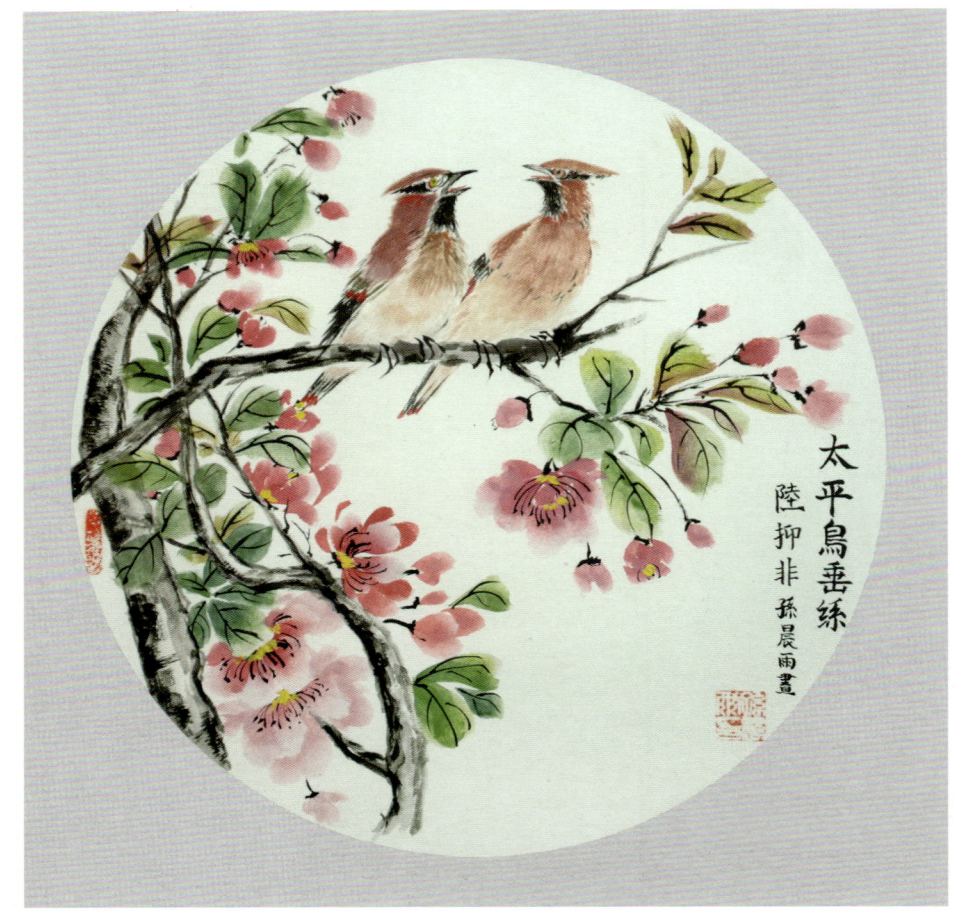

31 桃花燕子
葛裕烩
12岁 / 女

32 太平鸟
孙晨雨
12岁 / 女

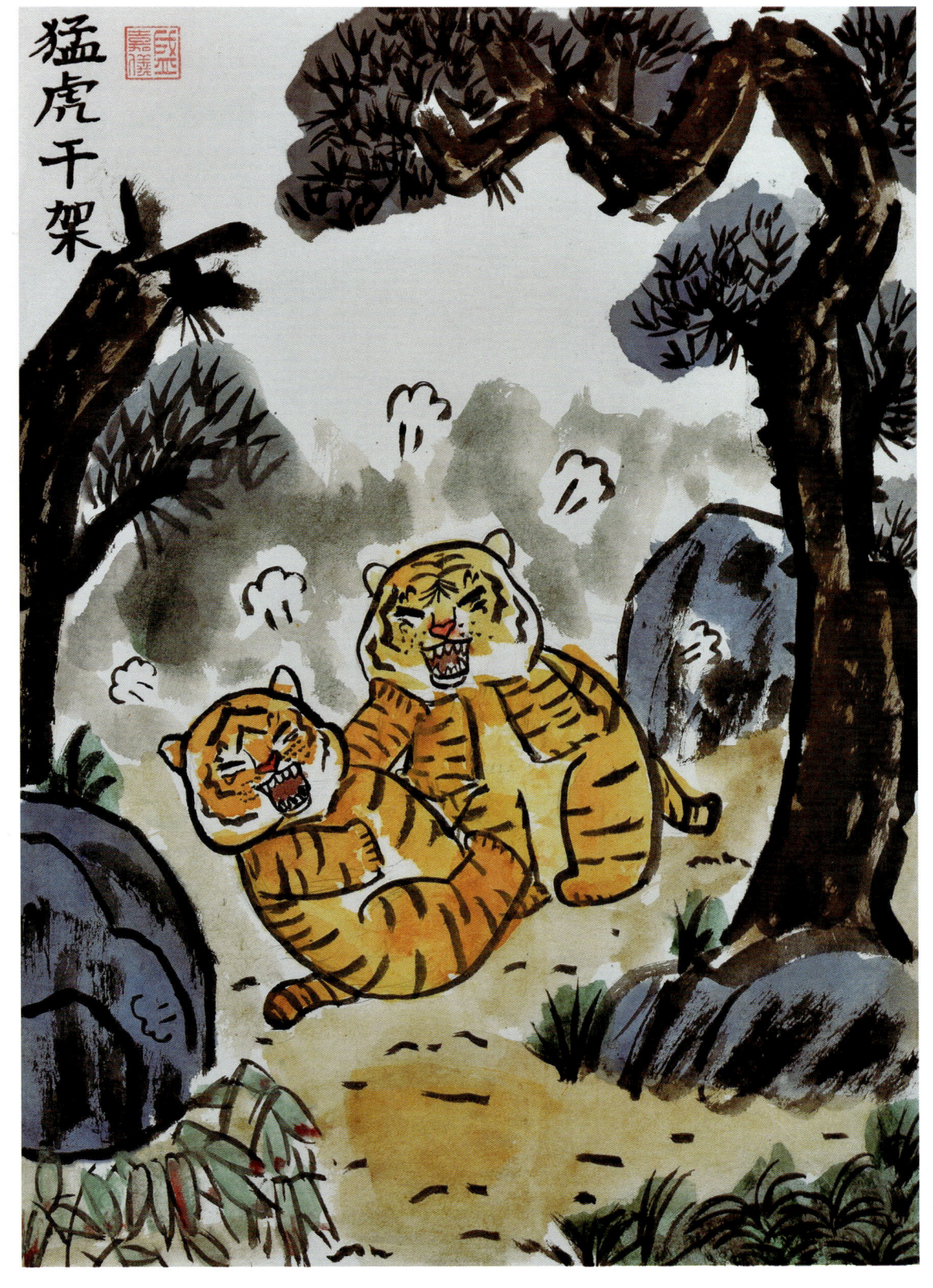

33 猛虎干架

盛嘉仪

12岁 / 女

山不在高有僊則名水不在深有龍則靈斯是陋室唯吾德馨苔痕上階綠草色入簾青談笑有鴻儒往來無白丁可以調素琴閱金經無絲竹之亂耳無案牘之勞形南陽諸葛廬西蜀子雲亭孔子云何陋之有

敬唐劉禹錫陋室銘 庚子夏月汪嘉晉十三歲

東臨碣石以觀滄海水何澹澹山島竦峙樹木叢生百草豐茂秋風蕭瑟洪波涌起日月之行若出其中星漢燦爛若出其里幸甚至哉歌以詠志

庚子年朱英昊書

34 《观沧海》
朱英昊
13岁 / 男

35 临《陋室铭》
汪嘉晋
13岁 / 男

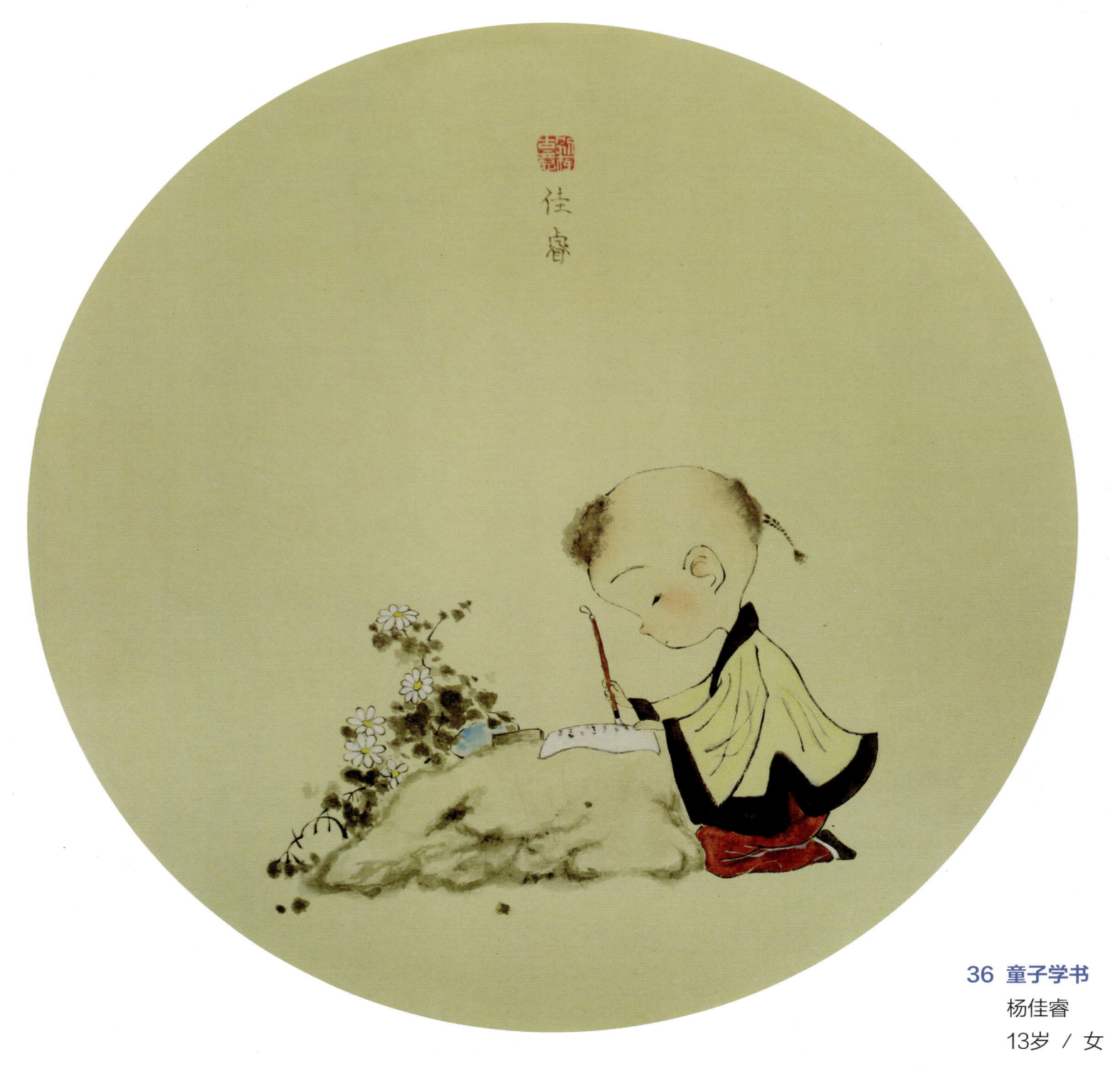

36 童子学书

杨佳睿

13岁 / 女

积土成山风雨兴焉积水成渊蛟龙生焉积善成德而神明自得圣心备焉故不积跬步无以至千里不积小流无以成江海骐骥一跃不能十步驽马十驾功在不舍锲而舍之朽木不折锲而不舍金石可镂蚓无爪牙之利筋骨之强上食埃土下饮黄泉用心一也 孔清扬书

大江东去浪淘尽千古风流人物故垒西边人道是三国周郎赤壁乱石穿空惊涛拍岸卷起千堆雪江山如画一时多少豪杰 孔清扬书

豫章故郡,洪都新府。星分翼轸,地接衡庐。襟三江而带五湖,控蛮荆而引瓯越。物华天宝,龙光射牛斗之墟;人杰地灵,徐孺下陈蕃之榻。雄州雾列,俊采星驰。台隍枕夷夏之交,宾主尽东南之美。都督阎公之雅望,棨戟遥临;宇文新州之懿范,襜帷暂住。十旬休假,胜友如云;千里逢迎,高朋满座。

孔清扬书

《滕王阁序》

37 古文三篇

孔清扬

13岁 / 女

沁园春·雪

北国风光，千里冰封，万里雪飘。望长城内外，惟余莽莽；大河上下，顿失滔滔。山舞银蛇，原驰蜡象，欲与天公试比高。须晴日，看红妆素裹，分外妖娆。

江山如此多娇，引无数英雄竞折腰。惜秦皇汉武，略输文采；唐宗宋祖，稍逊风骚。一代天骄，成吉思汗，只识弯弓射大雕。俱往矣，数风流人物，还看今朝。

出于《毛泽东诗词》于庚子年七月廿五 沈家乐书

38 《沁园春·雪》
沈家乐
13岁 / 男

路漫漫其修遠兮吾將上下而求索

錄屈原詩 子萱書

39 屈原诗
张子萱
13岁 / 女

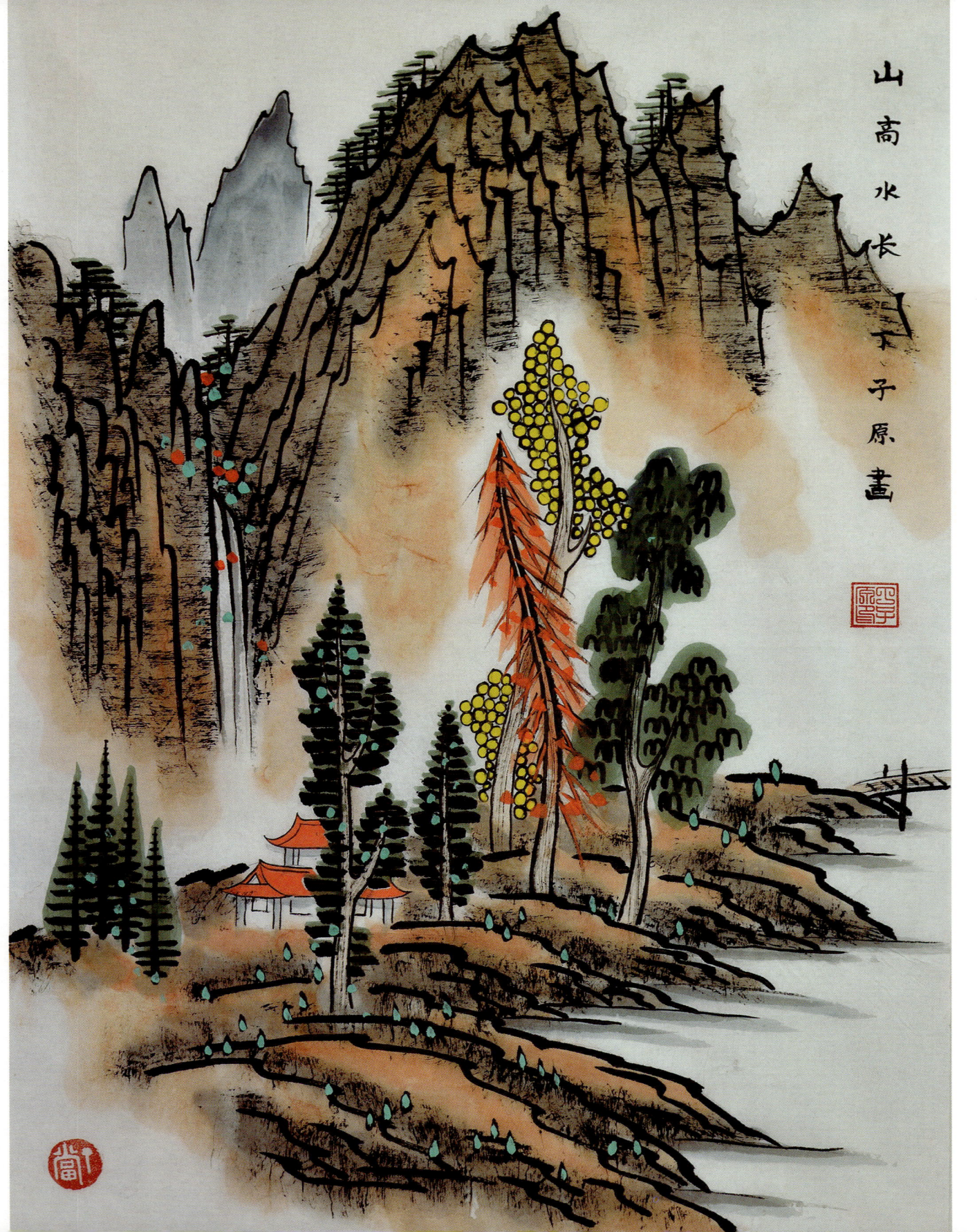

40 山高水长
丁子原
13岁 / 女

春風楊柳萬千條 六億神州盡
舜堯 紅雨隨心翻作浪 青山著
意化為橋天連五嶺銀鋤落地
動三河鐵臂搖借問瘟君欲何
往紙船明燭照天燒

古錄毛澤東送瘟神一首時在庚子貳月奕雯

41 《送瘟神》
陆奕雯
14岁 / 女

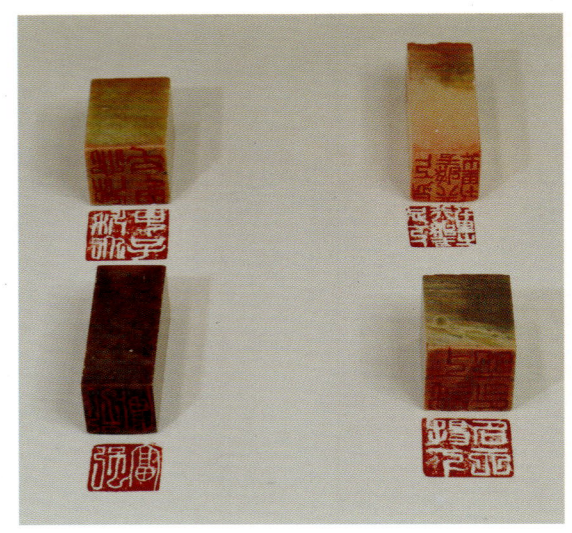

42　锲而不舍，金石可镂
石仲钰
13岁 / 男

43　壮我科附
陆奕雯
14岁 / 女

44 《将进酒》
郭亦菲
14岁 / 女

45 临《后赤壁赋》
程彩多
16岁 / 女

46 临《苕溪诗》
徐知易
16岁 / 女

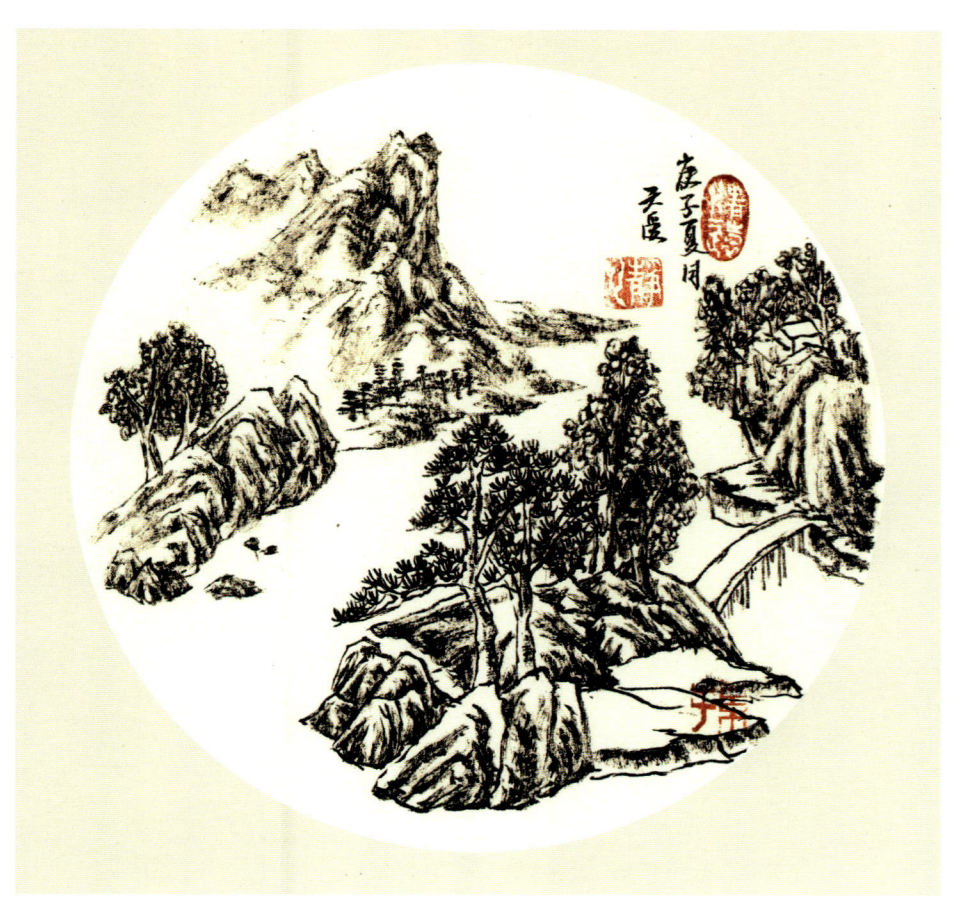
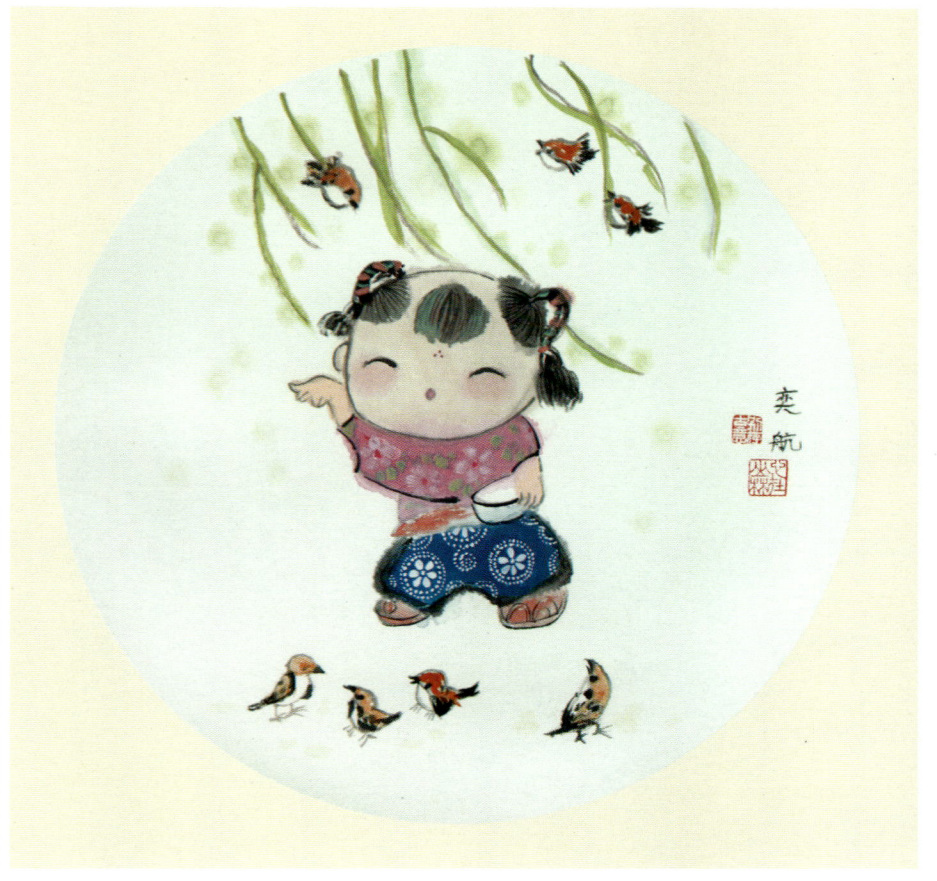

47 夏日山岭
孙天爱
15岁 / 女

48 小娃娃
杨奕航
15岁 / 女

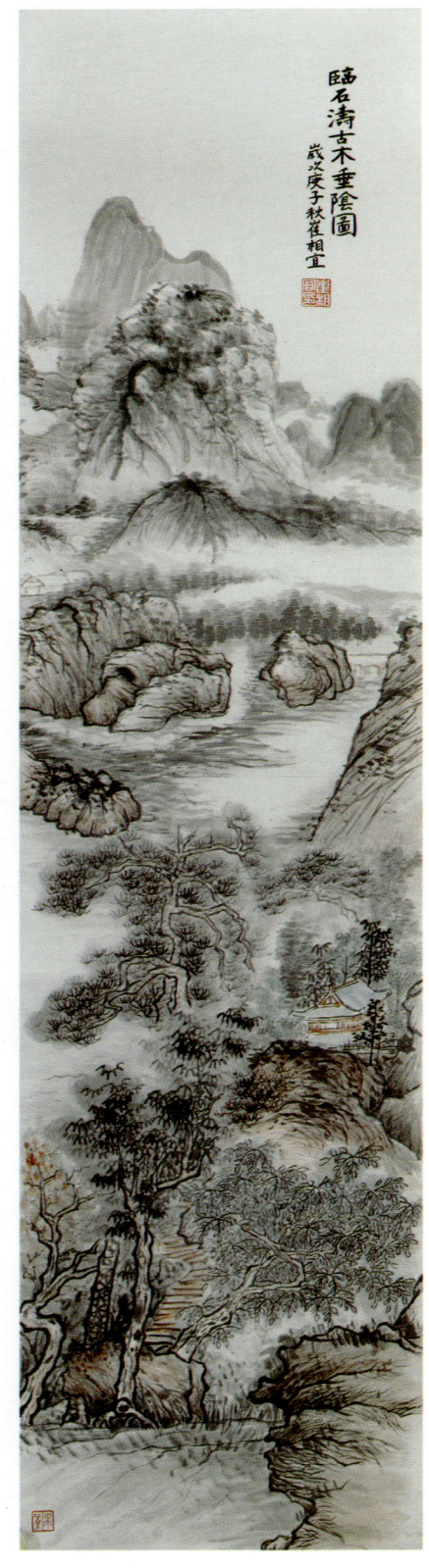

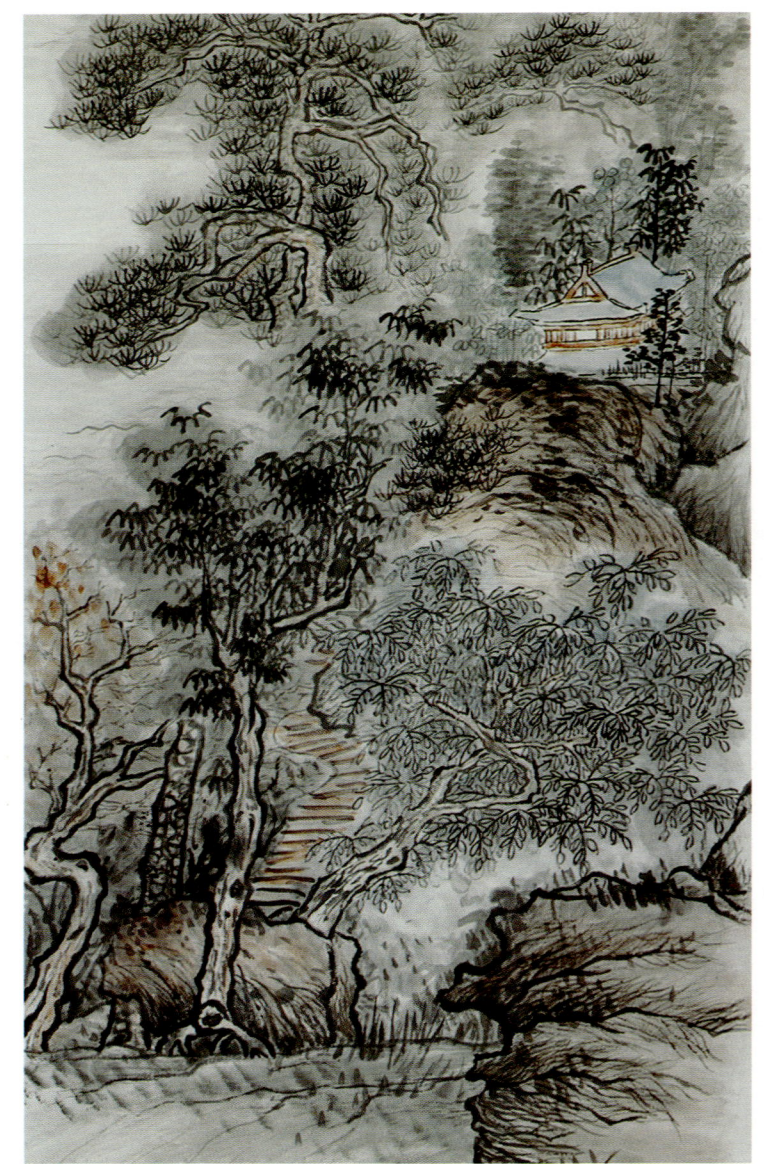

临《石涛古木垂荫图》（局部）

49 临《石涛古木垂荫图》
崔相宜
14岁 / 女

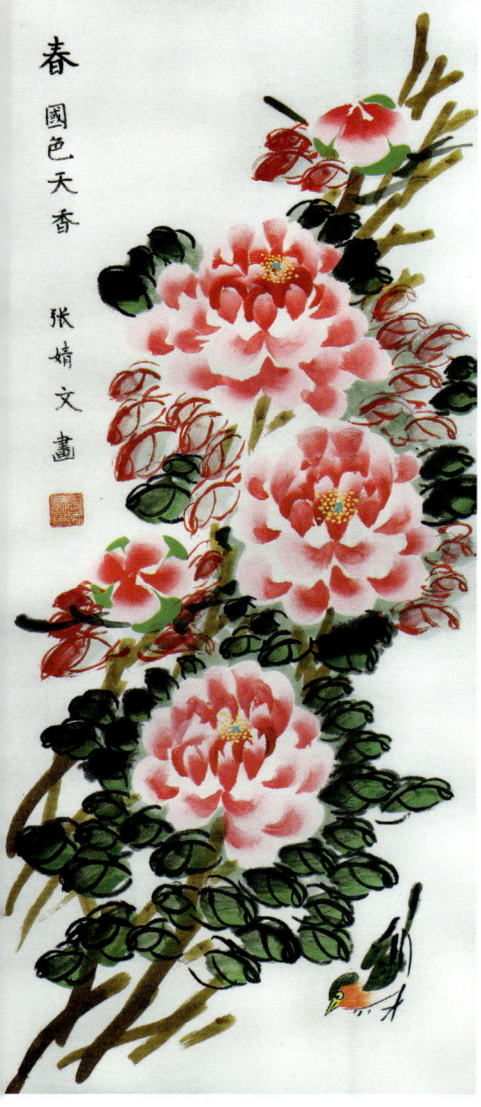
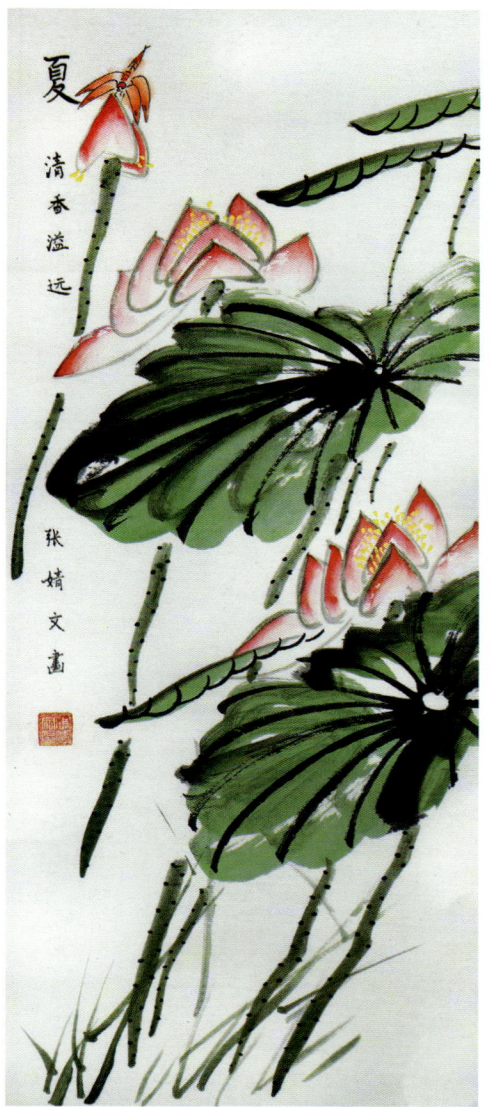
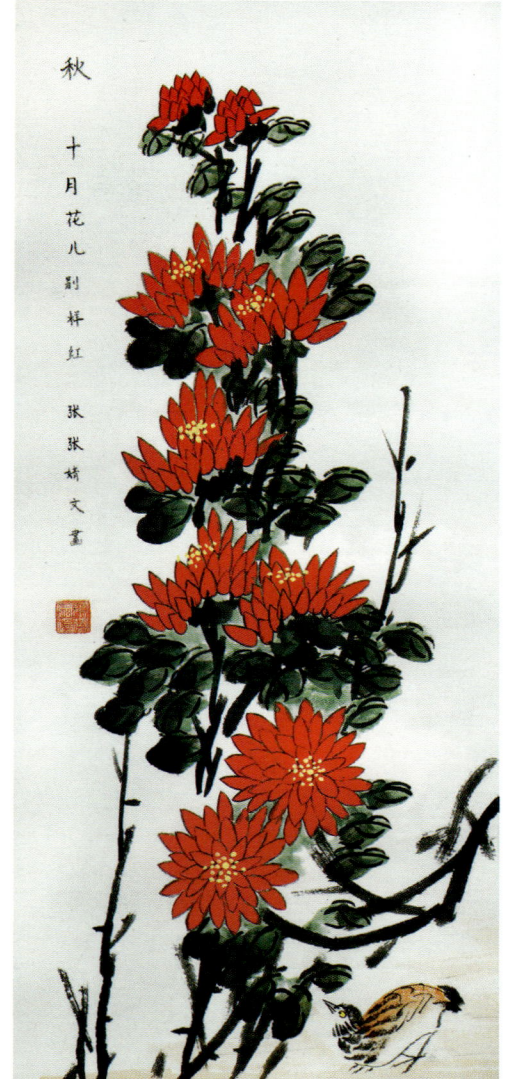
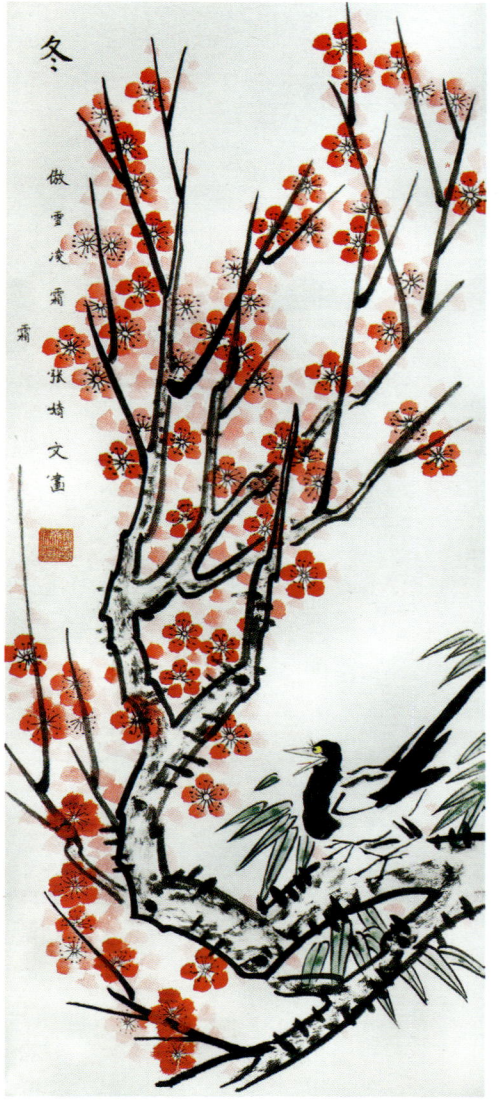

50 四季

张婧文

15岁 / 女

光影万千

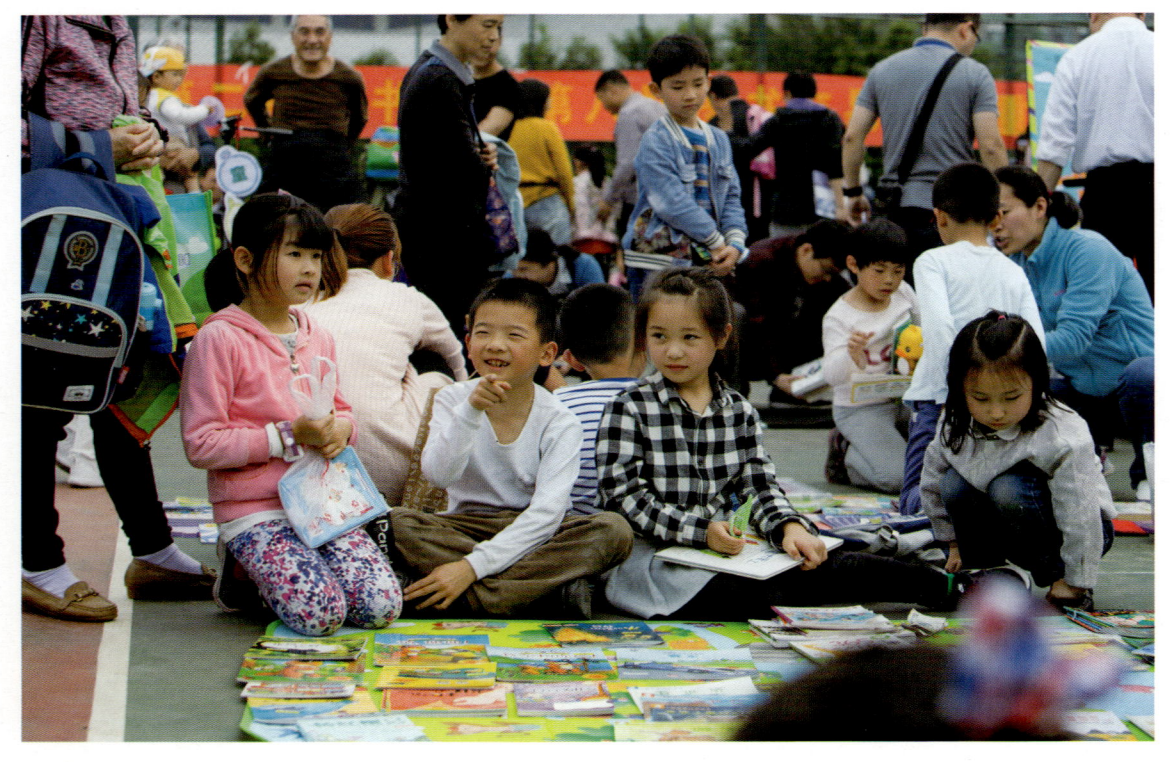

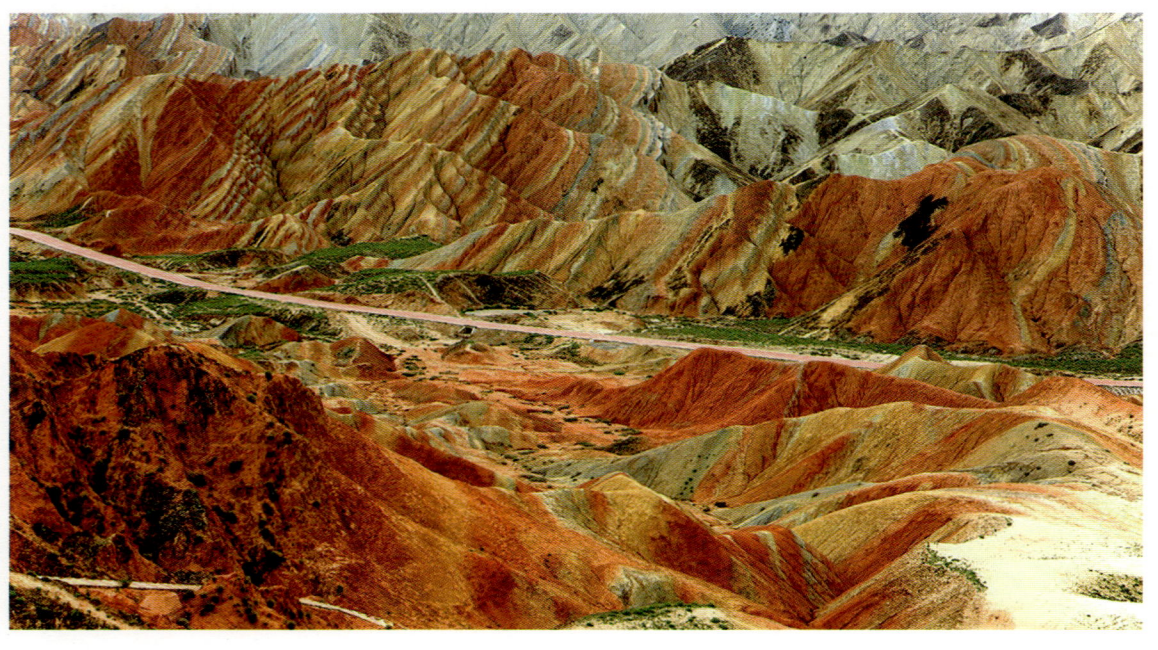

01 **图书交易会**
 刘娴荇
 9岁 / 女

02 **张掖七彩丹霞**
 万涵宇
 11岁 / 男

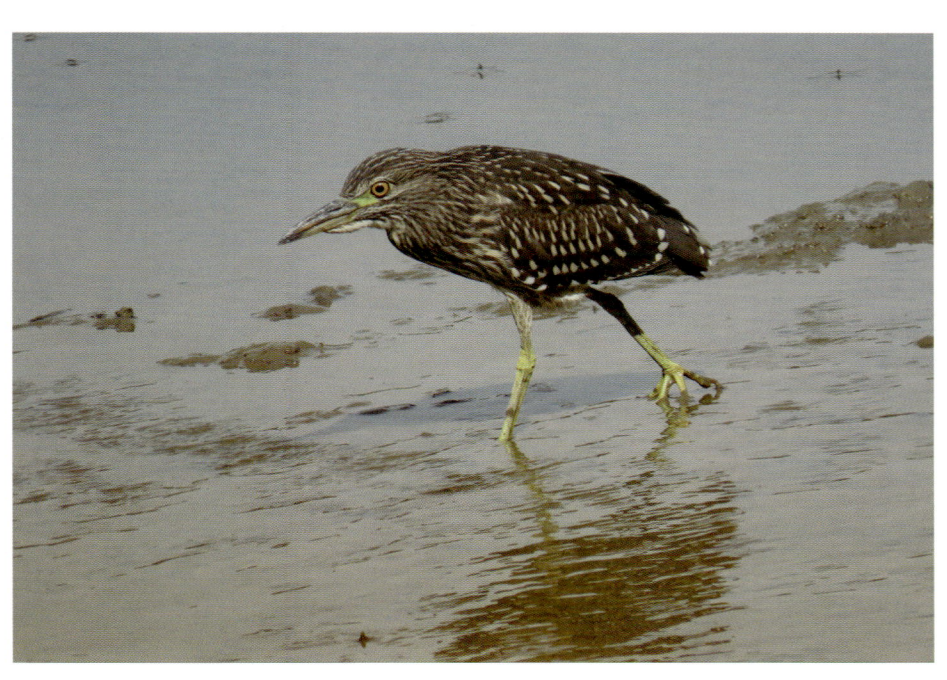
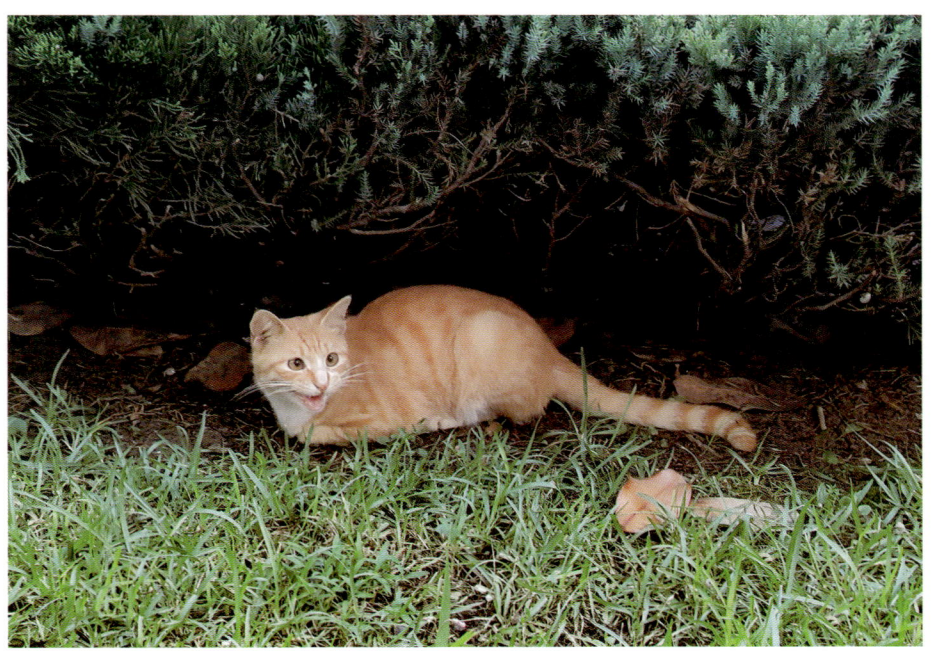

03 夜鹭宝宝独自捕食——成长
孙浩轩
10岁 / 男

04 Hi，我在这里呢！
杨凌漪
10岁 / 女

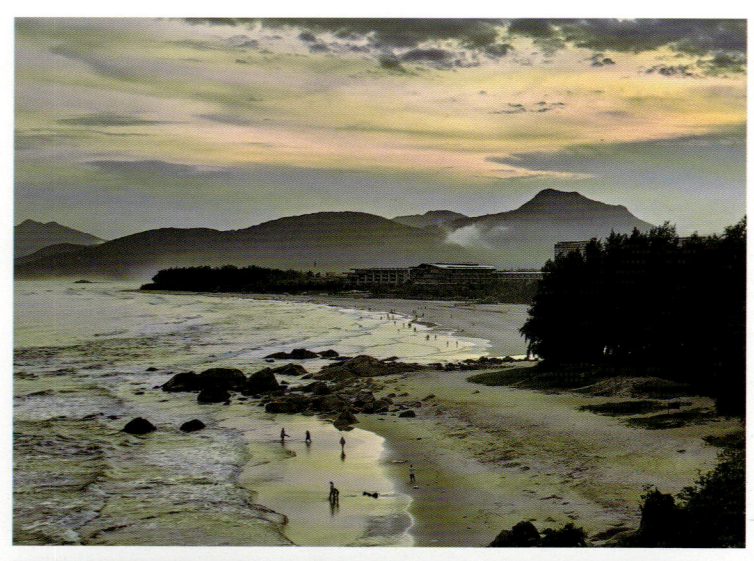

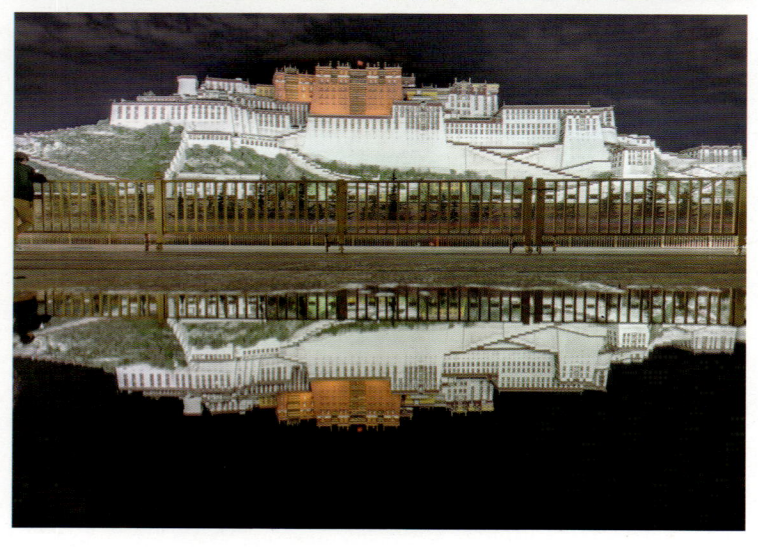

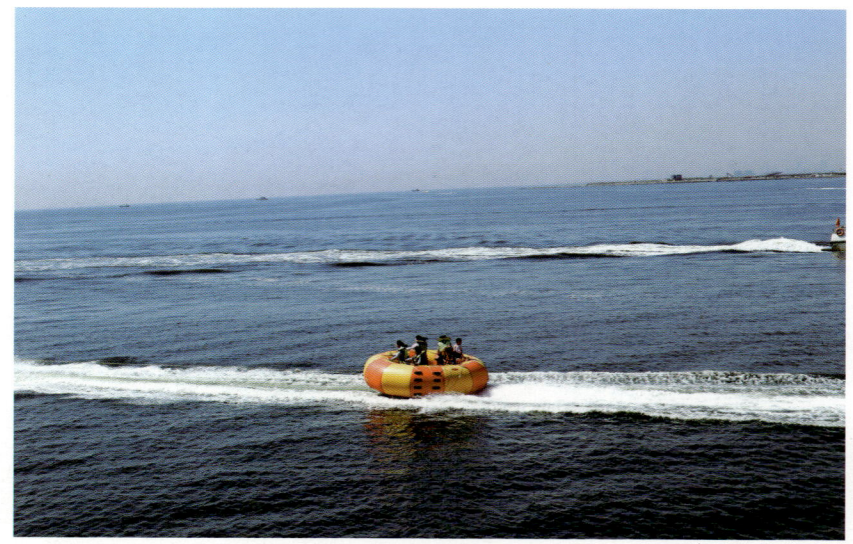

05 黄昏海滨
谢济宇
11岁 / 男

06 布达拉宫
万涵宇
11岁 / 男

07 乘风破浪
杨子韩
11岁 / 男

08 人在画中游
杜宇辰
12岁 / 男

09 中科大附中校园

姚鸣宇

12岁 / 男

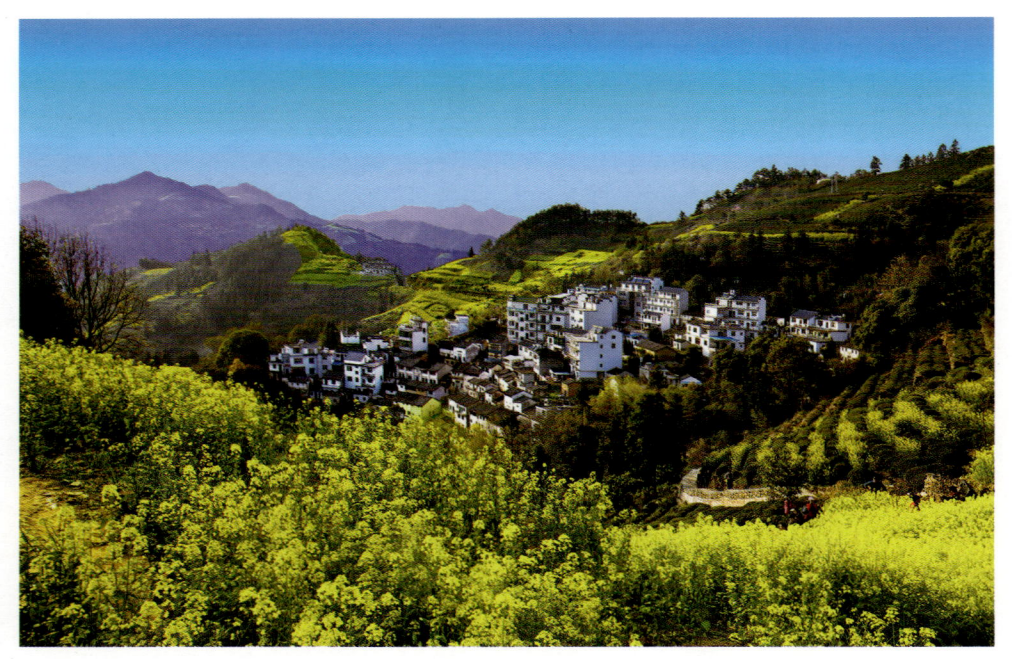

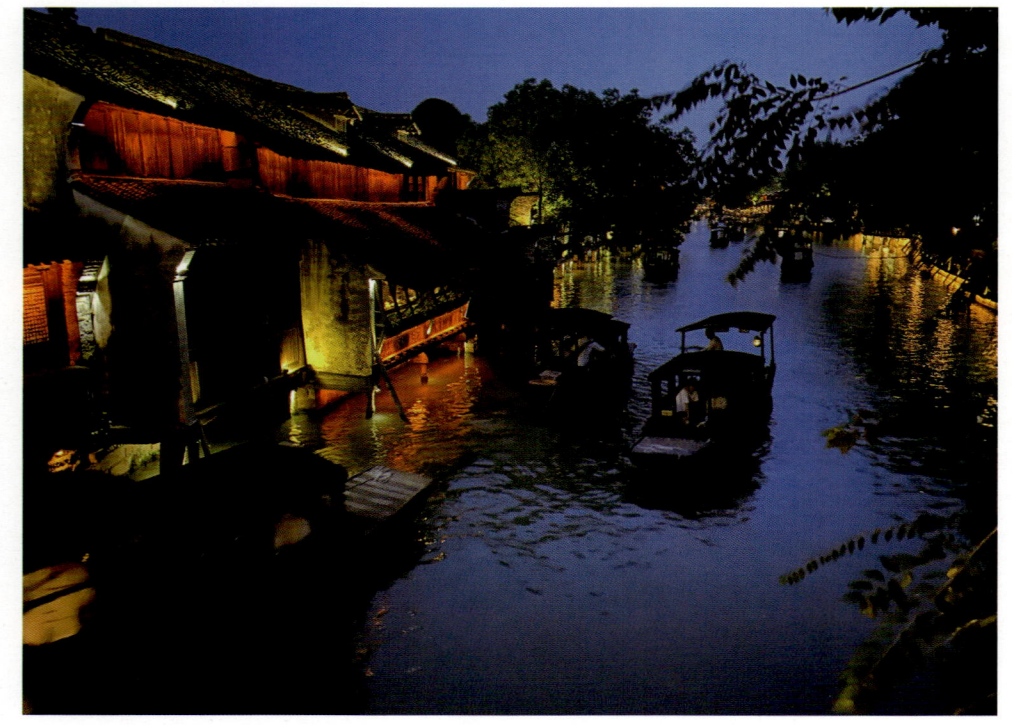

10 山村春色美
王泽同
12岁 / 男

11 水乡的夜
刘木梓
13岁 / 男

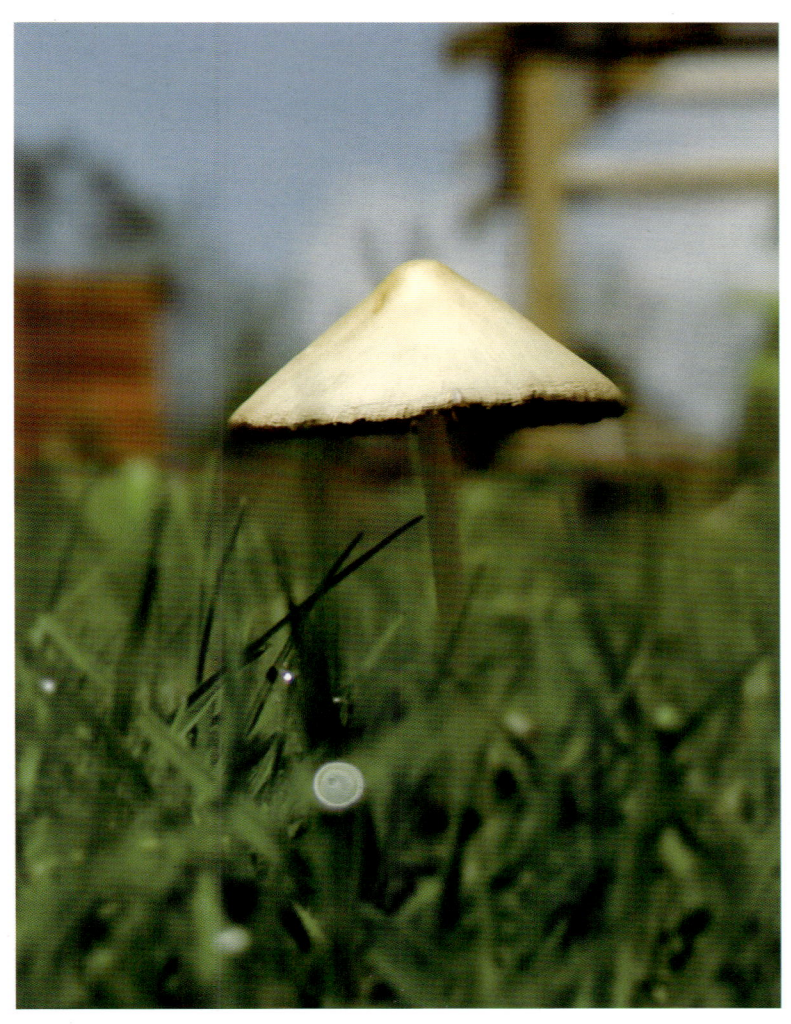
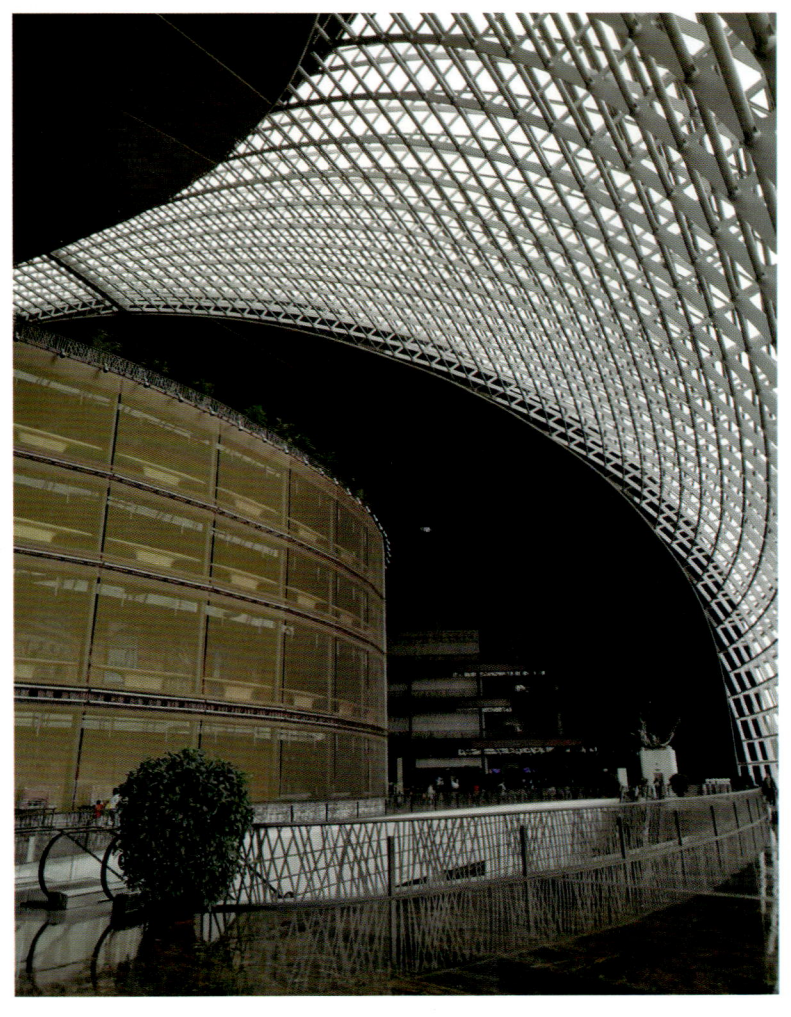

12 小蘑菇
张民昊
12岁 / 男

13 国家大剧院
吴浩桢
12岁 / 男

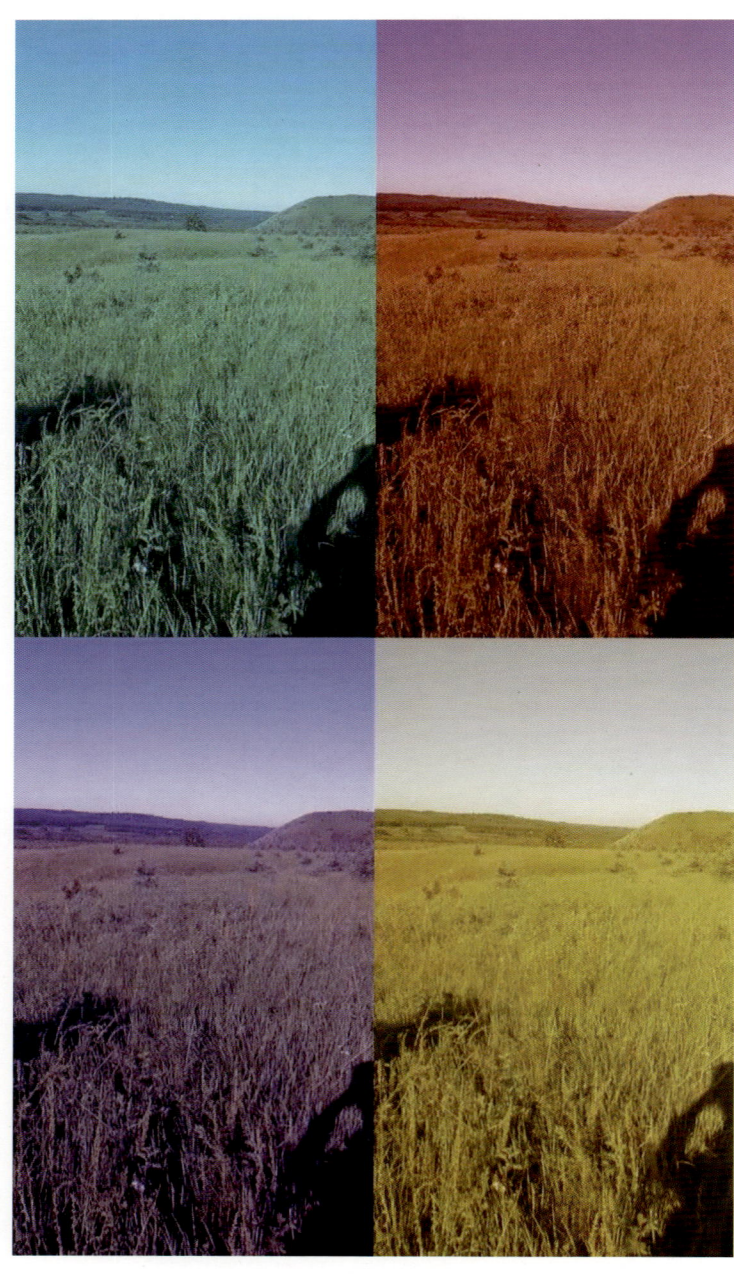

14 美丽的大草原
程士则
13岁 / 男

15 韶华
邓湘雯
13岁 / 女

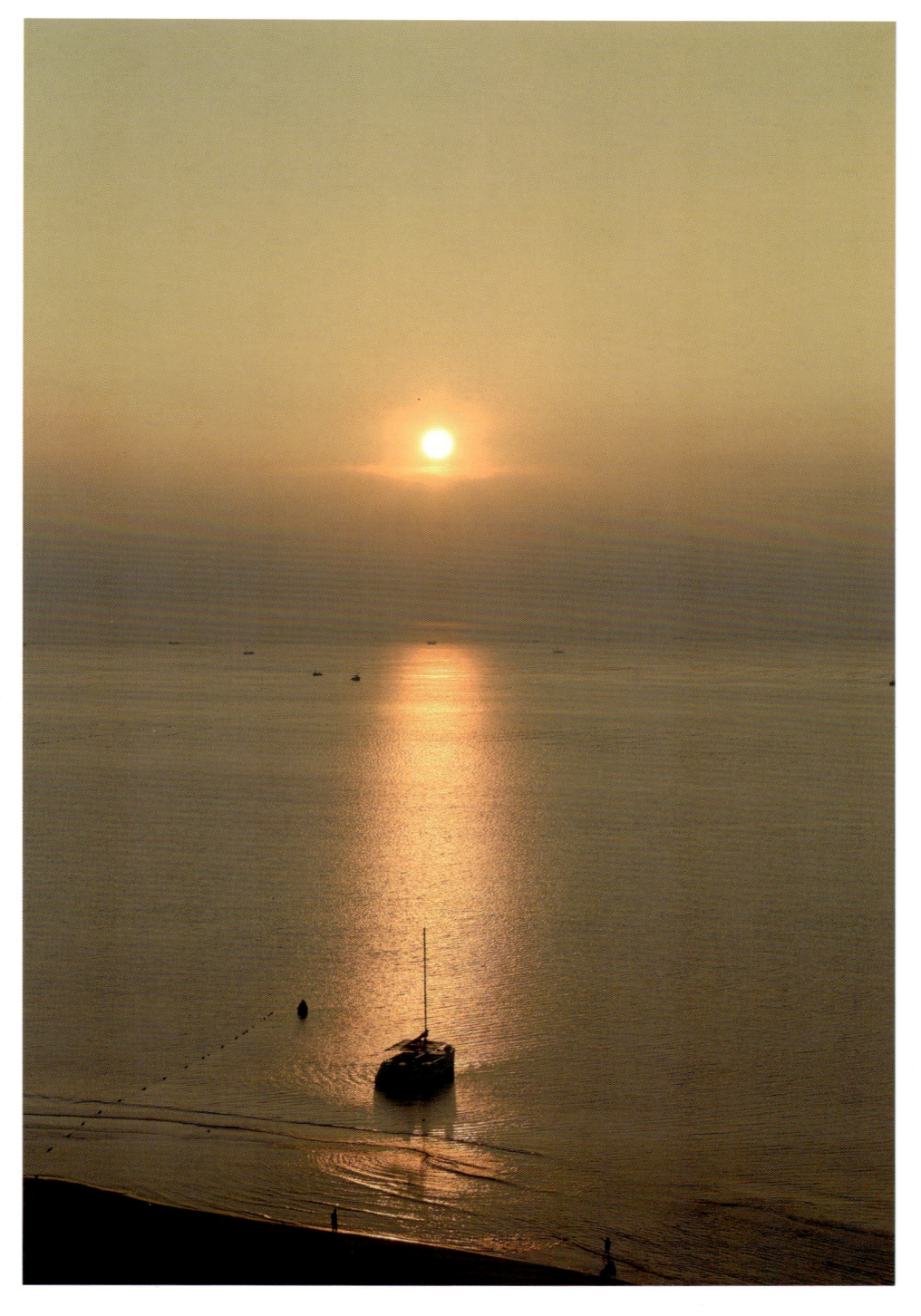

16 夕阳

毛彦沣

15岁 / 女

教师作品

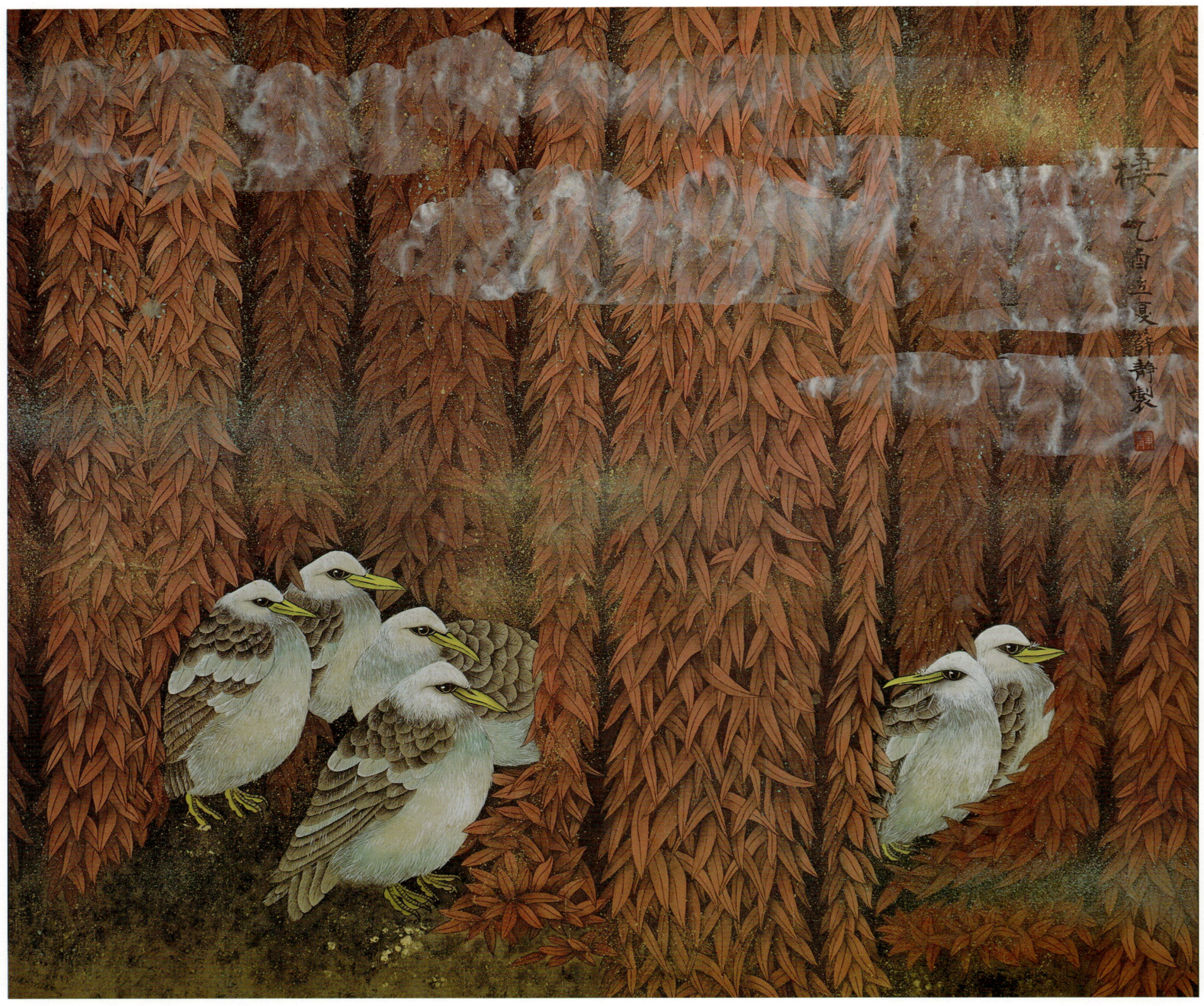

01 栖
工笔
薛 静

02 星夜
水彩
陆 蔓

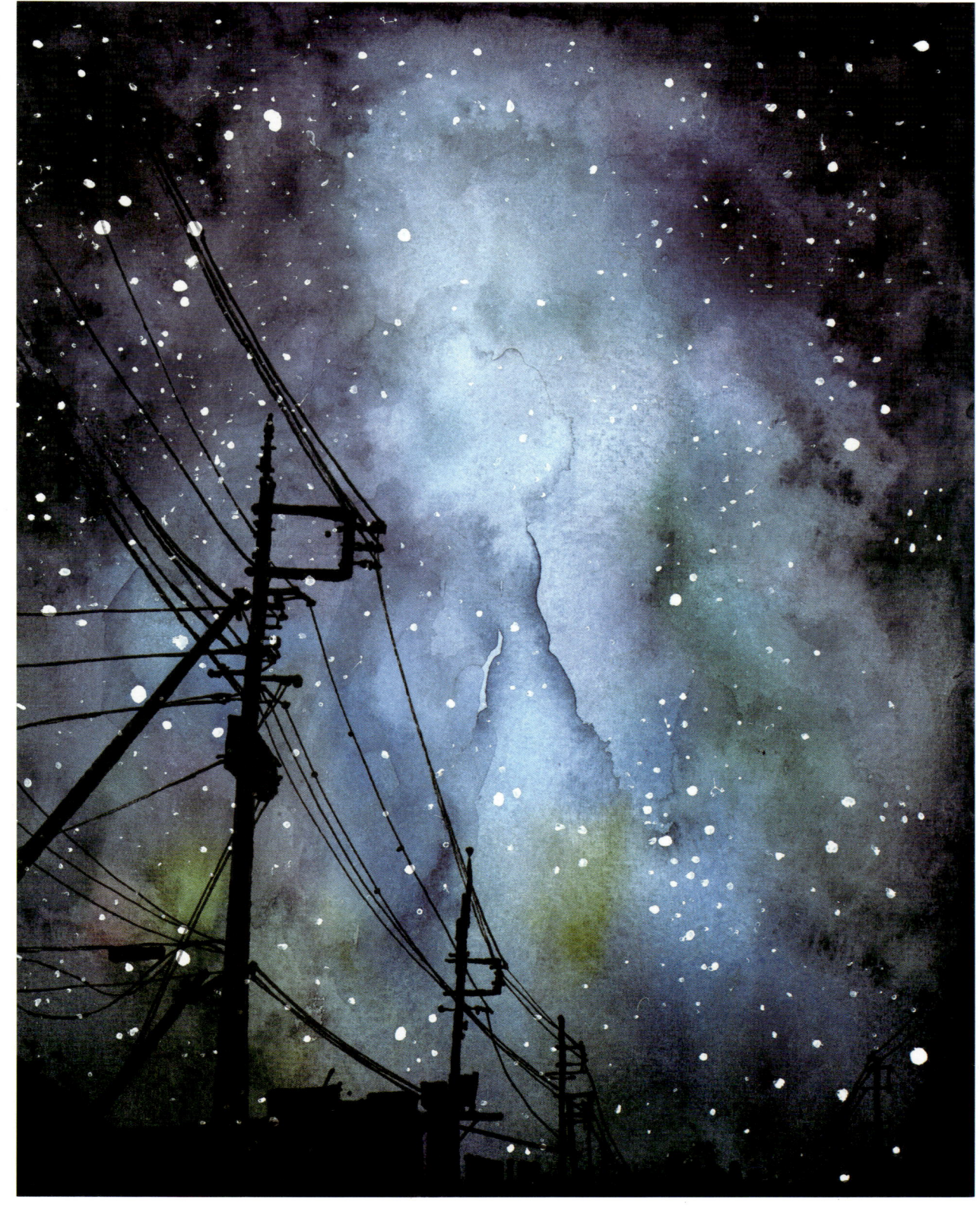

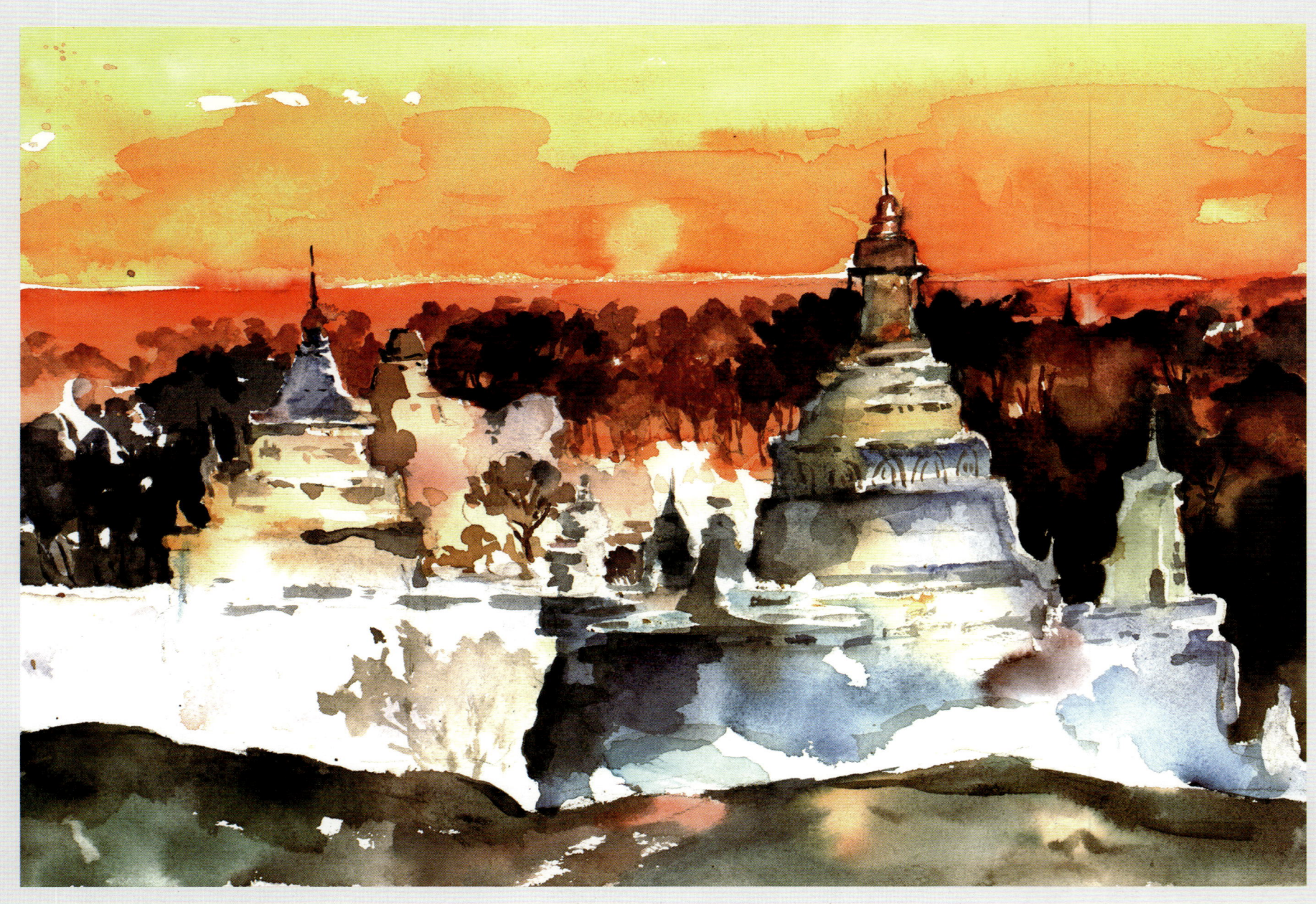

03 醒来

水彩

薛 静

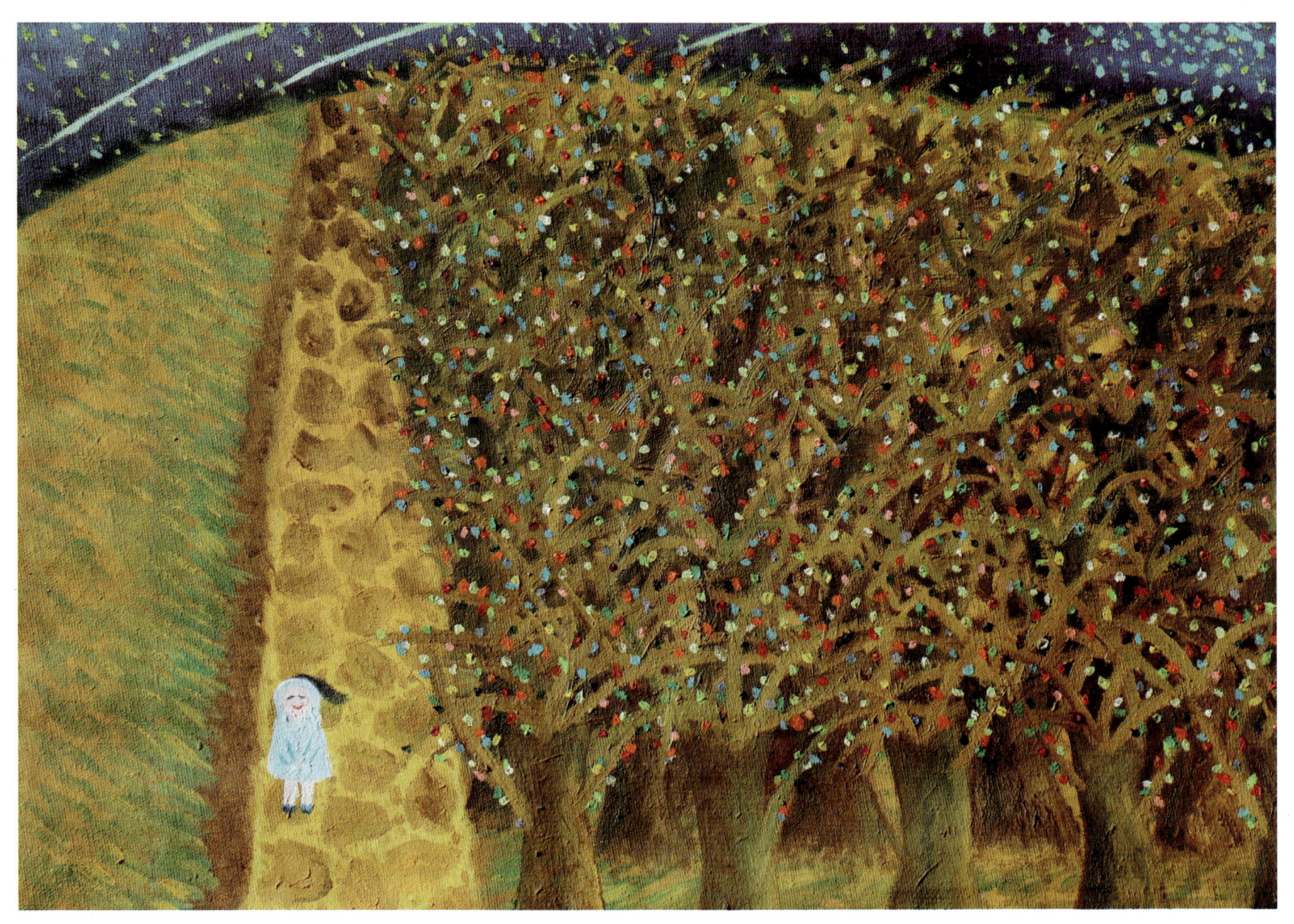

04 梦·寻
油画
潘 潇

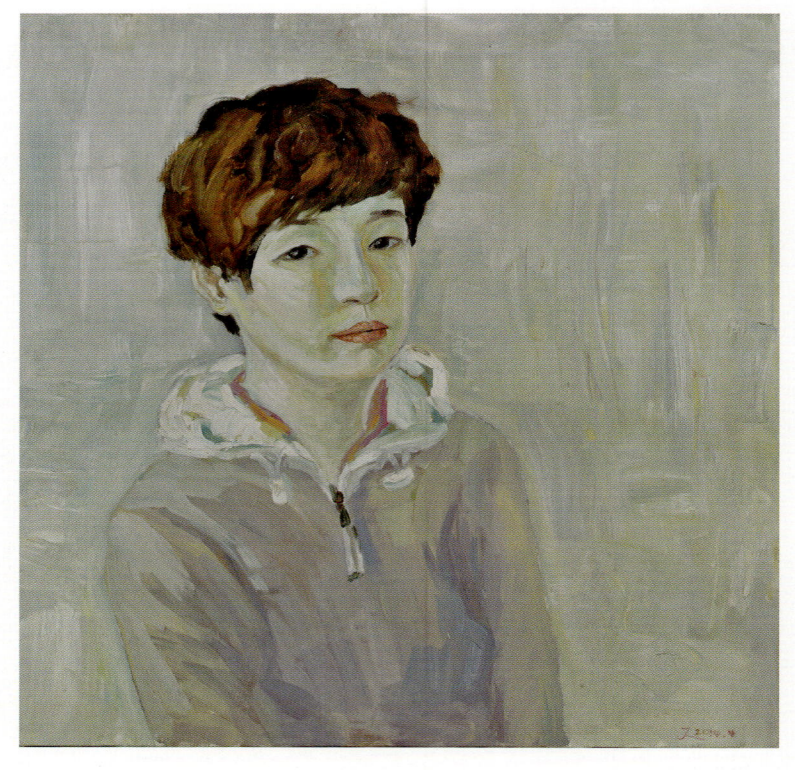

05 笑一个
油画
江玉果

06 自画像
油画
江玉果

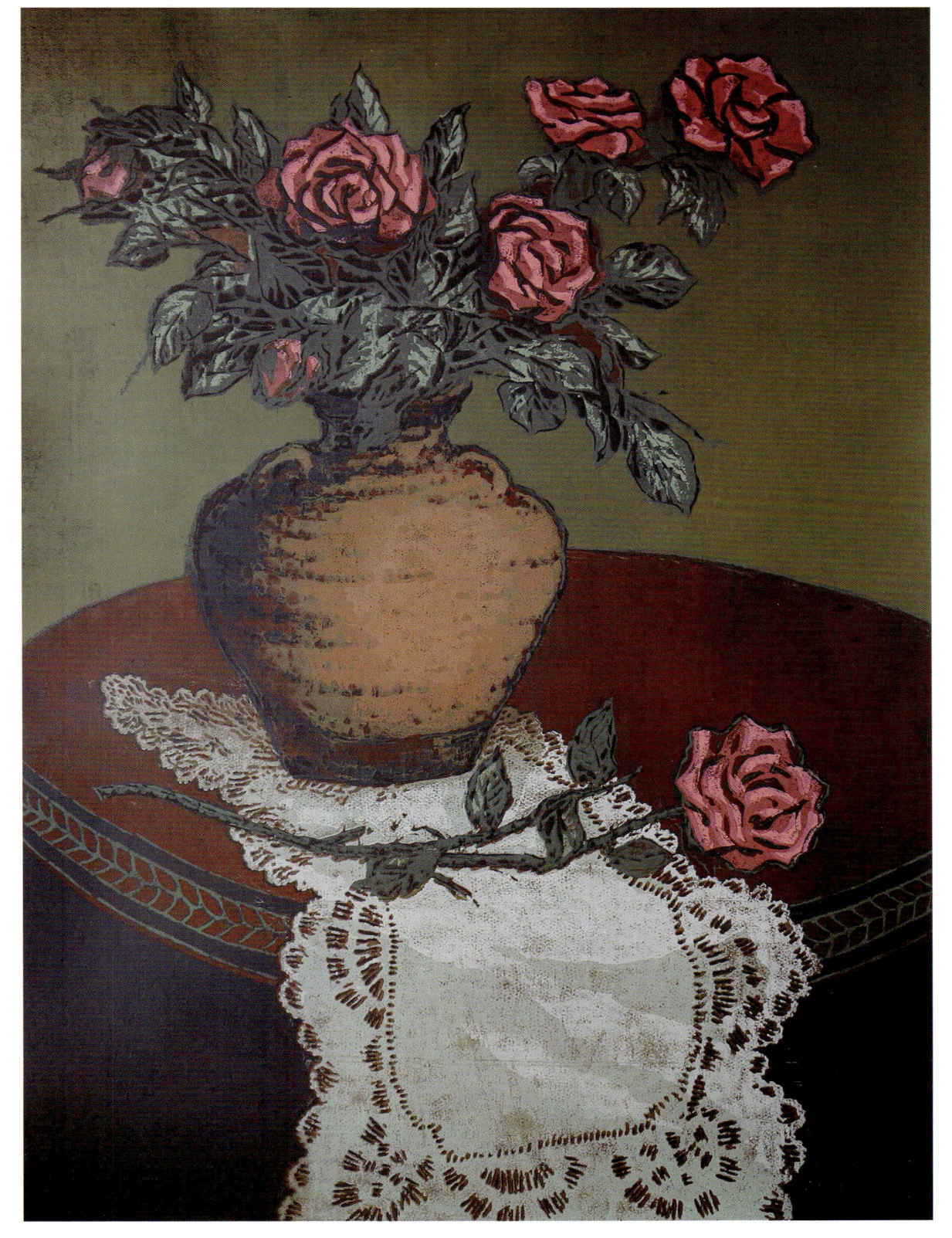

07 案玫

套色版画

程春旭

知老之將至及其所之既惓情
隨事遷感慨係之矣向之所
欣俛仰之間以為陳迹猶不
能不以之興懷況脩短隨化終
期於盡古人云死生亦大矣豈
不痛哉每攬昔人興感之由
若合一契未嘗不臨文嗟悼不
能喻之於懷固知一死生為虛
誕齊彭殤為妄作後之視今
亦由今之視昔悲夫故列
敘時人錄其所述雖世殊事
異所以興懷其致一也後之攬
者亦將有感於斯文

庚子四月金榮

永和九年歲在癸丑暮春之初會于會稽山陰之蘭亭脩禊事也群賢畢至少長咸集此地有崇山峻領茂林脩竹又有清流激湍暎帶左右引以為流觴曲水列坐其次雖無絲竹管弦之盛一觴一詠亦足以暢敘幽情是日也天朗氣清惠風和暢仰觀宇宙之大俯察品類之盛所以遊目騁懷足以極視聽之娛信可樂也夫人之相與俯仰一世或取諸懷抱悟言一室之內或因寄所託放浪形骸之外雖趣舍萬殊靜躁不同當其欣於所遇暫得於己快然自足不

08 臨《蘭亭序》

书法

马慧宾

09 临《王福庵篆书楹联》
书法
徐 尚

10 左宗棠联
书法
马慧宾

春風楊柳萬千條，六億神州盡舜堯。紅雨隨心翻作浪，青山著意化為橋，銀鋤落地動三河，鐵臂搖借問瘟君欲何往，紙船明燭照天燒。

節錄毛澤東七律詩 送瘟神 向抗疫英雄致敬
庚子初春 王彥書於家中

11 《送瘟神》
书法
王 彦

红军不怕远征难，万水千山只等闲。
五岭逶迤腾细浪，乌蒙磅礴走泥丸。
金沙水拍云崖暖，大渡桥横铁索寒。
更喜岷山千里雪，三军过后尽开颜。

七律长征　庚子年九月　巴贵军书

12 《七律·长征》
书法
巴贵军

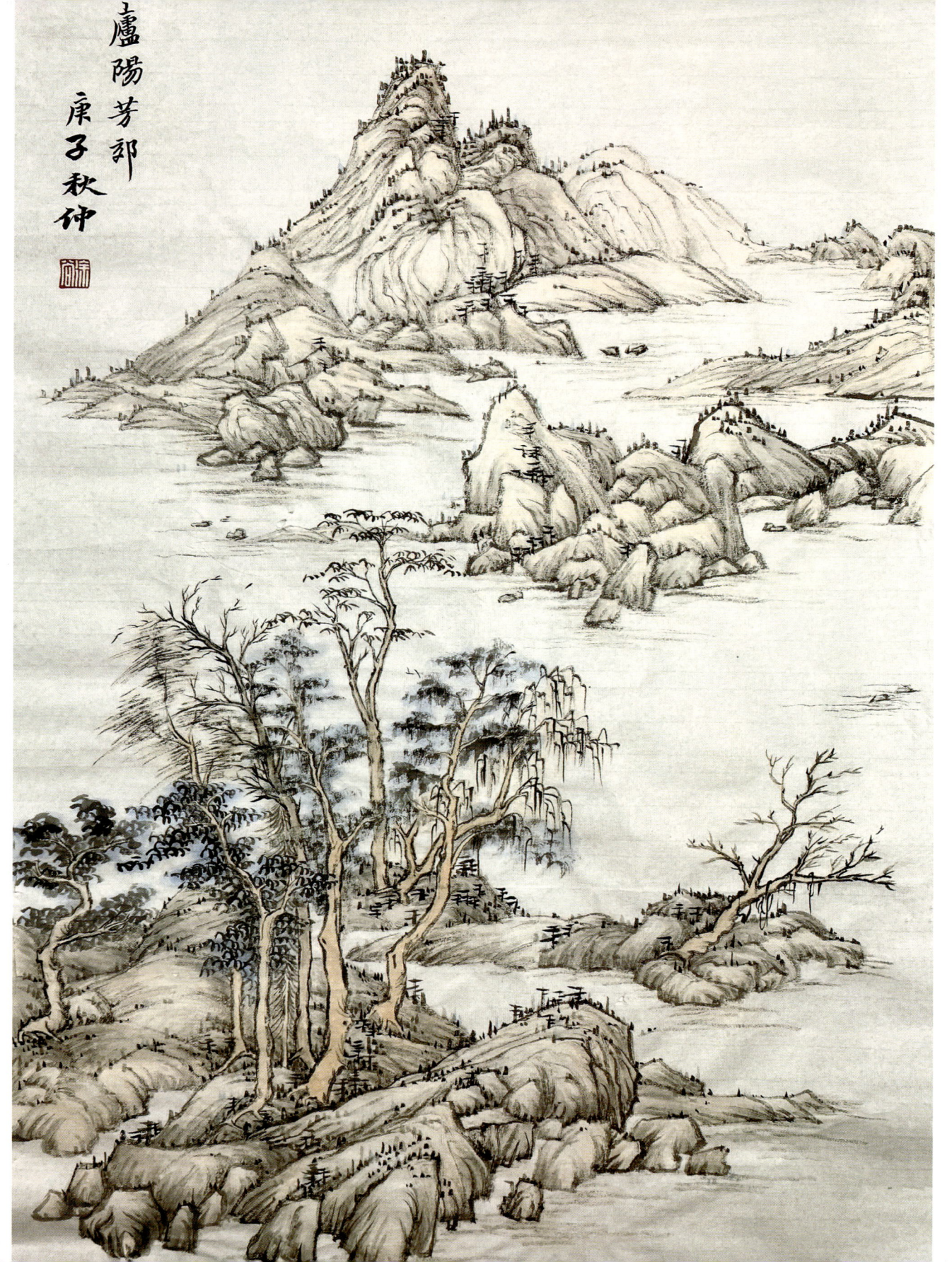

13 庐阳芳郊
国画
徐尚

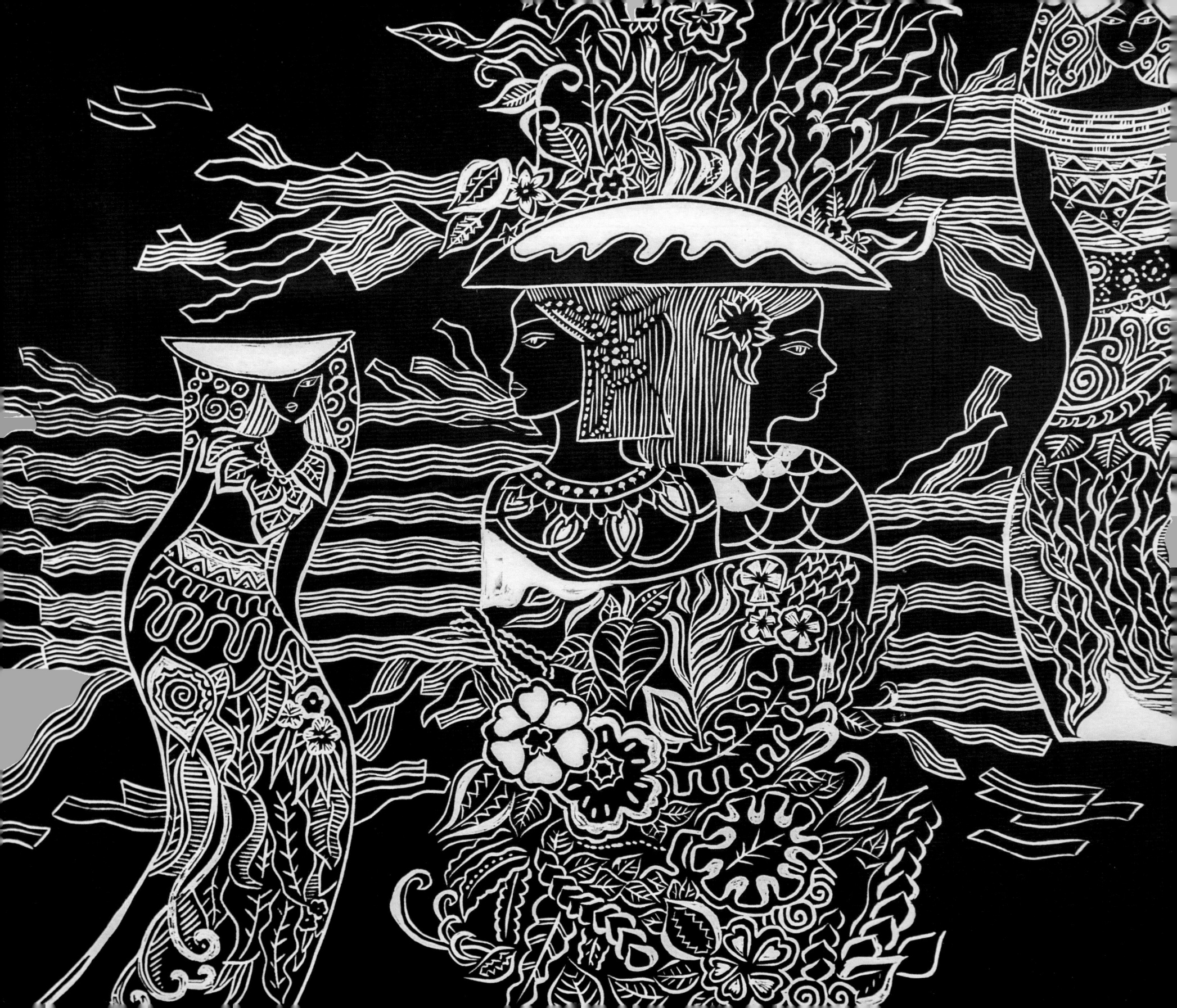

14 未央
黑白版画
程春旭

15 《我的祖国》
书法
杨 韩

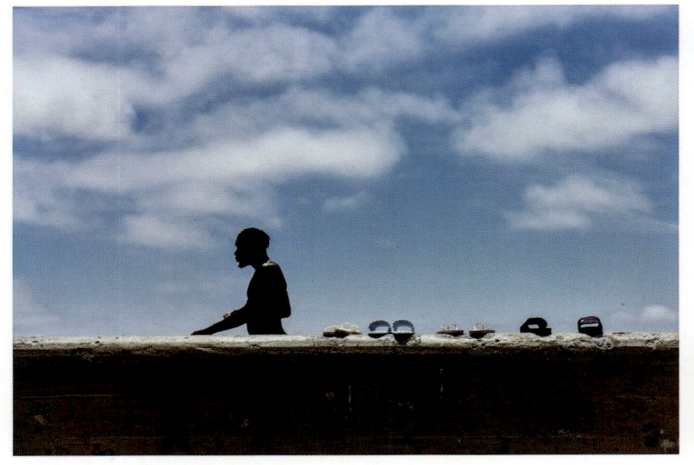
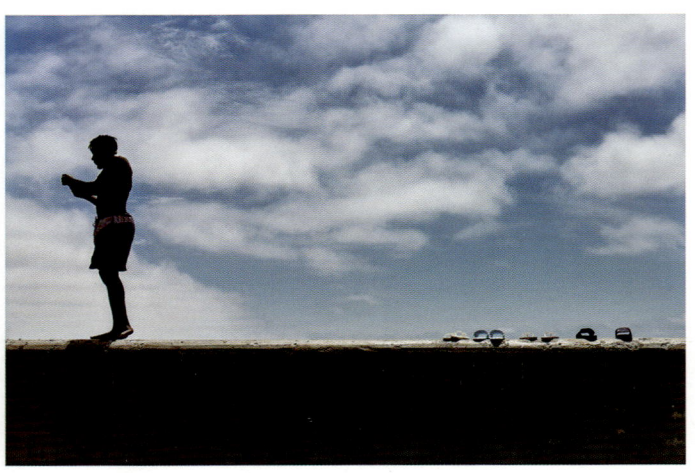
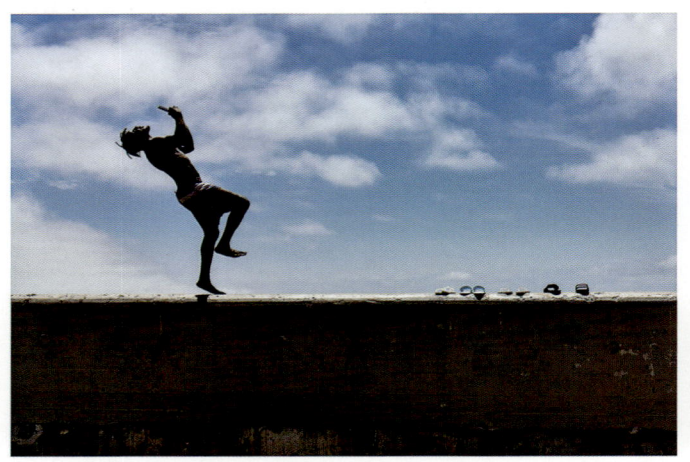
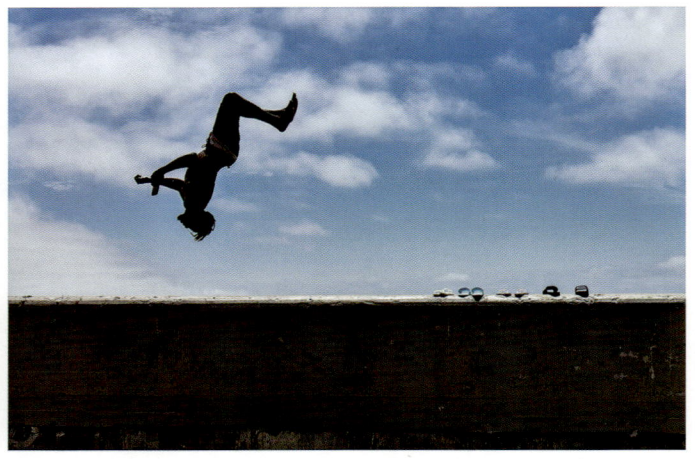
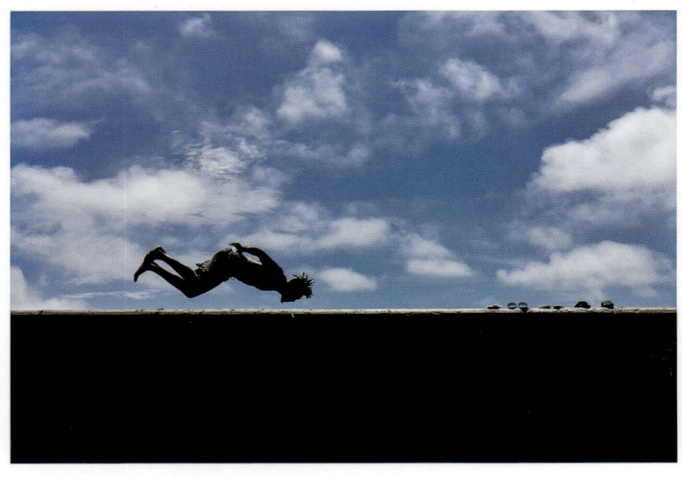
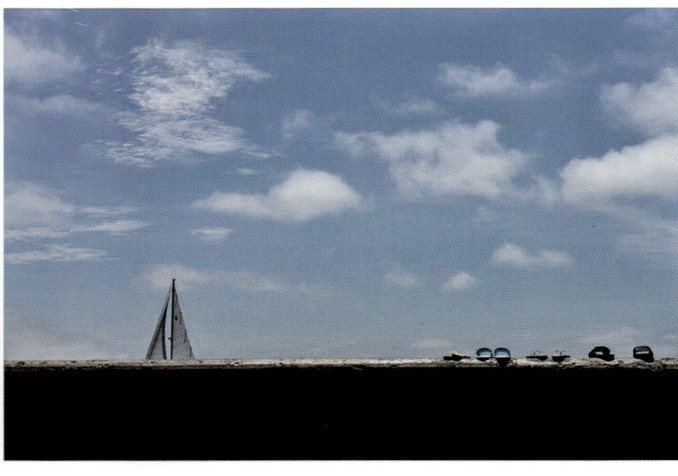

16 跳跃

摄影

张栋宇

17 运动会终点的蓝精灵
摄影
王 飞

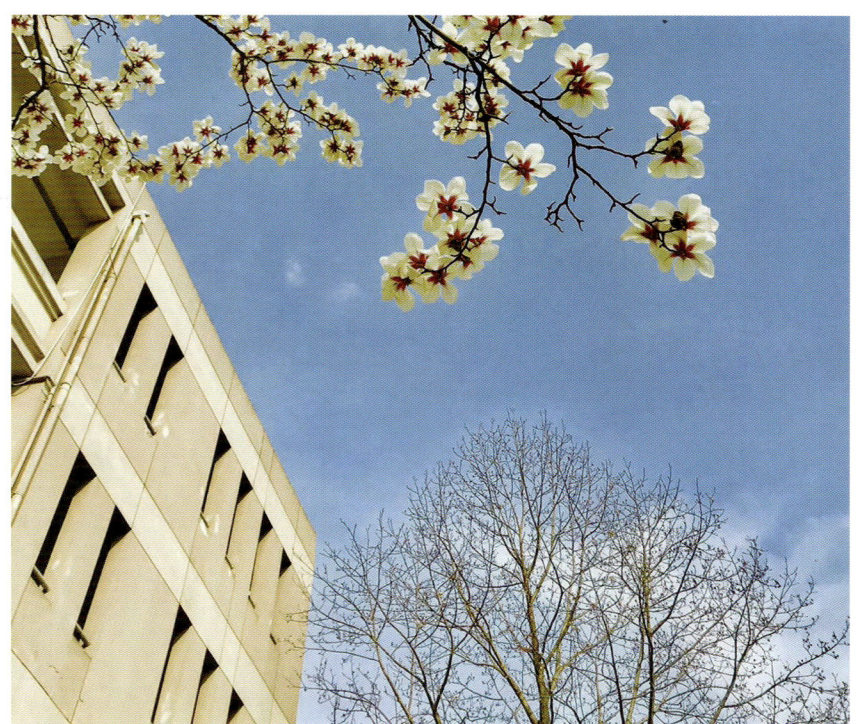

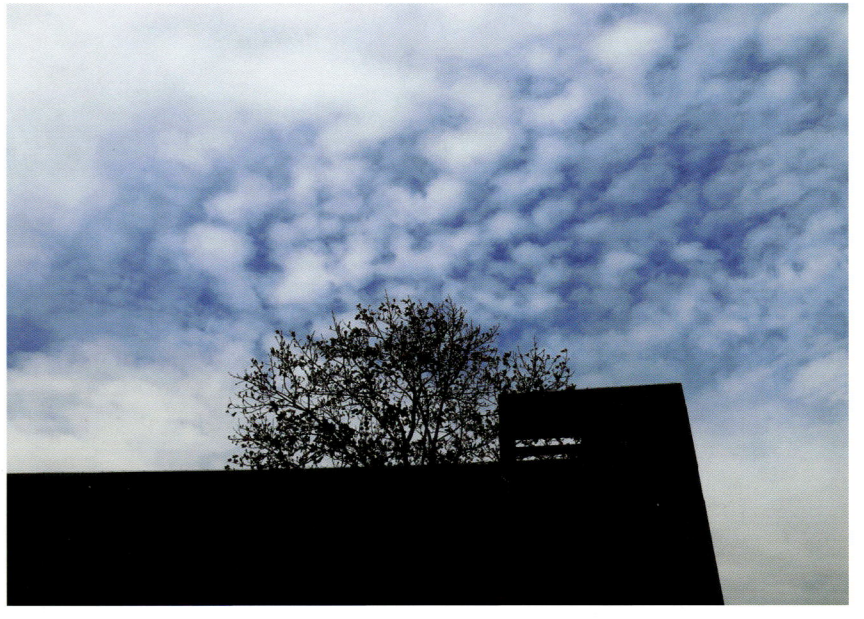

18 玉兰
摄影
赵子君

19 云与树
摄影
赵子君

20 秋日·微光掠影
摄影
陆 蔓

21 窗外
摄影
王 飞

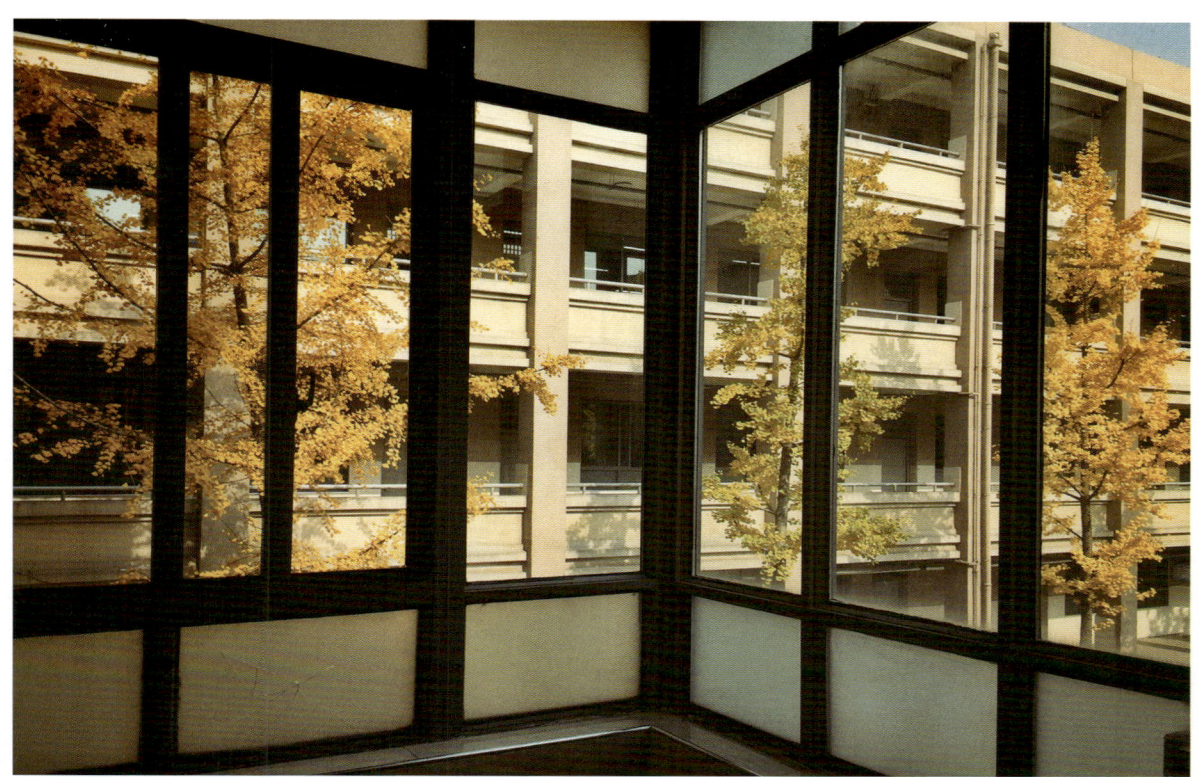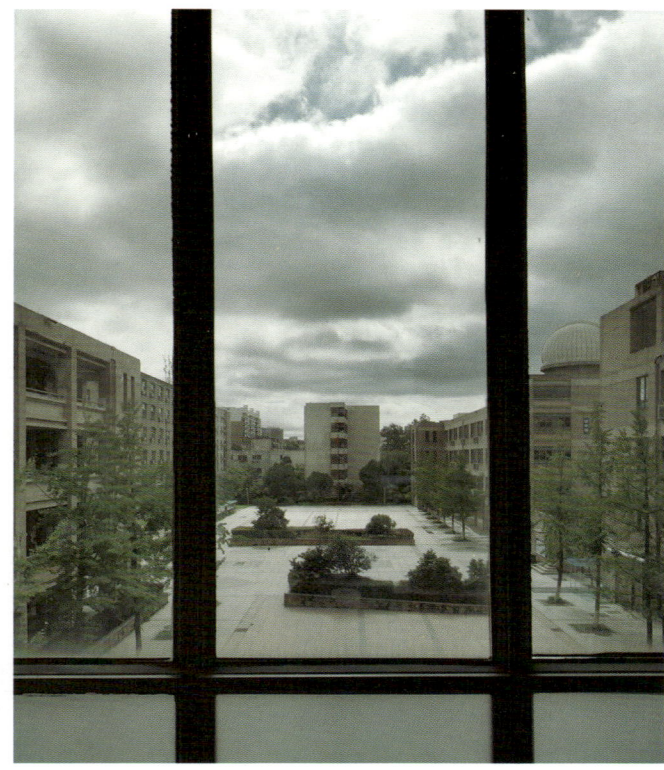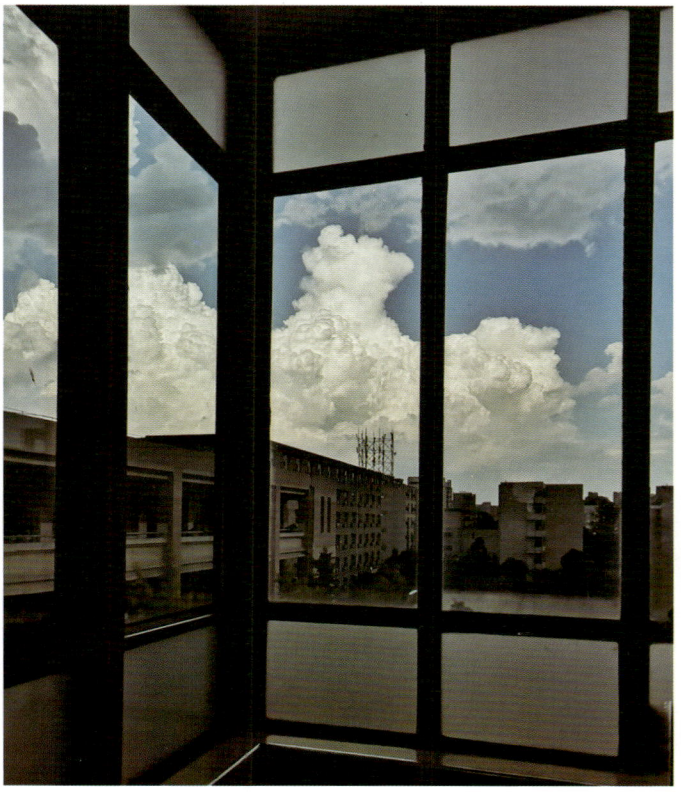

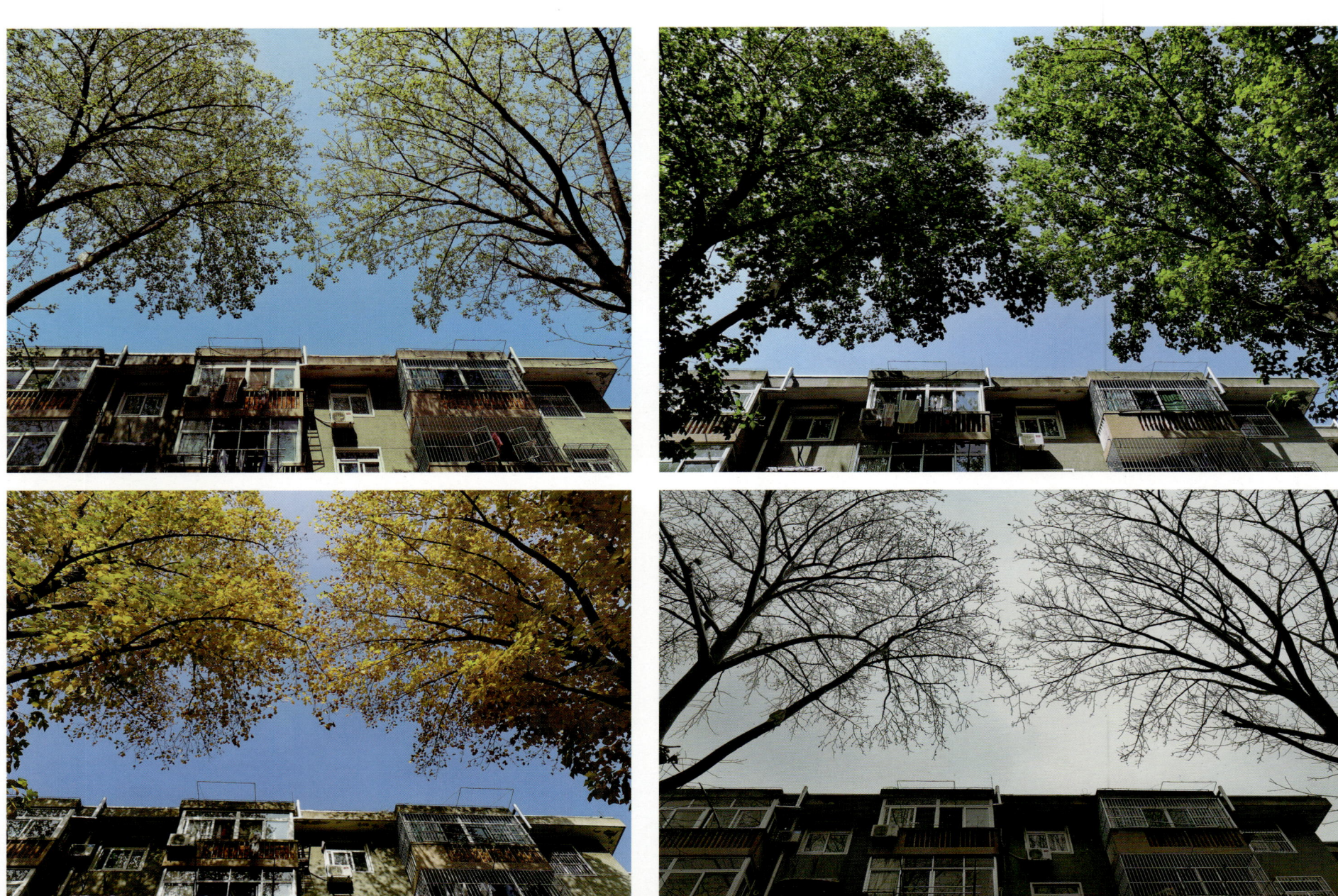

22 四季
摄影
王 飞

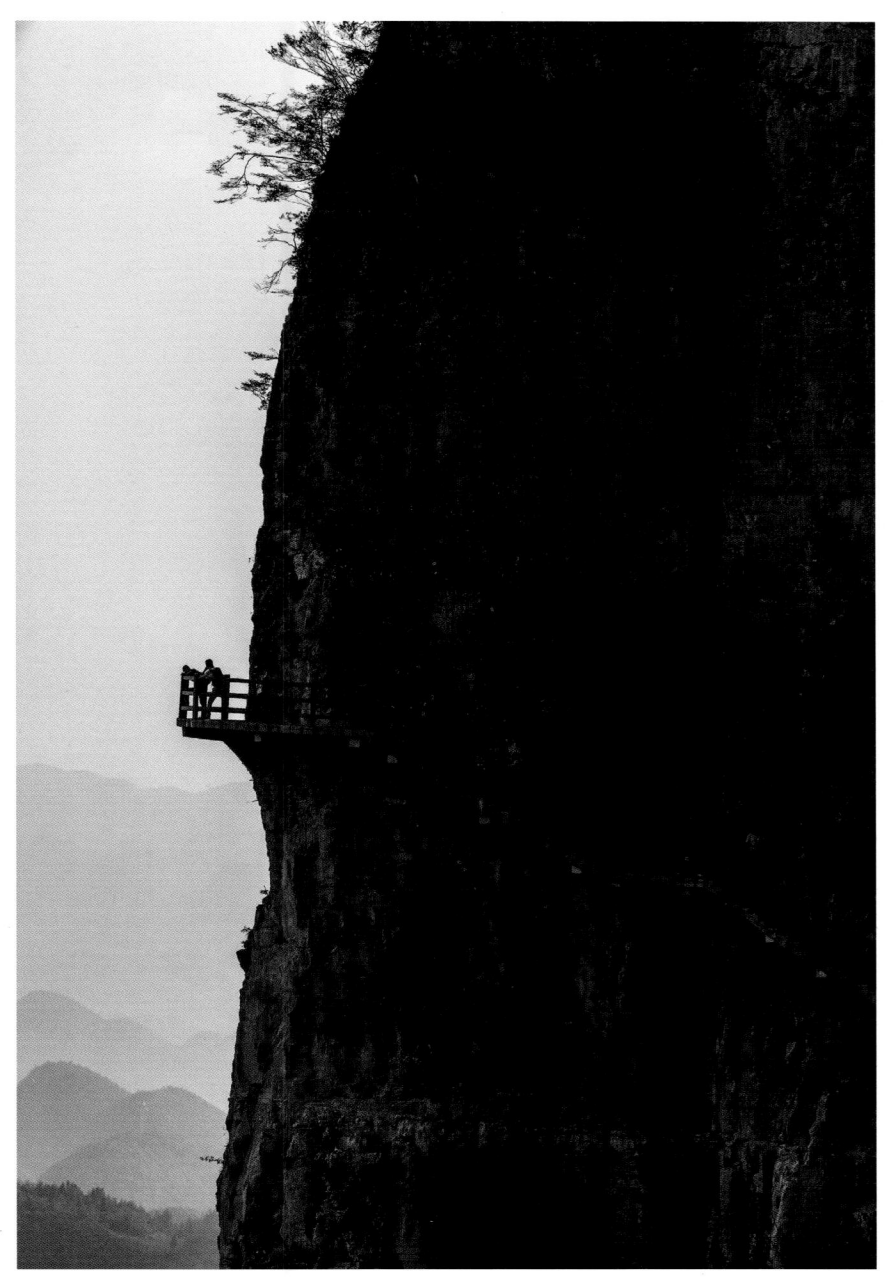

23 观云　　**24 守护**
摄影　　　　摄影
王　飞　　　张栋宇

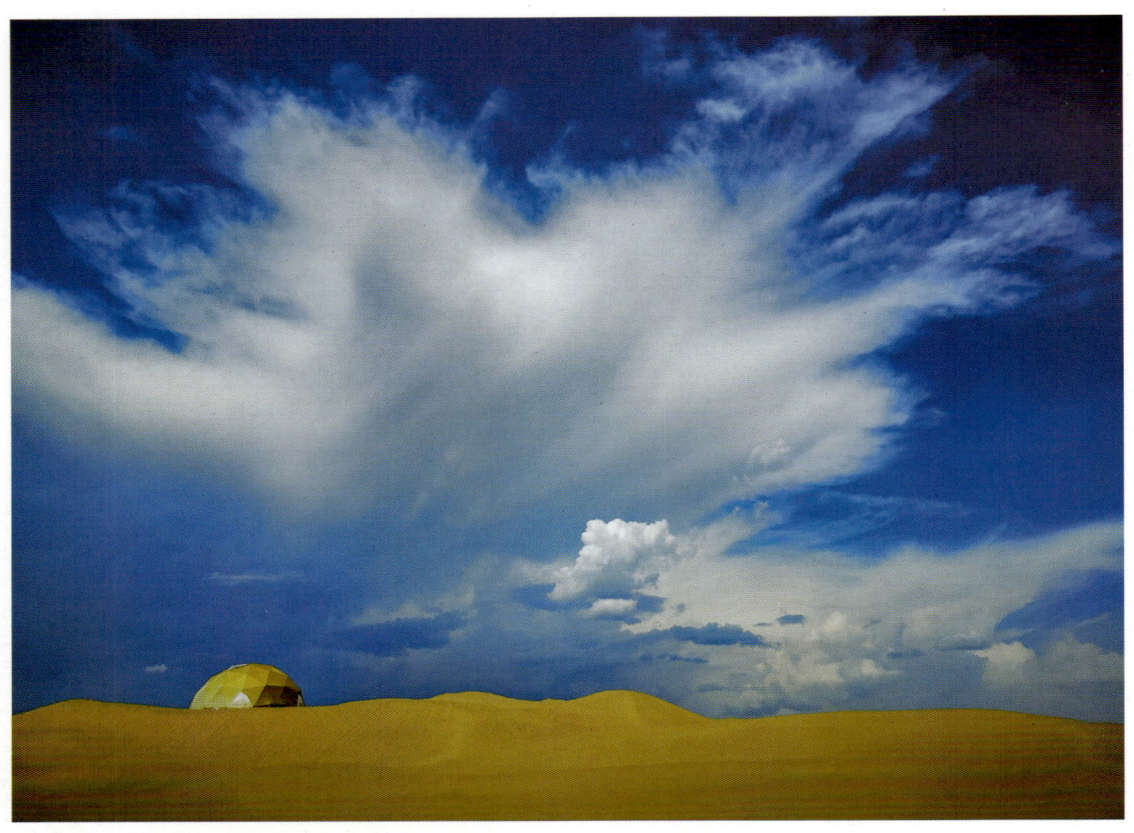

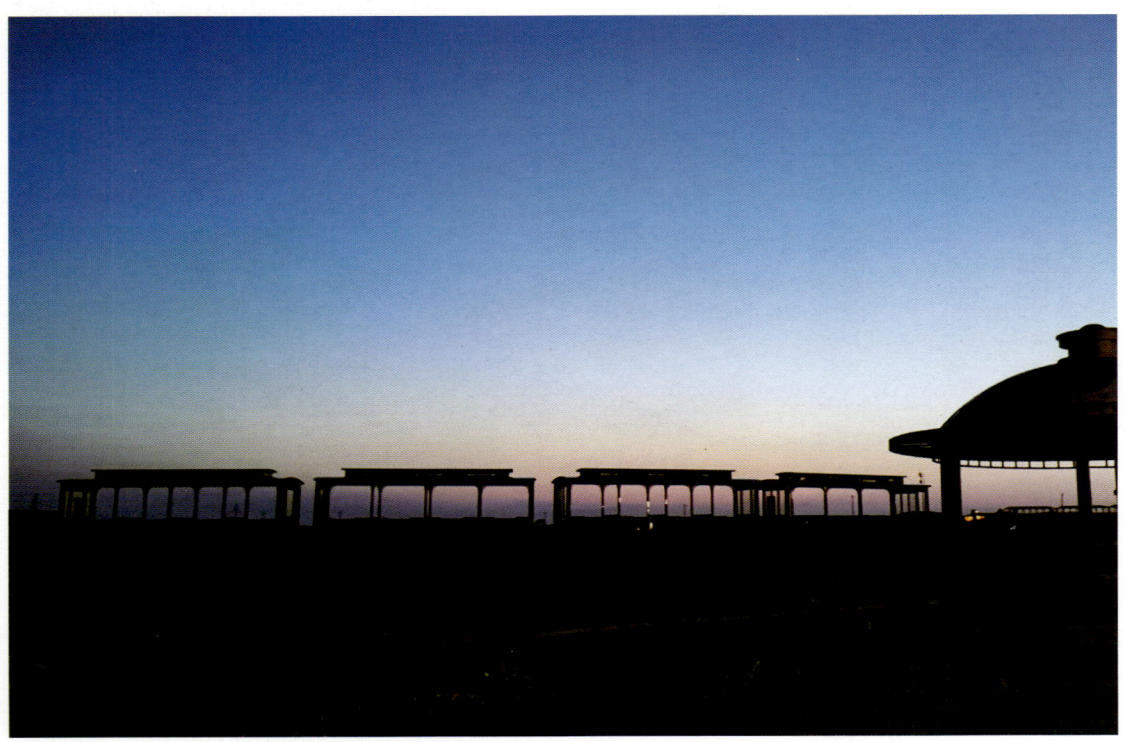

25 内蒙古风情
摄影
夏 倩

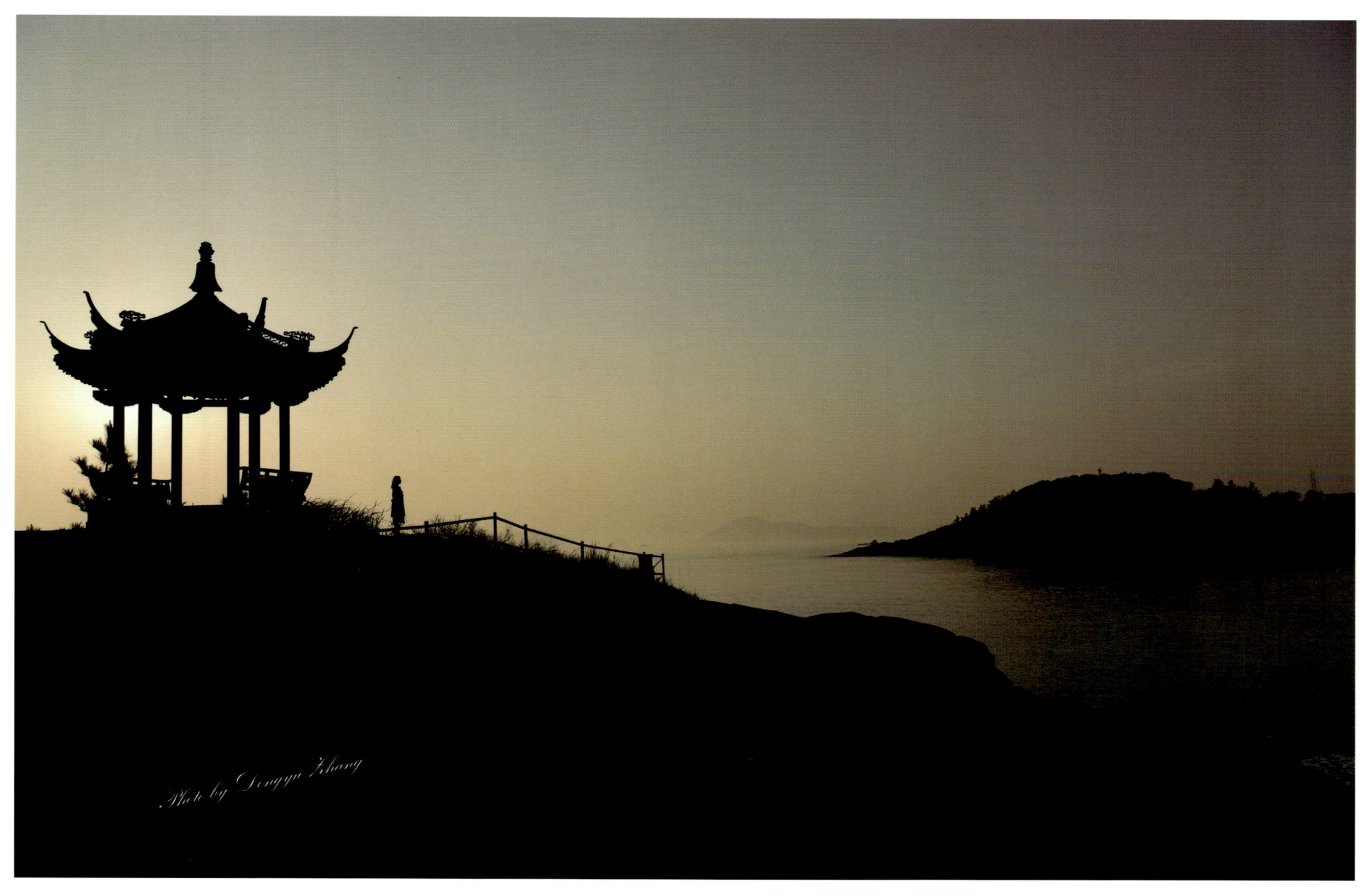

26 幻境
摄影
张栋宇

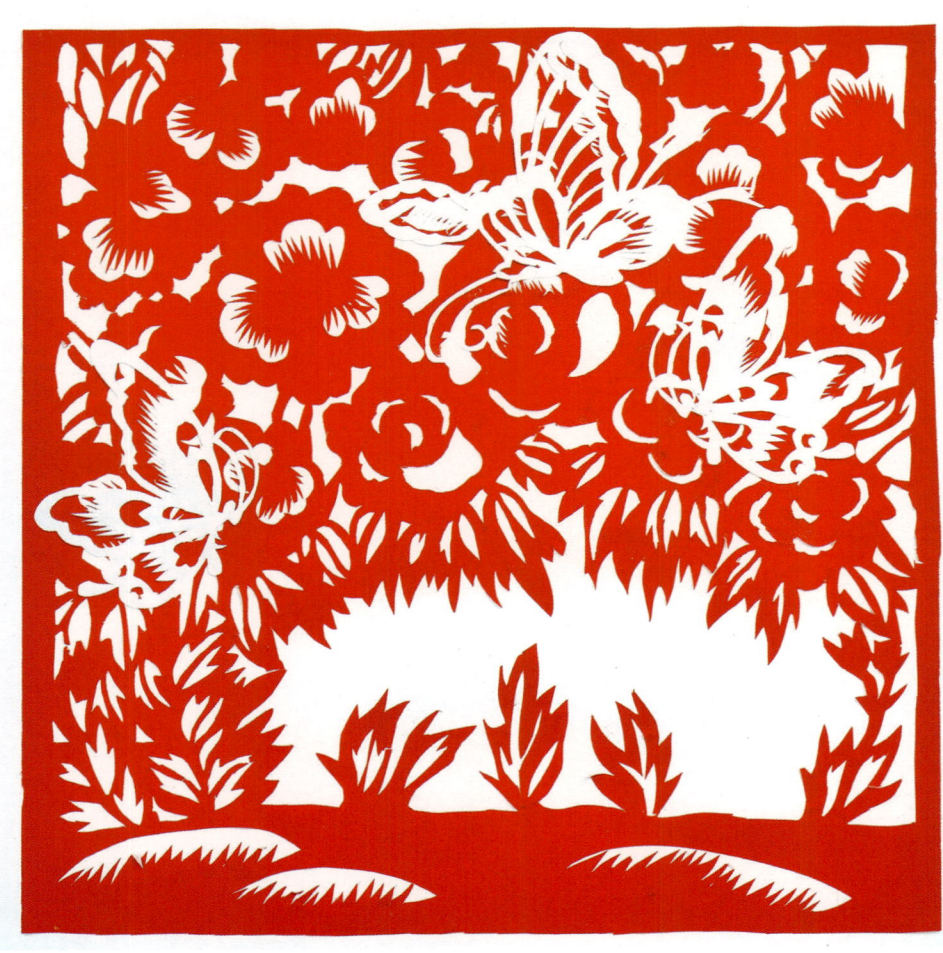
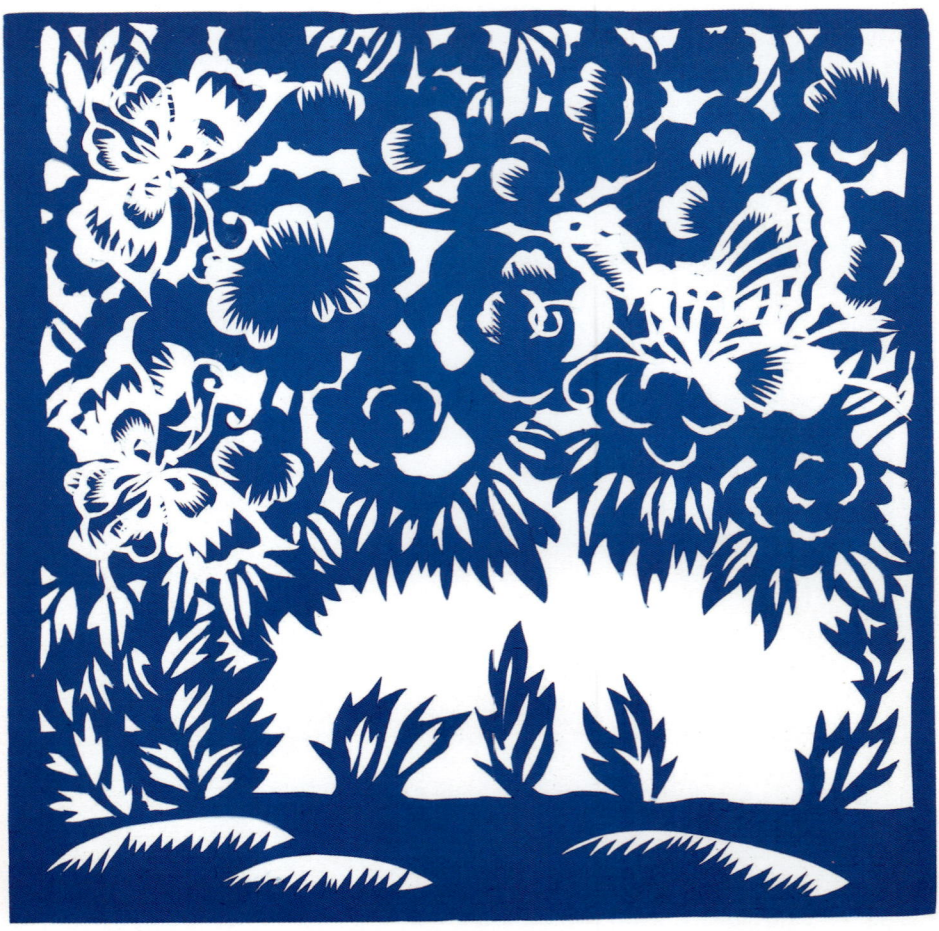

27 蝶舞翩翩花嫣然
剪纸
吴燕燕

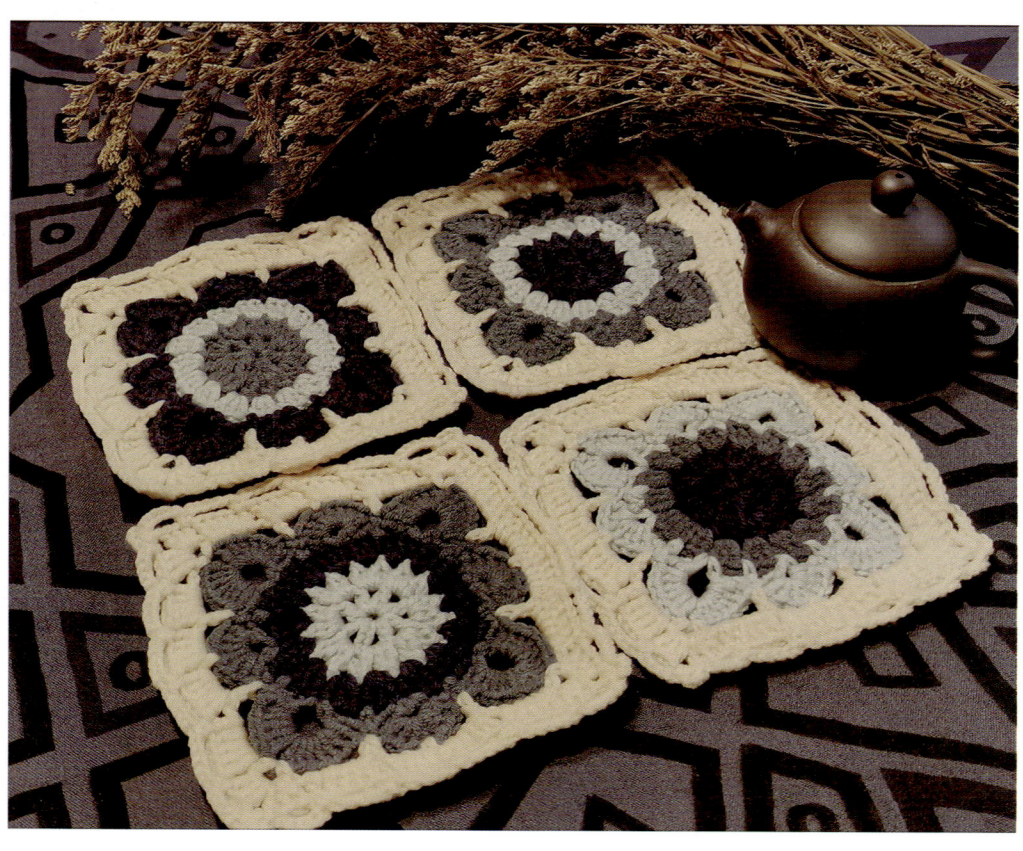

28 小小实验员
摄影
陈 珍

29 编织艺术
编织
张 莉

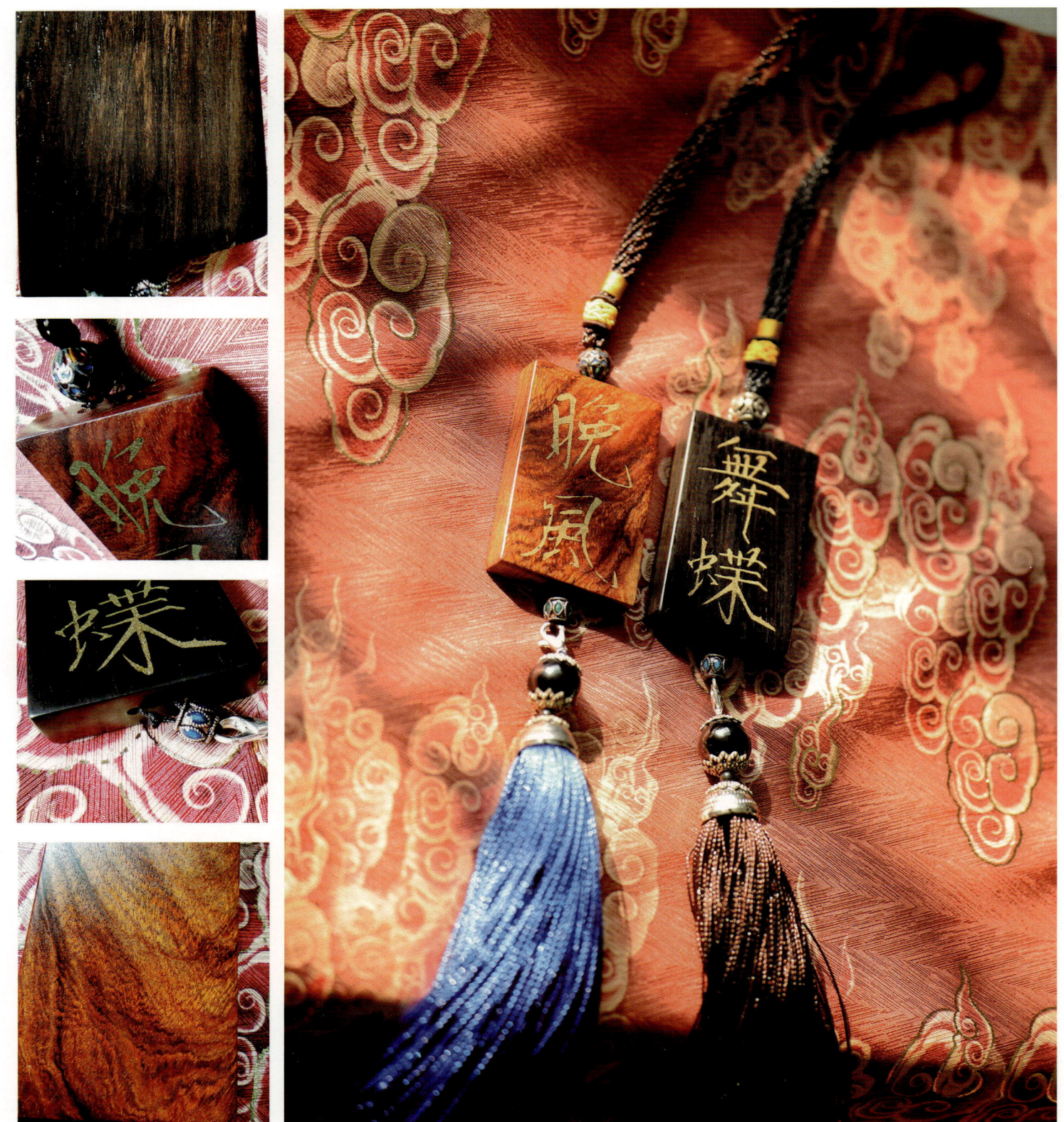

30 晚风 舞蝶
木作
杨 韩